康

里

起

授

GAOGAOSKY | 高高 BOOKS

第五卷
草书

中国
书法
之美

唐翼明
主编

张天弓
副主编

SPM 南方出版传媒
全国优秀出版社
全国百佳图书出版单位
广东教育出版社
·广州·

图书在版编目（CIP）数据

中国书法之美. 草书 / 唐翼明主编. —广州 ：广
东教育出版社，2022.1

ISBN 978-7-5548-3501-2

Ⅰ.①中… Ⅱ.①唐… Ⅲ.①草书—书法 Ⅳ.
①J292.1

中国版本图书馆CIP数据核字(2020)第202899号

责任编辑：林洁波 王晓晨
责任技编：许伟斌
装帧设计：高高 **BOOKS**

中国书法之美 草书
ZHONGGUO SHUFA ZHI MEI CAOSHU

广 东 教 育 出 版 社 出版发行
（广州市环市东路472号12—15楼）
邮政编码：510075
网址：http://www.gjs.cn
广东新华发行集团股份有限公司经销
北京盛通印刷股份有限公司印刷
（北京市大兴区亦庄经济开发区经海三路18号）
787毫米×1092毫米 16开本 26印张 520千字
2022年1月第1版 2022年1月第1次印刷
ISBN 978-7-5548-3501-2
定价：128.00元
质量监督电话：020-87613102 邮箱：gjs-quality@nfcb.com.cn
购书咨询电话：020-87615809

中国书法之美

唐英明题

一画之间，变起伏于峰杪；一点之内，殊衄挫于豪芒。

——〔唐〕孙过庭

序　言

　　草书是一种字体，也是一种书体。唐代张怀瓘《六体书论》说："大率真书如立，行书如行，草书如走。"意思是说楷书像人站立，行书像人行走，草书像人跑步。跑比走要快，怎么才是跑呢？从书法的角度来说，主要指两个方面。一是省减笔画，如偏旁"三点水"变成一竖，"日"变成左右两点。近人于右任《标准草书》主要是用符号代用楷书（繁体）的部首。二是连笔写。行书也连笔写，但一般不省减笔画。草书既省减笔画，又连笔写，所以更便捷。

　　书写汉字成为一种真正的艺术，是从草书开始的。东汉许慎《说文解字·叙》说"汉兴有草书"，其中的"草书"就是指一种书体。从出土的简帛文字材料看，秦末汉初隶书就出现了草化的萌芽，西汉成帝时期已见纯粹的草书了，至东汉初期更趋成熟。早期草书与隶书并行，为了简捷而损减隶书，如王愔《文字志》所说"解散隶体，粗

书之"，一般称为隶草。隶草经长期演化而约定俗成，并由文士整理规范而定型，即后世所谓的"章草"。

关于"章草"之得名有多种说法。"章"的意思是规矩，章草就是有规矩法度的草书，这种说法得到多数学者的认可。相关文献也提供了佐证，"章草"较早见于南朝刘宋虞龢《论书表》，就是这个意思。章草的形态特点：其一，笔画省减，笔势连绵圆转；其二，保存隶书结构之梗概，字字独立；其三，取横势，有近似八分书的波挑。这可以算作是章草的基本规矩。

唐代张怀瓘《文字论》曾用"翰墨之道"来称谓书法艺术，说："成国家之盛业者，莫近乎书。其后能者加之以玄妙，故有翰墨之道生焉。世之贤达，莫不珍贵。"文士书家在实用功能的基础上增加了审美的功能。书法的艺术自觉，即"翰墨之道生焉"，始于"章草"。首先是书法史上出现了一些文士草书名家，如杜度、崔瑗、崔寔、张芝等。其次，是社会上形成了欣赏、较能、评论的风气。东汉班固《与弟超书》是今存最早的书学文献，就是讲徐幹的草书得到亲朋好友的赞叹。再次，文士开始对草书的艺术特点进行理论概括。崔瑗《草书势》提出草书创作"临时从宜"的特点及草势的"法象"。"临时从宜"意思是"即兴挥毫，不可事先设计"。"法象"意思是"有规矩的草书形态"，这"规矩"是指运笔与结体，还应包含"草字法"。古代的第一篇书法理论《草书势》竟如此精辟。还要说一点，草书作品被公私收藏，历史记载最早的，是东汉宗室北海王刘睦的草书尺牍

被朝廷收藏，刘睦还善隶书，是古代正（即楷书）草兼擅的第一人。

东汉中后期，士人的主体意识空前高涨，两次"党锢之祸"是最集中的体现，今学者称之为"人的觉醒"。草书的艺术化，是"人的觉醒"的一个舒畅的欢笑，也是魏晋时期"文的自觉"的一个优美的序曲。名教的发展、典籍的传承，驱动着书写工具材料的进步，如"蔡伦纸"。"工欲善其事，必先利其器"，书法家为精进技艺，也加入到对工具材料的完善中，如此就有了"张芝笔""左伯纸""韦诞墨"等。简牍的书写受到很大限制，而纸张等书写工具的改进与普及，为草书艺术展开了宽阔的空间。

《颜氏家训》中的"尺牍书疏，千里面目"道出了草书艺术化还有两个催化剂——"尺牍"与"千里面目"。东汉张芝之父张奂，就是一个写尺牍书信的高手。私相闻问，千里之遥如谋面，尺牍即熟悉的面目。开始是读信如谋面，后来观书法手迹如谋面。此后尺牍成为名家书法的主要样式，书法是人的脸面成为士人的一个重要观念。寻绎书法审美意识的升华，从形态到书"意"是一条路径，从面目到心灵也是一条路径。

张芝，敦煌郡渊泉人，是章草的集大成者。最受称道的，一是人品好。名臣之子，经明行修，朝廷征召不就，人称"张有道"。二是功夫深。"临池学书，池水尽黑"，"临池"遂成为后世学习书法的代名词。张芝是"技道双进"的典范。曹魏韦诞首次称誉张芝为"草圣"。过去正统儒教一直以书法为"六艺"之一，书法与功名相比只

能算"雕虫小技",现在张芝仅因草书就可以与"圣"联系起来,诚可谓石破天惊之举。韦诞的"草圣说"可与建安时期的"文学不朽观"相媲美。

张芝所写的是何种草书,唐代以来就争论不休,章草说与今草说相争。张怀瓘是今草说的提出者,说张芝是"一笔书",奉他为今草之祖。出土简牍石刻的文字资料,显示东汉后期已有今草,渐趋成熟。的确如此,章草与隶书的互动中,生发出了行书、今草、楷书。今有学者据此力推今草说。但是,名士书法与民间、下层官吏的书法还是有所不同的,更重要的是要更全面地分析。其一,唐以前书学文献几乎全支持章草说,应该更可信。张芝的"一笔书",在南朝齐萧子良《古今篆隶文体》(日本镰仓传本)中是一笔空心字,与今草悬异。其二,由今存魏晋时期的名家草书和王羲之早期晚期的行草,可看出一条由章草向今草演变的轨迹,体态从横势到纵势,笔势从波挑到纵引,从纵引中产生连笔字组。就是说,今草是在东晋王羲之手中完成的,不可能在东汉张芝。二者可相互印证。今存张芝的书作都有疑问,章草作品有《秋凉平善帖》(见《大观帖》),大草作品最有争议,如《冠军帖》《终年帖》等,常常与"小王"(即王献之)、张旭绞缠在一起,归根结底还是章草说与今草说之争。

三国的草书名家,曹魏有韦诞,京兆人,服膺张芝,惜书迹无存。孙吴有皇象,江都人,取法杜度,章草《急就章》最为著名,摹刻的松江本为佳。字字独立,波磔分明,隶意较浓,但体态过于规

整，有学者以为反复翻刻，掺杂了后人的加工，不过仍是后世学习章草的典范。

西晋草书名家主要是卫瓘、索靖。他们同在尚书台任职，皆享有书名，时人称"一台二妙"。卫瓘，河东安邑人，草书学张芝，并参之父卫觊法，"更为草稿"。书迹现仅存有《顿首州民帖》(见《淳化阁帖》)，横笔皆左低右高，捺笔不作波势，而是向下纵引，多字的末笔向下牵引映带，显示出向今草过渡的痕迹。索靖，敦煌人，"草圣"张芝之姊孙，今存章草《月仪帖》刻本残篇，肯定不是索靖手笔，但源自索靖。"月仪"为书仪，写信的文范。还有吴亡后入晋的陆机，吴郡华亭人，其《平复帖》为今存士人名家最早的墨本真迹。此帖可谓章草中的另类，最为奇古，有吴士书风的特色，堪称国宝。陆机《文赋》是文论名著，对书论发展也有久远影响。

从曹魏卫觊开始，卫氏大族以书法名世；卫瓘次子卫恒，善草书，还著有书学名篇《四体书势并序》；卫恒之子卫操、卫玠也有书名，史称"四世家风不坠"。卫恒的族妹卫铄，世称卫夫人，善正书，是王羲之幼年学习书法的老师。顺便说一下，卫氏对北朝清河大族崔氏的书法也有重要影响。

王羲之的草书，是魏晋玄学在书法艺苑中开出的最鲜艳的花朵。王羲之，字逸少，祖籍琅邪，官至会稽内史，领右军将军，人称"王右军"。他深入传统，博采众长，备精诸体。他的书学思想是"玄礼双修"，一生的追求，就是他晚年所说"比之钟（繇）、张（芝）"

（《尚想黄绮帖》）。王羲之是古典书法变革的完成者，确立了今体。从王羲之开始，书法成为"精神贵族"的一种艺术，唐太宗称誉王羲之"尽善尽美"，王羲之遂成为"书圣"。一千多年来，各种流派的书法家，都尊奉王羲之为伟大的典范，从中汲取自己的所需。世传王羲之《笔阵图》之类的论笔法文字均不可靠，《尚想黄绮帖》是其晚年书学思想的重要文献。

王羲之今体主要涉及正书、行书、草书三体。草书应该包括小草及行草，下文再讨论。"书圣"没有一件手笔真迹流传下来，最好的是唐摹本墨迹，另有许多刻帖。摹本墨迹《豹奴帖》为仅存的章草。今草首先是《十七帖》，二十九帖丛刻，其中尚有摹本墨迹传世，如《远宦帖》《游目帖》等，北宋黄伯思称《十七帖》"逸少书中龙也"。有少数今草保留一些章草的痕迹，如《十七帖》中的《逸民帖》、《远宦帖》（摹本藏台北故宫博物院）、摹本《寒切帖》（藏天津市艺术博物馆）等，如同行书中保留隶书笔意的，如《姨母帖》。摹本《初月帖》（辽宁省博物馆藏《万岁通天帖第二帖》）、摹本《行穰帖》（藏美国普林斯顿大学美术馆）为今草中比较奇险的。而《初月帖》则是字组的典范。摹本行草最精彩，如墨迹《丧乱帖》、《二谢帖》、《得示帖》（三帖合卷藏日本皇宫），墨迹《孔侍中帖》、《哀祸帖》、《忧悬帖》（三帖合卷现藏日本前田育德会）等。

观赏这些作品，还有《淳化阁帖》《大观帖》中的草书作品，会有一个印象，王羲之草书的风格差异比较大。究其缘由，可能有两条比

较重要：一是新创的第一代今草，远谈不上定型，尚在发展变化中，王羲之也在探索中，社会也存在一个接纳的过程；二是今草在艺术表现上最为自由，时过境迁，即兴挥毫，真情流露就会出现不同的表现。当然伪作是另外一个问题。

今草破坏了字字独立，纵引连绵把上字与下字连属在一起，这就是连笔字组。连笔字组不仅只是笔势，而且上字与下字的形态结构也有了关联，这就是造型字组。王羲之的连笔字组非常精彩，多为二字三字一笔相连，下一步就是四字五字相连，可能还有更多字相连。不仅是字多，重要的是笔势更流便妍媚，形态更奇异多姿。

王献之，字子敬，王羲之第七子，晋简文帝司马昱的驸马，官至中书令，为与族弟王珉区分，人称王大令。与其父并称为"二王"。行草《鸭头丸帖》为绢本墨迹（藏上海博物馆），是王献之仅存的手笔真迹，堪称神品。笔势迅疾灵动，体态逶迤奇险，犹如音乐的旋律；两行十五字几乎全是字组，连笔字组及造型字组，特别精彩。今存王献之书作不多，王献之在南朝刘宋曾经辉煌一时，齐梁逐渐降于低谷，唐代前期则生活在其父"书圣"的阴影下，唐代后期则淹没在"颠张狂素"的狂草旋流中，北宋关注王献之的书家，数量也不多。王献之是真正的一笔书，一字行就是一个艺术的整体，如隋智果《心成颂》所言"统视连行"。一笔书竟集中体现在"破体"行草中。"破体"是退一步、进一步。退，就是把行书糅进今草中；进，就是笔势更流便，连绵不断。明代项穆《书法雅言》说："书至子敬，尚奇之

门开矣。""奇"是一个大门，有多种可能性的大门。

南朝琅邪王氏一门的书法，血脉未断。齐梁有王僧虔与其子王慈、王志，从今存书作看，主要是取法"小王"，走今妍一路，字势更跳跃。陈、隋时期的智永为王羲之第七代孙，传承王氏家法而享誉书史。传说，智永学书三十年，居山阴永欣寺时曾书写王羲之《千字文》八百本，分赠浙东众寺院，传播先祖书法。《千字文》乃梁武帝命周兴嗣次韵，即从王羲之书法中挑选出一千个字，编成韵文。这是蒙学的最佳读本。今存智永真草《千字文》，以日传墨迹本为优。从中探寻王羲之的笔法，不失为一种聪明的选择。智永以后，历代名家多书写《千字文》，形成了一种别具特色的"千字文书法"的传统。

唐代的草书，首先要看孙过庭。孙过庭的手书墨迹《书谱》（藏台北故宫博物院）可谓草书与书论双绝。其草书取法王羲之而自出新意，笔破而愈完，体纷而愈治，字势参差错落而浑然天成。其理论博大精深，成就更高。"情性说"影响深远，不过应结合其他的重要论述来解读。譬如说"二王"论，对王羲之晚年的书法评价甚高，说"志气和平，不激不厉，而风规自远"，对王献之则颇有微词，这里面主要是审美的评价，也有伦理评价的影响，因为"小王""自称胜父"。因此，不能片面地说"情性"。

从刘宋开始就有了"二王优劣论"。今体主要涉及正书、行书、草书三体，不可以三体一概而论，要看具体的书体。虞龢《论书表》说："献之始学父书，正体乃不相似。至于绝笔章草，殊相拟类，笔

迹流怪，宛转妍媚，乃欲过之。"此"章草"明显是指今草，王羲之晚年成熟的今草；所谓"笔迹流怪，宛转妍媚"包含着对于王献之今草的赞赏。梁武帝《观钟繇书法十二意》、唐太宗《王羲之传论》都是比较钟繇、"二王"三人书法的文献，只涉及楷书与行书，未及草书。唐太宗推崇"大王"（即王羲之）"尽善尽美"。接着李嗣真《书后品》首次称王羲之"书之圣"，并称"大小王"为"草之圣"和"草圣"，但还是说"子敬草书逸气过父"，稍倾向于"小王"。张怀瓘《书议》划分得更细，在"草书"之下分出一个"行草"，说"逸少秉真行之要，子敬执行草之权，父之灵和，子之神俊"，然后指斥"逸少草有女郎材，无丈夫气，不足贵也"。这是将"二王"的行草置于今草之中一并看待。

张怀瓘所言是对王羲之今草最严苛的批评。其中有一个背景，先前天宝年间张旭的狂草兴盛，获得社会的广泛赞誉。张怀瓘是书法理论的大家，著述颇丰，虽然没有提及张旭，但对时下狂草的风行不会无动于衷。中唐韩愈的书论就挑明了这种关联，一方面在《石鼓歌》中贬斥"羲之俗书趁姿媚"，一方面在《送高闲上人序》中赞赏张旭狂草"变动犹鬼神，不可端倪"。北宋米芾同样是这种逻辑，又反拨回来，在《论草书帖》中，一方面说"草书若不入晋人格，辄徒成下品"，一方面又说"张颠俗子，变乱古法，惊诸凡夫"。可见"二王优劣"之争的背后，又多了"今草狂草优劣"之争，绞缠在一起。

认识历史，往往要在历史过程尘埃落定以后才会公允。清代刘

熙载《艺概》："过庭《书谱》称右军书'不激不厉'，杜少陵称张长史草书'豪荡感激'，实则如止水，流水，非有二水也。"这是一个精妙的解答。草书的审美，可以略分二途，一则以意境居优，一则以激情取胜。如同人的生活，可以有静之极和动之极。二者不必一较高下。这是美学的尺度，还是历史的尺度：由章草而今草，由今草而狂草。用历史的尺度，"小王"丰富了今草，预示着狂草，"胜父"不无道理；用美学的尺度，"小王"只能在意境和激情两座高峰之间斟酌。还有文化（哲学）的尺度，意境高于激情，所以王羲之"书圣"千古不易。综观这些林林总总的争议，都可以在这三个尺度之间找到蛛丝马迹。

张旭开创狂草，将草书的艺术性推向了一个崭新的巅峰，杜甫誉之"草圣"。张旭，字伯高，吴郡昆山人，官至太子左率府长史，人称"张长史"。张旭为狂草之祖，世人多用三字称道：一曰"颠"，不拘礼法、特立独行。二曰"酒"，不仅喜酒，而且酒后狂草特妙。自此，书法与酒的关系，似乎成了一个永恒的文化主题。三曰"法"，善楷书，传承笔法。张旭母亲陆氏，是陆柬之的侄女，陆柬之又是初唐名家虞世南的外甥。虞世南少年师从智永学习书法。这是承上，往下是弟子颜真卿的楷书，再传弟子怀素的草书，还有永字八法。

今存张旭草书作品，几乎都有疑议。影响较大的是墨迹《古诗四帖》（藏辽宁省博物馆）、刻本《肚痛帖》。争议最多是《古诗四帖》，从现有史料看，多半可能是宋人所为，属于张旭狂草一路的，不过明

代董其昌判为张旭所作，看来会成为一个永久的历史之谜，目前拟称传张旭作比较稳妥。此帖共四十行，前十行非常精彩。最醒目的是连笔字组，占总字数的四分之三，最长的是五字连笔，占一整行。堪称绝唱的连笔字组有七八个，"过息岩下坐"五字字组，包括点画笔势与组合造型，这达到了书法连笔艺术的巅峰。此帖不愧为狂草的典范。

怀素，字藏真，僧名怀素，俗姓钱，永州零陵人。怀素幼年尚佛，出家为僧，在寺院种芭蕉万株，"蕉叶练字"传为佳话。怀素嗜酒，酒后书壁，"忽然绝叫三五声，满壁纵横千万字"。今存有墨迹《自叙帖》(藏台北故宫博物院)、墨迹《苦笋帖》(藏上海博物馆)等。《苦笋帖》两行十四字，笔势精妙奔逸、圆转奇险，两行全为字组，其连笔字组与造型字组都堪称绝唱。史上对《自叙帖》的作者有争议，多数研究者认为是怀素的真迹。此帖一百二十六行，鸿篇巨制，洋洋洒洒，激情奔涌，愈写愈快愈显旋风震荡，运笔中锋，圆劲有力，可谓"锥画沙"之样板。此帖连笔字组与造型字组，均奇妙迭出，使人应接不暇，连笔字组多达七字，如"以至于吴郡张旭"，占一整行。黄庭坚说："僧怀素草工瘦，而长史草工肥，瘦硬易作，肥劲难得也。"可谓习草心得。狂草有"颠张狂素"，狂草经典有《自叙帖》与《古诗四帖》，堪称并峙双峰。

至此，草书书体走完了自己的发展演变过程：章草，今草（小草），狂草（大草）。发展趋势，就是简便快捷。章草慢走，小草小

跑，狂草快跑。前面说过，章草特征有三，核心是字字独立。今草的点画、结体更简化，核心是纵引，上下字笔势相连。狂草与今草同属一个系统，只是今草二三字相连，狂草一笔书，多达五六字相连，甚至更多，占一整行。南宋姜夔《续书谱》说："自唐以前，多是独草，不过两字属连。累数十字而不断，号曰'连绵''游丝'。"这就是今草与狂草的连笔字组的分别。

因为狂草的笔势连绵，有人说书法是"线条的艺术"。其实，书法中没有"线条"，只有字的点画笔势。诚然，狂草中的连绵笔势，直观上更显眼，情感体验上更直接，但它不是一般的"线条"，任何一点一线，其位置与走向是由字形结构决定的。用笔是埋头拉车，字形是抬头看路。当然，笔势线条也可以作些艺术的调整，但不能突破"字"的界限。对此要有一个基本的方法原则：一是连绵笔势可以作一般分析，如书学经常说的笔法、笔势、笔意，不合法度就是败笔；二是连绵笔势应置于字、字组中去作具体分析，或者说是与字形结构结合起来分析。具体分析更重要，有的败笔在具体的字或字组中的艺术效果可能是好的。所以，对今草尤其是狂草的鉴赏，就是要看笔势、字势和字组。

那么，怎样看整幅的章法呢？我觉得整幅是由字行组成的，字势、字组组成了字行。于是有两种章法：一是动的章法，按书写次序，逐笔逐画、逐字逐行地看，包括字组，像《续书谱》所言，"如见挥运之时"。二是静的章法，没有书写次序，只是整体平面的布局

效果，如虚实、疏密、布白等。书作章法的解读，无外乎这两种章法的结合。

五代的杨凝式可谓一枝独秀。杨凝式，字景度，陕西华阴人。唐昭宗时进士，后历仕后梁、后唐、后晋、后汉、后周五代，官至太子太保，世称"杨少师"。因世道险恶，常佯疯避祸，于是号称"杨风（疯）子"。其书法承唐启宋，可视为北宋"写意书风"的先行者。今存有行楷墨迹《韭花帖》、行书墨迹《卢鸿草堂十志图跋》、草书墨迹《神仙起居法》、草书墨迹《夏热帖》（草书均藏故宫博物院）。他正、行、草皆妙，而且书风迥异。草书《神仙起居法》疏朗，《夏热帖》则茂密。笔墨都有些残损模糊，但书风神采飞扬。《神仙起居法》纵情恣性，笔势爽利流畅，字势瑰奇多姿，一片天真烂漫之趣。连笔字组不多，但个个精彩，如"行之"二字，"上人尊师处传"六字，尤其是"冬残"连笔字组，"冬"字末点顺势牵引下字"残"，竟是连贯右边的"戈"，再写左边的"歹"，由左往右一笔书，天下奇观，非若"疯子"不能为也！

北宋四大家，均以行书名世，高标"写意"，仅黄庭坚大草出类拔萃。苏轼的草书，仅存三件刻帖，看来尚在探索之中。他晚年自视甚高的酒后狂草，均未存世。米芾的草书墨迹《元日帖》（藏日本大阪市立美术馆）、《论草书帖》（藏台北故宫博物院）最佳，"入晋人格"，意趣天成，大体上是在"二王"范围内的继承与出新。但黄庭坚不一样，他是在"颠张狂素"之后另辟蹊径，独树一帜。

黄庭坚，字鲁直，号山谷道人，洪州分宁人。习草三十余年，苦苦探求，不断蜕变，竭力出新。草书墨迹《花气薰人帖》（藏台北故宫博物院）与《寄贺兰铦诗帖》（藏台北故宫博物院）可谓早期的两个极端，前者娴雅，字势、造型字组精妙，后者奇逸，笔势、连笔字组稚拙。探索时期的草书，如墨迹《刘禹锡竹枝词》《藏浙江省宁波市天一阁》、墨迹《廉颇蔺相如列传》（藏美国纽约大都会博物馆）等，似可以从两个极端中找到某些痕迹。墨迹《李白忆旧游诗卷》（藏日本京都藤井斋成舍有邻馆）与《诸上座帖》（藏故宫博物院）是成熟期的代表作，后者比前者更萧散。

　　黄庭坚的草书取向，首先是一个"韵"字，远离俗气而清淡简远。其次，妙悟与理性相结合。妙悟多得益于参禅。理性则是写意书风的一个基本特征，直接受到苏轼的影响。所以恣肆挥洒与刻意安排并存。再次，一反"弄笔左右缠绕"（《跋此君轩诗》），力求越"蹇蹶"而"擒纵"。"颠张狂素"的最大流弊就是"左右缠绕"、画圈圈，黄庭坚高度警惕，但矫枉过正。"行笔处时时蹇蹶"，是他悟草法时的一个感叹，因笔墨工具不佳，行笔经常滞涩笨拙、颠倒挫败；自己不饮酒，所以不能像"颠张狂素"那样"醉时书也"（《书自作草后》）。我觉得，行笔"蹇蹶"就是对"左右缠绕"的矫枉过正。尽管特别强调"擒纵"，但还是保留着一些"蹇蹶"的痕迹。"左右缠绕"没有了，柔韧的筋脉也没有了，苏东坡戏言"几如树梢挂蛇"（南宋曾敏行《独醒杂志》），就如倒洗澡水，连婴儿一起倒掉了。清淡简远

的"韵"上升到第一位，以意使笔，连绵笔势的律动、节奏大大地边缘化了；没有了画圈圈，点和线的结构，尤其是造型字组，敧侧多姿，开合自如，变幻万千。我们第一次，在大草作品中看到这么多有趣的"点"、奇怪的"点"，明代杨慎说"以绳贯珠"（《墨池琐录》）。黄庭坚开创了草书的一个新境界。对此，有截然不同的评价，说"大坏"者有之，说"草圣"者也有之。走新路，又走得太快，难免跌跌撞撞。值得警觉的是，黄庭坚的草书始终有"画字"之嫌。

宋代书坛还有一件大事，就是汇刻《淳化阁帖》。太宗赵炅令秘阁所藏历代墨迹，命翰林侍书王著编次摹勒上石，是古代第一部大型名家书法丛帖。凡十卷，收录了先秦至隋唐书法墨迹，包括帝王、大臣和著名书家等一百零三人的四百二十件书作，其间有一些伪作。其中卷六卷七卷八为王羲之法书，一百六十四帖，略有重复。卷九卷十为王献之法书，六十三帖。"二王"法书占大半。宋以前学书都以历代墨迹为临仿的范本。墨迹不易保存，特别是朝廷权贵的垄断，于是为了名家书迹广泛流布就产生了刻帖。清代中叶碑学兴盛以前，帖学是书法史的正脉。其发端就建立在这部《淳化阁帖》的不断辗转翻刻传拓的基础之上。"二王"法书则是帖学的中坚。

元代书法的主流是复古，赵孟頫是复古主义的主帅。赵孟頫，字子昂，湖州人，他把文人书法、文人画推进到一个新境界，诗书画印融为一体。历史螺旋式地前行。北宋的尚意书风高歌猛进，南宋则仿效成习，古法渐微。赵孟頫书法的追求，以晋人为尚，上追秦汉。

他广涉楷、行、今草、章草、隶、篆诸体，而以行草最优。行草墨迹《兰亭十三跋》（藏日本东京国立博物馆）平正而秀丽，尤其是第一跋，颇有晋人俊逸之气。草书墨迹《与鲜于枢尺牍》（藏台北故宫博物院）也笔法娴熟，古意盎然。赵孟頫是王羲之的好学生，但精熟有余而韵味不足。他雄居帖学书坛数百年，却始终挣脱不开气节污点的阴影。《兰亭十三跋》第七跋还有一个亮点，就是"用笔千古不易"说。自此，笔法至上与笔法、结字二分法的理论确立，影响深远。遗憾的是，此说后面就是讲"右军字势古法一变"，"字势"却被书论淡忘了。"字势"是笔法、结字的"爹"。

复古主义的大旗下集聚着一批书家。鲜于枢草书，如墨迹《水帘洞诗帖》（藏台北故宫博物院），邓文原行草，如墨迹《近者帖》（藏故宫博物院），皆有可观。二人还善章草，邓有墨迹《临急就章》（藏故宫博物院）传世。少数民族书家首推康里巎巎，字子山，西域康里人。草书墨迹《颜鲁公传张旭笔法十二意》（藏故宫博物院），清劲俊逸，气韵充盈，堪称杰作。

元代后期出现了一些隐逸书家。吴镇，字仲圭，嘉兴思贤乡人，自号梅花道人。狂草墨迹《草书心经卷》（藏台北故宫博物院）气势磅礴，清逸而苍茫，点画狼藉又节奏明快，章法奇妙，字里行间的对比照应，包括点线布置，颇有情趣，隐约可见画理。元代狂草无出其右者。杨维桢，字廉夫，号铁崖、梅花道人等，诸暨人。行草取法汉晋，将章草、隶书、行书熔于一炉，字形大小悬殊，笔势粗细轻重、

墨色浓淡枯润，对比强烈；连笔字组皆奇崛精妙，变幻无穷，气象雄健豪放。章法字距大于行距，突破字行分域，行间穿插、避让、对照、呼应比比皆是，造型字组多跨行，乃至跨三行、四行，与连笔字组交织，浑然一体，令人叫绝。代表作有墨迹《城南唱和诗册》(藏故宫博物院)、墨迹《真镜庵募缘疏卷》(藏上海博物馆)、墨迹《草书题钱谱》(藏台北故宫博物院)，可谓书苑中的奇珍异宝。陆居仁，字宅之，号松云野褐等，松江华亭人。草书墨迹《跋鲜于诗赞纸本手卷》(藏上海博物馆)、《苕之水诗》(藏故宫博物院)同出一年，为其晚年的精品力作，连笔字组尤为精巧。还有一位高僧书家一宁值得重视。一宁，俗姓胡，号"一山"，台州临海人，为临济宗高僧。出使日本，居日传法二十年，终成为"一山国师"。草书墨迹《雪夜作》(藏日本京都建仁寺)，洁净的笔势线条，流淌着音乐般的优美旋律。

明初"三宋"均善草书，宋克比宋广、宋璲影响更大。宋克，字仲温，自号南宫生，江苏长洲人。其章草上追魏晋，取法皇象《急就章》最多，参以晋唐今草行楷笔意，笔势健峭流利，可谓"今妍型"章草，今存墨迹《急就章》有两本，故宫博物院藏本隽秀，而天津艺术博物馆藏本又略添古质。宋克将元代赵孟頫、邓文原等复兴章草之路推向高峰。同时，还有章草、今草混合体，章草居多的有墨迹《唐张怀瓘论用笔十法》，今草居多的有墨迹《草书进学解》(藏故宫博物院)。同时，还有将章草糅入狂草的作品，如墨迹《杜甫壮游诗卷》(藏台北故宫博物院)。章草、今草、狂草三草体，如何坚守本体，如

何相互破体，再加上审美的权衡，宋克的草书是书法史上一个难得的样本。

明代前期台阁体书法盛行，台阁体书家也有善草书，虽难免习气较重，但如同其楷书一样，也有可观之处，如沈度、沈粲等。台阁体书家还有一个历史作用，遵循皇上的喜好，在宫廷里悬挂大字书法，再将之传播到民间，先是政治教化，后逐渐进入市民生活。明代中晚期的造园活动中，江南富裕地区民居的高大厅堂，为大字书法提供了新的发展空间，万历年间的《装潢志》就有关于悬壁书法的说明。"壁上挂"较之传统的"手上玩"，深刻影响着书艺基本技法的演变。

明代书坛曾被誉为"国朝第一"的是祝允明。他是晚明个性解放新潮的先驱。祝允明，字希哲，江苏长洲（苏州）人；号枝山，因右手多生一指，又自号枝指生。他主张"归宿晋唐"，"性"与"功"并重。小楷甚佳，如墨迹《千字文册页》《前后出师表卷》。他草书成就最高，今存草书较多，面貌多样，也有些许伪迹。墨迹《草书滕王阁序并诗》（藏苏州博物馆）瘦劲而婉约，洒脱自然。墨迹《箜篌引》（即《草书曹植诗手卷》，藏台北故宫博物院）风骨烂漫，天真纵逸，意境颇佳。草书墨迹《赤壁赋》有多本，以上海博物馆藏本为优，最能反映其狂草的特色。从总体看，祝允明将黄庭坚草书的点处理发挥到极致，如雨夹雪，一反传统"以势构形"，更突出"构形而定势"，所以造型字组和连笔字组皆奇妙，比比皆是，当然草率粗鄙的也不少，尤其是笔法欠精到。祝允明更重视整体章法，有少数草书完全把

字行打乱，混沌一片，密不透气，看来不是明智的选择，不如利用字行的分域，留下了随机构形定势的新空间。所以此帖中基本上没有"独字"，一字行就是一个艺术整体；没有"独行"，字行与字行都巧妙穿插照应。这种章法，更能展现他的豪气与才性。有论者说："元明尚态。"祝允明可谓"尚态"的典型。

将这种狂放草书推向巅峰的是徐渭。徐渭，字文长，绍兴山阴人；号天池山人，别号署田水月、青藤道人、天池渔隐、山阴布衣、白鹇山人、鹅鼻山侬等。自称："吾书第一，诗二，文三，画四。"对书法自诩甚高。他的书学推崇"天成"，突出个性与真情。他的狂草，气势磅礴，弥漫着沉重郁勃的不平之气，摄人心魄。更重视整体的效果，行草墨迹《代应制咏墨轴》(藏苏州博物馆)笔势奔放，棱角毕露，不避败锋，一任激情涌动。连绵笔势更顺从整体布局，突破理性安排，不见字行，只见一片狂风暴雨。可谓其高头大轴中堂草书的代表。墨迹《白燕诗卷》(藏绍兴市文管会)长卷属另一类代表作，字行较疏，更突出整行的笔势线条的奔腾，连笔字组多见精彩，尤其是上字尾与下字的纵引连接，细看游丝、枯笔，可体味笔触运行与情感涌流的关联。

明代书坛的另一大家是董其昌。董其昌，字玄宰，号思白、香光居士，华亭人，祖籍山东莱阳。与徐渭及祝允明的纵情恣肆相比，董其昌书法就显得保守。他也主张创新，不过是"中庸式"创新，非"激进式"创新。他深研传统笔法，体悟"劲利取势""虚和取韵"

（《容台别集·书品》）之妙；又深研传统字势，体悟王羲之"转左侧右"（《画禅室随笔·论用笔》）之理。他也重视章法，以字间、行间大块的空白来呈现清爽疏朗的格调。在这种虚白衬托下，我们看到的是，精致的笔势线条如同涓涓溪流，在山谷里优雅而舒畅地逶迤流淌。行草墨迹《书罗汉赞等书卷》（又作《试墨帖》，藏日本东京国立博物馆），后半部分草书，集中体现了董其昌草书的这种风范。当然，若从大江大河气势来看，这种涓涓溪流就显得柔弱而寡味了。

明代草书异彩纷呈，不能一一列举。有两位草书名家不能不提。张瑞图，字长公，号二水、白毫庵主道人等，泉州晋江人。其草书笔势方折劲健，圆处多变为方势，取横势而左右摆动跳跃，古法一变。连笔字组奇妙，个性风格非常鲜明。代表作有草书墨迹《辰州道中诗卷》（私人收藏）。倪元璐，字玉汝，号鸿宝、园客，浙江上虞人。行草笔势疾涩，渴笔与浓墨相映成趣，行距疏而字距密，字势狭瘦，欹侧多变，人称"刺菱翻筋斗"，神情爽朗，意味深长。代表作墨迹《草书五言律诗轴》（藏日本东京国立博物馆）。

明清之际的狂草大家有王铎和傅山。王铎，字觉斯，孟津（今河南孟津）人，号嵩樵，又号痴庵，别署烟潭渔叟。他重视古人笔法，以"二王"为本源，甚至"一日临帖，一日应请索"。今存意临《阁帖》作品，如巨幅立轴《临豹奴帖》（五十二岁）、《临张芝帖》（五十六岁）堪称杰作，笔势连绵精妙，前者有十一个字的连笔字组，后者有十个字的连笔字组，是超长连笔字组的极品。这是王铎狂草中

的另一种风貌。同时，从"小字展大"的再创造中还可以窥探笔势、构形的技法的锤炼。自作狂草精品主要是横幅长卷，墨迹《赠张抱一草书诗卷》（五十一岁作，藏日本东京国立博物馆）劲健雄强，墨迹《赠郑公度草书诗卷》（五十二岁作，藏台北故宫博物院）更酣畅淋漓，墨迹《草书杜诗卷》（五十五岁作，藏辽宁省博物馆）则苍劲老辣。《赠郑公度草书诗卷》中的字组最精妙，许多造型字组、连笔字组有如神助，令人叫绝。他晚年的狂草，超越了元明的先贤，堪称"尚态"的巅峰。还是在明崇祯时，王铎就曾感叹"我无他望，所期后日史上，好书数行也"，不知当时他是否预感到自己"贰臣"的可悲下场，不过历史还是公正的，肯定了他的书艺成就。人品高则书品高，这是书法传统，有一些道理，也是前述文化尺度的一部分，不过还是要作具体分析，不可生搬硬套，尤其是不能背离书法艺术的规律。

比之王铎，傅山同样是由明入清，但是坚守气节，与清廷拒不合作，甘为遗民，于是声名大振；同样是狂草，同属晚明变革书风，尽管大笔浓墨、恣肆挥洒、气势磅礴，凭借人格的力量震撼书坛，但始终掩盖不住技法的单调和缺失。

傅山，字青竹，改字青主，山西太原人。今存草书作品，大凡那种个性张扬、激情奔放的，笔势线条就难以精微，尤其是大竖幅，字大笔硕就难以掌控。傅山也多用大竖幅临《阁帖》，与王铎不尽相同，王铎多探究小字展大中的笔势、笔法，傅山似乎更在意气势、字势。比粗糙笔势更刺眼的是左右缠绕、画圈圈。激情奔流，笔势飞动，有

放纵而没有收敛，慢不下来、停不下来就只能"转"和"绕"。傅山也有非常精彩的竖幅杰作，如《草书右军大醉七言诗轴》（藏南京博物院）、《草书破书余古香诗》（藏山西省博物院），其打动人的则是气韵流动和才气。还应该重视的是傅山治学的诸多草书手稿，如草书《淮南子评注手稿》和《荀子评注手稿》（均藏山西省博物院）等，古朴、随意而韵胜。傅山是帖学的最后一位狂草大家。傅山的世界，傅山的人品、襟怀、人生、学问、才情、艺术，以及他的"四宁四毋"书论等，是一座丰富的宝藏，值得我们去探寻。

以上浏览了一下中国古代草书艺术的历史长卷，头脑里蹦出一个想法：中国书法可谓是中华文化的脸面，草书艺术则是这张脸面上最天真的笑容。

<div align="right">

张天弓

中国书法家协会学术委员会委员

湖北省书法家协会副主席

华中师范大学长江书法研究院常务副院长

</div>

目　录

杨凝式横空出世，"笔迹雄杰，有'二王'颜柳之余"，绍继先贤，别开生面，这不能不说是书法史上的奇迹。

黄庭坚对传统书法的突破，从点画搭构，到字间结构，以至全篇章法的构成，在《诸上座帖》中，我们看到已具备属于他自己的一套笔墨系统。

"体媚悦人目"原本并不是一件坏事，只要是一种自然的呈露也就无可厚非。我们从宋克的这本《急就章》中确实看到了他通过章草这种古老的书体，将"妍美"发挥得淋漓尽致。

通篇草书，点画狼藉、率绝，触笔生机，较之前期草书依赖长线，《后赤壁赋》在跳跃跌宕的笔势节奏中呵成一贯，视觉图式饱满，草势弥漫，显示出清雄之美。

董其昌一生的艺术追求就是"简淡"二字，这是他艺术风格的灵魂。《试笔帖》虽为草书，用笔无论如何省减和盘绕，章法不管如何跌宕起伏，而整体都给人一种静穆和简淡的感觉。

王铎将诗、文、字的认识与书法置于同一高度，这是历史上难得一见的书法见识。所以欣赏他的书法，若也能与书者的心境合拍，可使我们学到更多，反之则可能失去许多认识王铎书法的契机。

壹

《平复帖》：平复无惭署墨皇

〔西晋〕陆机

刘涛 / 文

〔西晋〕陆机《平复帖》

墨迹纸本，纵 23.7 厘米，横 20.6 厘米，现藏于故宫博物院

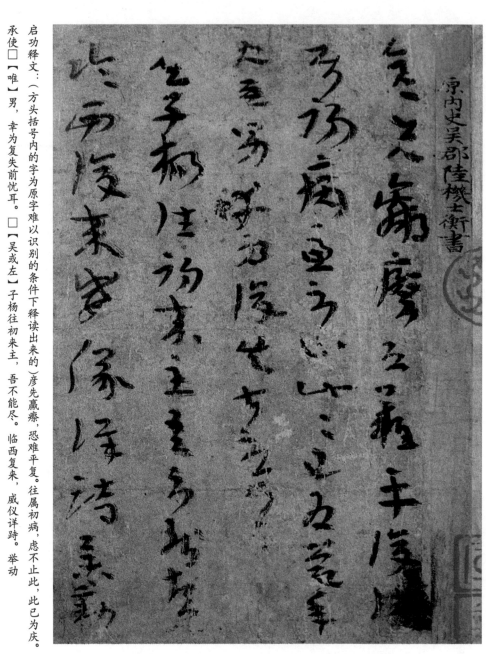

原内史吴郡陆机士衡书

启功释文：（方头括号内的字为原字难以识别的条件下释读出来的）彦先嬴瘵，恐难平复。往属初病，虑不止此，此已为庆。

承使□【唯】男，幸为复失前忧耳。□【吴或左】子杨往初来主，吾不能尽。临西复来，威仪详跱。举动

2

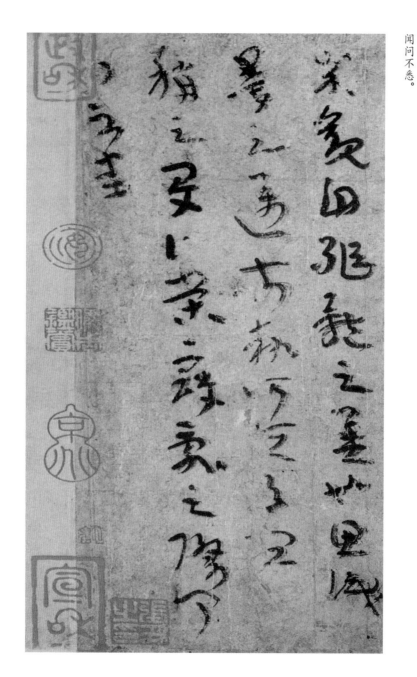

成观，自躯体之美【异】也。思识□量【爱】之迈前，执（同『势』）所恒有，宜□称之。夏□【伯】荣寇乱之际，闻问不悉。

《平复帖》是一件晋人草书尺牍，无署名，历来被视为西晋文学家陆机的书迹。

　　启功先生说："此帖自宋以来，流传有绪。传世晋人手札，无一原迹，'二王'诸帖，求其确出唐摹者，已为上乘。此麻纸上用秃笔作书，字近章草，与汉晋木简中草书极相似，是晋人真迹毫无可疑者。"（启功《论书绝句》）早在明朝，一些书画鉴藏家就指出，存世的古代名人墨本真迹，《平复帖》是最早的一件。明朝万历三十二年（1604）董其昌在卷尾题跋："右军以前，元常以后，唯存此数行，为希代宝。"明末张丑《清河书画舫》说："陆机《平复帖》，作于晋武帝初年，前王右军《兰亭宴集叙》大约百有余岁。今世张、钟书法，都非两贤真迹，则此帖当属最古也。"

　　《平复帖》之价值，亦如启功先生所说："在今日统观所有西晋以上的墨迹，其中确知出于名家之手的，也只有这九行。若以今存古代名家法书论，这帖还是年代最早的一件，以今存西晋名家法书论，这

帖又是最真实可靠的一件。"（启功《〈平复帖〉说并释文》）由此而言，《平复帖》弥足珍贵，故有"天下第一法帖"之称。

　　陆机（261—303），字士衡，吴郡吴县华亭（今上海市松江区）人。陆氏世为江东大族，三国时代成为吴郡著姓。祖父陆逊有济世之才，为吴帝孙权的股肱之士，绥靖北境，镇守西土，官至丞相。其子陆抗年二十左右即和陆逊一样征北镇西，去世前一年，"拜大司马、荆州牧"。陆抗次子陆景二十几岁"领抗兵，拜偏将军、中夏督"；陆机年方十几，"领父兵为牙门将"（房玄龄等《晋书·陆机传》）。陆氏与吴主联姻，陆逊娶孙权兄孙策之女，陆景娶吴末帝孙皓妹。

　　晋武帝于太康元年（280）灭吴国，陆机长兄陆晏被杀，次兄陆景遇害。陆机退居故里，勤读十年。太康十年（289）许，陆机与弟陆云同赴洛京，首先干谒时为太常的晋朝文宗张华。张华惊异陆氏兄弟的才华，曰："伐吴之役，利获二俊。"（房玄龄等《晋书·陆机传》）时有"二陆入洛，三张减价"（房玄龄等《晋书·张亢传》）之说。张华为之延誉，荐与诸公，陆机如愿出仕，先后为太傅杨骏、吴王司马晏、赵王司马伦、成都王司马颖所用，所谓"入朝九载，历官有六：身登三阁，官成两宫；服冕乘轩，仰齿贵游"（陆机《谢平原内史表》）。

　　贾皇后专权时，陆机曾经游走贾谧门下。贾谧母亲贾午为贾皇后妹，本姓韩，外祖贾充无嗣，入继贾家，改姓贾，袭贾充爵位。贾谧权过人主且"好学，有才思"（房玄龄等《晋书·贾谧传》），招纳四

海文学名士，陆机兄弟与渤海石崇及欧阳建、荥阳潘岳、兰陵缪徵、京兆杜斌及挚虞、琅邪诸葛诠、弘农王粹、襄城杜育、南阳邹捷、齐国左思、清河崔基、沛国刘瓌、汝南和郁及周恢、安平牵秀、颍川陈眕、太原郭彰、高阳许猛、彭城刘讷、中山刘舆并刘琨，皆往依附，形成两晋文学圈的豪华阵容，号为"二十四友"。陆机奔走权门，"以进趣获讥"（房玄龄等《晋书·陆机传》）。

晋朝宗室诸王内讧之际，吴士顾荣、戴若思曾经规劝陆机还吴避乱，而陆机"负其才望，而志匡世难"（房玄龄等《晋书·陆机传》），以为自己可以如父祖一样建功立业于乱世，仍滞留北方。他投靠成都王司马颖，司马颖看重名士，委任陆机为平原内史，故世称陆机为"陆平原"。后为河北大都督，因无将兵之才，诸将怨而不服，河桥之役大败，收杀军中，成了上层贵族争夺权力的殉葬品。

陆机是文学天才，文笔华美，辞藻宏丽。据《晋书·陆机传》记载，张华曾这样评价陆机的才华："人之为文，常恨才少，而子更患其多。"吴士后裔葛洪著书，说到陆机，云："机文犹玄圃之积玉，无非夜光焉，五河之吐流，泉源如一焉。其弘丽妍赡，英锐漂逸，亦一代之绝乎！"（房玄龄等《晋书·陆机传》）以文学留名青史，文章冠世。所作文章三百余篇，行于当世。大半篇幅录其《辩亡论》《豪士赋》《五等论》。梁朝萧统选编的《文选》是我国最早一部文学总集，所选陆机诗文的数量多于其他作者，居全书之冠。陆机《文赋》讨论写作的方法技巧和艺术性问题，是中国古典文学批评的理论杰作，也

是中国文学史上的名篇。

陆机当年并非书家，因为文学名望，他的草书尺牍《平复帖》流传下来，当属"字因人传"。

20 世纪 50 年代，王世襄发表《西晋陆机〈平复帖〉流传考略》，此文是第一篇全面考述陆机《平复帖》流传经过的文章。1937 年至 1938 年间，经傅增湘斡旋，张伯驹从溥儒处购得《平复帖》。1938 年正月，傅增湘在卷尾题有长跋，述此帖流传始末，以及张氏购帖经过。20 世纪 60 年代，张伯驹撰《陆士衡〈平复帖〉》一文，自记购帖始末。但是，傅跋、张文所述，都不及王世襄文章全面。

此帖墨迹，初见米芾《书史》著录。当时《平复帖》与其他晋人书迹合装一卷，各帖并无帖名（如唐摹《万岁通天帖》卷中各帖），米芾著录各帖作者，卷中印记，总名为《晋贤十四帖》。宋徽宗敕编的《宣和书谱》始称《平复帖》，已割为单帖。

《平复帖》之流传，可以分为大卷、单帖流传期两个阶段。

大卷流传期：唐末（9 世纪）至北宋（11 世纪）后期。

大约在唐末，《平复帖》已与其他晋人书迹装成一大卷，为梁秀、殷浩所藏。宋初，归王溥，传其子王贻正，其孙驸马都尉、检校太师王贻永。贻永本名克明，因娶太宗女郑国长公主，改名。宋太宗刻《淳化阁帖》之际，王贻永曾经献进所藏"晋朝名臣墨迹"。大约神宗时，王贻永子道卿将这一大卷售与检校太师李玮。

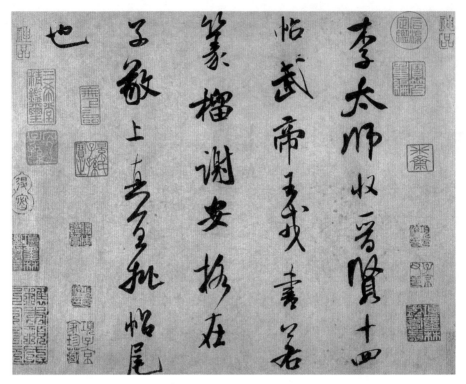

图一 〔北宋〕米芾行书《李太师帖》提到《晋贤十四帖》

宋哲宗元祐年间（约1087），米芾在检校太师李玮家见到大卷（图一）。米芾在《书史》中著录卷中唐朝公私收藏印记，所记卷中各帖次序是：张华、王濬、王戎、陆机、郗鉴、陆琬表晋元帝批答、谢安、王衍、右军、谢万两帖、王珣、臣詹晋武帝批答、谢方回、郗愔、谢尚。

李玮去世（卒于元祐八年，即1093年）前后，《晋贤十四帖》大卷拆散。大约宋徽宗宣和初年（1119），陆机《平复帖》入宣和内府，

《宣和书谱》著录，始标书体为"章草"。

《宣和书谱》著录的晋人书迹，有陆机《平复帖》，并未完全包括《晋贤十四帖》中各帖。因此启功认为，《晋贤十四帖》大卷的拆散"是在李玮收藏的时候"（启功《〈平复帖〉说并释文》）。

单帖流传期：北宋末年以后。

陆机《平复帖》入北宋内府未久，遭遇"靖康之乱"，内府藏品尽失，此帖下落不明。

元代，《平复帖》流传民间。卷后元人题曰："至元乙酉三月己亥，济南张斯立、东郓杨肯堂同观，又云间郭天锡拜观，又滏阳马昫同观。"又经陈绎曾鉴赏。

明朝，万历年间《平复帖》归韩世能，其间，董其昌于万历十九年（1591）为之题签，万历三十二年（1604）题跋。韩世能传其子韩逢禧，转归张丑。

清朝初年，此帖归葛君常。葛氏割裂帖后"元人题识折售于归希之，配在伪本《勘马图》后"（吴其贞《书画记》），将《平复帖》售与王际之，王氏以"三百缗"出售涿州冯铨，转归真定梁清标，梁氏转让安岐，后入乾隆内府。乾隆进给生母皇太后钮祜禄氏，置于太后住处寿康宫（卷后溥伟、傅增湘跋及王世襄文，皆曰寿康宫；启功曰慈宁宫），因此《平复帖》未见乾隆印记、题跋之故。太后去世，颁赐遗念，乾隆将《平复帖》赏给十一子成亲王永瑆。光绪六年（1880）永瑆曾孙载治卒，恭亲王奕䜣代管成王府事务，《平复

帖》归恭王府。

1938年初，奕䜣孙溥儒为母治丧，急需钱款，经傅增湘斡旋，张伯驹以四万元购得。1956年，张伯驹将《平复帖》捐献人民政府，归藏故宫博物院。

晚明以来，亲见《平复帖》者屡有著录，兼及评鉴，分类如次。

纸，墨色

明末张丑《清河书画舫》"莺字号第一"："墨色有绿意，纸亦百杂碎矣。"清康熙以来，吴其贞《书画记》卷四："书在冷金笺上，纸墨稍瘦。"顾复《平生壮观》卷一："纸纹细断，墨色微绿。"吴升《大观录》卷一："牙色纸，……纸色邃古，有纹隐起如琴之断纹。"乾隆时，安岐《墨缘汇观·法书》云："牙色纸本，纸古隐纹如琴断。"民国傅增湘帖后题跋："纸似蚕茧造，年深颇渝敝，墨色有绿意。"

笔

晚明詹景凤《东图玄览编》卷一："陆士衡《平复帖》，以秃笔作稿草。"清徐康《前尘梦影录》卷上："全用秃笔，纯是枯锋。"

书法

詹景凤《东图玄览编》卷一："笔精而法古雅，真迹也。"张丑《真迹日录》卷三："章草奇伟，远胜索幼安、谢安石辈乎。""笔法圆浑，正

如太羹玄酒，断非中古人所能下手"；张丑《清河书画舫》"莺字号第一"："云间陈仲醇谓其书极似索靖笔法。"吴其贞《书画记》卷四："书法雅正，无求媚于人，盖得平淡天然之趣，为旷代神品书也。"吴升《大观录》卷一："草书若篆若隶，笔法奇崛。"帖后民国傅增湘题跋："字字奇古不可尽识，……笔力坚劲，倔强如万岁古藤。"

清初，《平复帖》始有刻本：清康熙年间（1691年前），梁清标将其刻入《秋碧堂法书》卷一。嘉庆十年（1805），成亲王永瑆将其刻入《诒晋斋法帖》卷一。

清人徐康在《前尘梦影录》中记载："道光初，萨湘林都统为成邸婿，曾细心双钩一本，适祁文端公任江南学使，萨付此钩本，嘱其觅良工精刻。学使转托李申耆山长董刻。石存澄江节府，以较梁刻，奚翅天壤。"

20世纪，《平复帖》墨迹始有影印：1931年日本平凡社《书道全集》第四卷；1942年北京琉璃厂豹文斋珂罗版《雍睦堂法帖》。

草书《平复帖》是随手写就，草法伪略，又纸裂墨残，难以辨识，长期不得通读。前代不重此帖者，亦因于此。明末张丑在《清河书画舫》中曾说："惜剥蚀太甚，不入俗子眼。"

张丑是《平复帖》的最初释文者，释出较为清晰的十四字："羸难平复（第一行）病虑（第二行）观自躯体（第六行）闵荣寇乱（第八行）。"

1931年日本平凡社版《书道全集》第四卷收录《平复帖》影印件，梅园方竹释出第一行"羸虏（瘵）"、第二行"威仪"、第三行"寇乱"，仅六字。

1959年平凡社版《书道全集》第三卷，中田勇次郎释出八十字——【】内为中田勇次郎两可之释文，（）内为启功释文：

第一行　彦先羸瘵，恐难平复。往

第二行　属初病。虑不【之】止此。已为庆年【承】（承）

第三行　□【大】□【至】男【劳】幸乃（为）复失【夫】甚（前）忧□□□。

第四行　□子杨。往初来至（主）。有（吾）不能想【尽】（尽）。

第五行　临【论】西复来。威仪详诗【谞】（跱）。举动

第六行　我（成）观。自躯体之恙（美、异）也。思识

第七行　梦【量】（量、爱）之。迈前执所宜【念】（恒）。与（有）□[宜]（宜）

第八行　稍（称）足（之）闵（夏）□荣【策】。寇乱之际，何【闻】（闻）

第九行　□（问）不悉。

王世襄在《西晋陆机〈平复帖〉流传考略》中说："启功先生是

12

将《平复帖》的全文释读出来的第一人。"1942年郭立志选辑、启功审定的《雍睦堂法帖》，第一件为《平复帖》，启功先生首次通释全文八十四字。

启功《〈平复帖〉说并释文》说："我在前二十年曾释过十四字以外的一些字，但仍不尽准确（近年有的国外出版物也用了那旧释文，随之沿误了一些字）。后得见真迹，细看剥落所剩的处处残笔，大致可读懂全文。"《〈平复帖〉说并释文》写于1961年，1964年再加修改，故篇末记："一九六一年九月，一九六四年修改。"启功20世纪60年代修改后的释文如下：

第一行　彦先嬴瘵，恐难平复。往

第二行　属初病，虑不止此，此已为庆。承

第三行　使□【唯】男，幸为复失前忧耳。

第四行　□【吴或左】子杨往初来主，吾不能尽。

第五行　临西复来，威仪详跱。举动

第六行　成观，自躯体之美【异】也。思识□

第七行　量【爱】之迈前，执（同"势"）所恒有，宜□

第八行　称之。夏□【伯】荣寇乱之际，闻

第九行　问不悉。

启功先生几乎释出了全部，并作句读，《平复帖》内容得以了

解。他在《〈平复帖〉说并释文》中说："详观帖文，乃是谈论三个人。首先谈到多病的彦先……其次谈到吴子杨，他前曾到陆家做客，但没受到重视，这时临将西行，又来相见，威仪举动，较前大有不同了，陆机也觉得应该对他有所称誉，但所给的评论，仍仅止是'躯体之美'……也可见所谓'藻鉴'的分寸……夏伯荣因寇乱阻隔，没有消息。"

启功先生所作《平复帖》释文，尽管个别字在两可之间，但公认较为准确完整，并作句读，从此《平复帖》得以通读，内容得以了解。同时，便于书家临写《平复帖》，欣赏书法。

各家释文之异，多因纸张残破，笔墨剥落。但有些笔画完整的字迹，所释也有分歧。这里仅就字画完整者，举出三例，按草法试作辨析。

《平复帖》第二行第十二字，启功释为"承"，张伯驹释为"年"，小田勇次郎释"年"而附"承"。按草法，"承"字首笔为横折之笔，《平复帖》此字首笔为撇，当为"年"字（图二）。

《平复帖》第四行第七字，启功释为"主"，中田勇次郎释为"至"。按晋人草法，"主"第二笔为长横，不与竖笔连写，而"至"之第二笔与竖笔连写。按草法，当为"至"（图三）。

《平复帖》第八行第三字，明末张丑释为"闵"，张伯驹同此；启功释为"夏"。启功解释，张丑释为"闵"，但"门"头过小，"文"过大，且首笔回转至中心顿结，实非"闵"字。按《急就章》"夏"

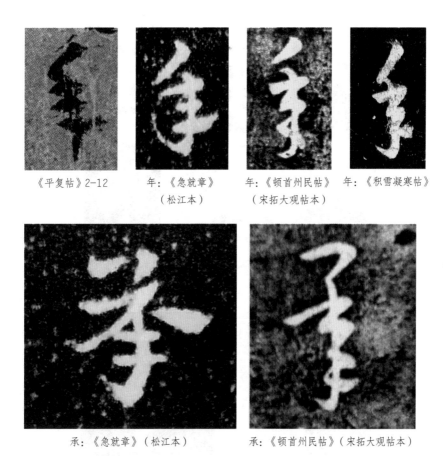

《平复帖》2-12　　　年:《急就章》　　　年:《顿首州民帖》　　年:《积雪凝寒帖》
　　　　　　　　　　（松江本）　　　　　（宋拓大观帖本）

承:《急就章》（松江本）　　　承:《顿首州民帖》（宋拓大观帖本）

图二　"承"与"年"

字及出土楼兰简版之《五月二日济白》残纸一帖中"夏暮"的"夏"
字，俱同此（图四）。（启功《〈平复帖〉说并释文》）

　　参照楼兰出土的魏晋文书《五月二日济白》残纸，第二行行尾
"夏暮"之"夏"字，及《急就章》之"夏"，第二笔皆作横笔，而
《平复帖》是撇笔，草法不同于楼兰文书所见之"夏"字。

 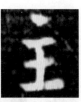

主:《急就章》(松江本)

《平复帖》4-7　　主:楼兰文书　残纸33.1

主:楼兰文书　残纸19.7　　至:楼兰文书　残纸25.1　　至:《豹奴帖》

至:《初月帖》　　　　　　至:《知足下帖》

图三　"主"与"至"

16

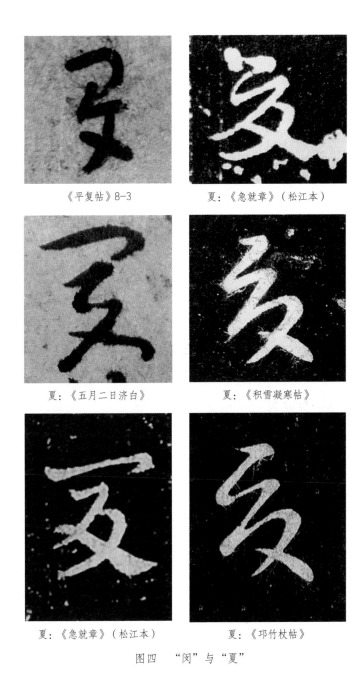

《平复帖》8-3　　　　　　夏：《急就章》（松江本）

夏：《五月二日济白》　　　　夏：《积雪凝寒帖》

夏：《急就章》（松江本）　　　夏：《邛竹杖帖》

图四　"闵"与"夏"

"夏"字草法，第一笔或横或点，以下形同"反"。《平复帖》此字之草法，上为"门"，下为"文"，当为草书"闵"字（图四）。

草书本是赴急之书，约定俗成；书家加工，渐成体制规则。"草书"一词初见东汉文字学家许慎《说文解字·叙》，所谓"汉兴有草书"，点明草书发生的时代，将草书视为一种书体。

东汉以来，草书渐盛于士大夫阶层，书法史上最初的草书名家皆东汉人。汉晋时期，草书是书写尺牍的当用书体，也是官员批答文书的常用书体，但正式文书不得采用草书。

东汉桓灵之世出现了书法史上第一次草书热潮，到了"慕张生之草书过于希孔、颜焉"（赵壹《非草书》）的程度。东汉后期的"草书热"与尺牍之风紧密相连，尤其三国两晋时期，士大夫好以草书作尺牍，蔚为时尚。尺牍并重文辞、书法，士人视为"千里面目"。谓某人"善尺牍"，往往兼指书法。旧题西晋索靖章草《月仪帖》是现存最早的古代尺牍文范，就是草书尺牍之风的产物。陆机《平复帖》是尺牍书，照例用草书。

汉朝四百年间，草书形态演进的总趋势是由繁而简（不断省并笔画）。就汉简草书而言，早期草书笔画较繁，结体平正宽博，笔势翻挑（横势），有波脚，带有显著的隶意（图五）。东汉时期，草书的省并笔画已到极致，草法定型，结体仍呈横张之势，但用笔的横挑之势减弱（图六）。

汉朝人写草书，自有共从的规则，当时的《急就篇》即是标准范本（传世的《急就篇》相传是吴国皇象本，存汉朝草法楷则，未必尽信为汉草）。各人的书写，带有个人习惯，草法或简或繁，笔势或横或纵，笔画或肥或瘦，字形或宽或长，但汉朝草书有其共同点：笔势翻挑，字势横张，字字独立。

汉朝草书演进的趋势：

字形，横方→纵长；

结构，平正→欹斜；

笔势（末笔），横势→纵势；

笔画，繁→简。

三国西晋时期，文化中心仍在洛阳。这百年间，草书之风既延续东汉，又有变化。

当时著名草书家是身历曹魏、西晋两朝的卫瓘与索靖，人称"一台二妙"。卫、索二家草书，皆学东汉"草圣"张芝。卫瓘"采张芝法，以（卫）觊法参之，更为草稿。草稿即相闻书也"（羊欣《采古来能书人名》）。索靖是"张芝姊之孙"（羊欣《采古来能书人名》），"传芝草而形异，甚矜其书，名其字势曰'银钩虿尾'"（王僧虔《论书》）。

卫瓘、索靖皆学张芝草书，皆有变化，而情形有所不同。索靖自称草书"银钩虿尾"，虽"形异"张芝，却是"传张芝草"。他的《月仪帖》规则性强，仍是"楷范"的章草（图七）。卫瓘"采张芝法"，

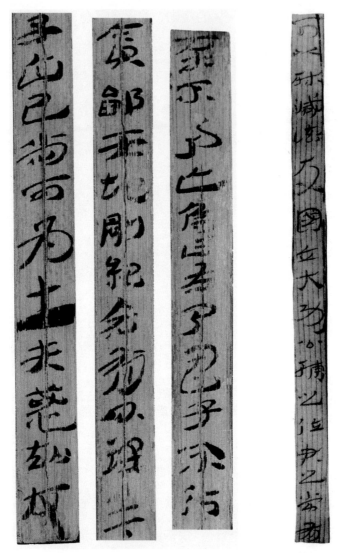

西汉晚期尹湾汉简《神乌傅》 新莽敦煌汉简《殄灭简》

图五　带有显著隶意的汉简草书

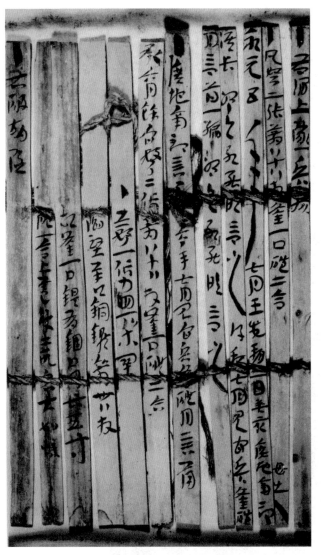

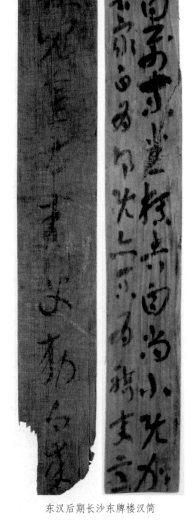

东汉前期居延汉简《永元器物簿》　　　　　东汉后期长沙东牌楼汉简

图六　东汉时期的草书

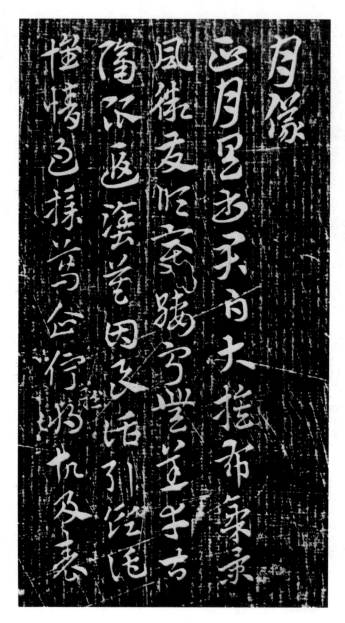

图七　《月仪帖》（邻苏园帖本）

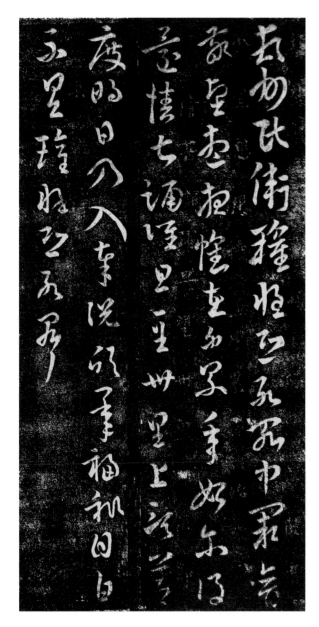

图八 《顿首州民帖》（宋拓大观帖本）

且参卫氏家法，其"放手流便"的草书与正规的草法有所不同，故名"草稿"。卫瓘仅有《顿首州民帖》(图八)，可见其"草稿"模样。

《晋书·索靖传》评道："(索)靖与尚书令卫瓘俱以善草书知名，(武)帝爱之。瓘笔胜靖，然有楷法，远不及靖。"

索靖、卫瓘的草书，反映了三国西晋士大夫阶层草书的两种类型：一类是规范的章草书(所谓"有楷法")；一类是流便的草稿书，索靖的《七月帖》是章草的简率体势。

卫瓘的"草稿"，可能因为参有卫觊之法，笔势流便，末笔多有下引之势，改变了章草笔法，显出"妍媚"的倾向。卫瓘变制草书，是汉以来草书发展的一个转折点，也是东晋王羲之"今草"的先声。

王羲之擅长楷书、行书、草书三体，字态欹侧，笔势遒劲，俨然新体草书。从文献记载、传世书迹来看，王羲之的草书有一个由"古质"而"今妍"的变化。

魏晋书家往往"草隶兼善"，一草一正。王羲之抄写文章的楷书名迹，有"今体"与"古法紧细"两类。(陶弘景《与梁武帝论书启》)王羲之传世的草书皆是尺牍，有今草也有章草。

王羲之学习草书，由张芝、索靖一系的章草入门。他从学书法的叔父王廙，草书为章草。王羲之三十多岁时，庾翼曾经赞叹他的章草可比张芝，谓其"顿还旧观"。王羲之有章草《豹奴帖》刻本传世。

王羲之自成体制的"今草"，笔势流便接续卫瓘"草稿"，但笔势比卫瓘"草稿"遒劲内敛，更为"纵引"连绵，甚至字间的笔画也相

连，而且结字欹侧，有顾盼之态。

但是王羲之"变古形"的"今草"，有包容古法的一面，因此，他的今草书法不但结体欹侧，也有横张之势：其《寒切帖》《郗司马帖》《远宦帖》虽是今草，却带章草笔意。

王羲之新体草书出现之后，因为不同于东汉张芝一系的旧体草书，南朝书家把汉朝相传的草书称为"章草"，把王羲之的草书称为"今草"，以示区别。

草书的"章"与"今"之分，启功先生《古代字体论稿》认为："汉代草书简牍中的字样，多半是汉隶的架势，而简易地、快速地写去，所以无论一字之中如何简单，而收笔常带出燕尾的波脚，且两字中间绝不相连。直到汉魏之际，才有笔画姿态和真书相似，字与字之间有顾盼甚至有联缀的草字。这容易理解，即是前者是旧隶体也即是汉隶的快写体；而后者是新隶体也即是真书的快写体而已。后人为了加以名义上的区别，对前者称为'章草'，而对后者称为'今草'。"

从东汉后期到西晋的一百五六十年间，草书处于旧体阶段，或者说章草时代。

初唐欧阳询曾说："张芝草圣，皇象八绝，并是章草，西晋悉然。迨乎东晋，王逸少与从弟洽，变章草为今草，韵媚婉转，大行于世，章草几将绝矣。"（张怀瓘《书断》）皇象的草书与曹不兴的绘画，严武的围棋，孤城郑妪的算相，吴范的占候风气，赵达的算术，宋寿的

解梦，刘敦的天文，并称"八绝"，亦称"吴之八绝"。

那个时期，规则标准的章草范本有三类：东汉张芝"下笔必为楷则"（卫恒《四体书势》）的草书，但早已失传，以及汉朝相传的《急就篇》(《急就章》松江本旧题为"三国东吴皇象写本"），西晋索靖的《月仪帖》，后两种为章草名本，有刻本流传，是历代书家学习章草的典范。

晋室南渡之后，清河崔氏、范阳卢氏为北方两大士族书门，虽然崔氏世传卫瓘法，卢氏取法钟繇书，"而俱习索靖之草"（魏收《魏书·崔玄伯传》）。唐朝，人们仍在传写章草《月仪帖》(俄藏敦煌文书有唐人所写《月仪帖》残片）。

20世纪以来，长沙出土的汉简（图九），以及新疆境内古楼兰出土的魏晋简纸文书，见有草书墨迹。有的草书规范（图十），带有隶书波脚（接近松江本《急就章》）。更多的是章草快写体，因行笔快捷，笔势连贯，省略波磔，字的末笔不免下引，但结字平正，为非典型章草（图十一）。

西晋索靖、陆机虽是士人官员，日常所写尺牍《七月帖》《平复帖》也是省略波脚，简率流便，也是章草的快写体（图十二）。

陆机为"吴士"。早在南朝，大书家王僧虔业已注意到陆机书法的特别，王僧虔《论书》说："陆机书，吴士书也，无以较其多少。"意谓陆机的"吴士书"不同于东晋南朝流行的"二王"书风，

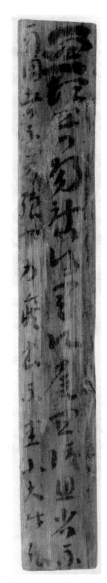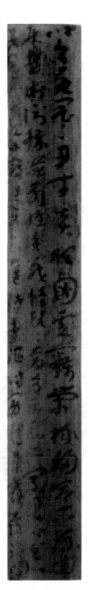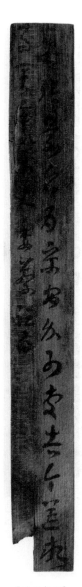

《熙致蔡主簿书信》背面　　　《君书信》正面　　　《蔡沄书信》

图九　东汉后期的日常草书（长沙东牌楼出土）

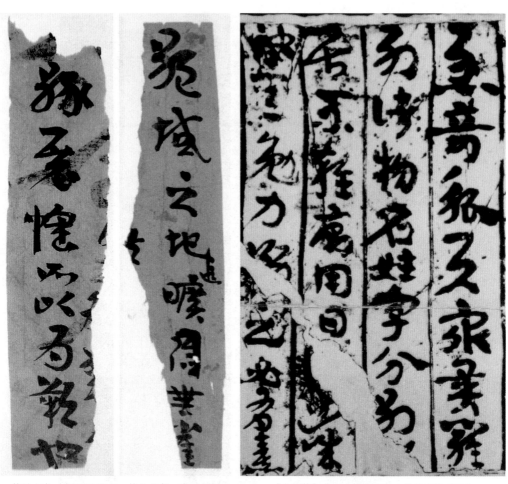

楼兰文书　残纸 31.8　　楼兰文书　残纸 27.8　　　　《急就篇》残纸（楼兰文书　马纸 170–171）

图十　魏晋书吏草书规范型（楼兰遗址出土）

《华督》残纸　　　　　《五月二日济白》残纸　　　　草书习字残纸

图十一　魏晋书吏草书简率型（楼兰遗址出土）

《七月帖》（局部）　　　　　《顿首州民帖》（宋拓大观帖本）

图十二　西晋名人日常草书尺牍

故无从比较高下优劣。了解古人所谓"吴士书"，陆机《平复帖》是一个"窗口"。

唐朝以来，古人鉴别草书体势持有两把标尺：一是《急就篇》《月仪帖》显示的标准章草；一是"二王"尺牍的今草。标准固化之后，书家见到《平复帖》这样非典型章草，就会觉得不古不今，不伦不类。启功先生《〈平复帖〉说并释文》曾经指出：

> 这一帖是用秃笔写的草字。《宣和书谱》标为章草，它与"二王"以来一般所谓的今草固然不同，但与旧题皇象写的《急就篇》和旧题索靖写的《月仪帖》一类的所谓章草也不同，而与出土的一部分汉晋简牍非常相近。

陆机用秃笔写《平复帖》，率意信笔，无意顾盼。启功先生《论书绝句》推断："此帖当书于陆氏入洛之前。"若《平复帖》写于陆机入洛之前，则其草书尚未受到洛京新书风的影响，更应具有吴士书风，即吴士后裔葛洪所谓的吴国"桑梓之法"。

虽然《平复帖》草书接近古楼兰遗址出土的一部分魏晋简纸草书，却仍有一些差异。下面用单字比较的方式，将《平复帖》与东汉、魏晋及王羲之的草书予以比较，以便具体了解《平复帖》这种非典型章草的一些书法特征（图十三至图二十二）。

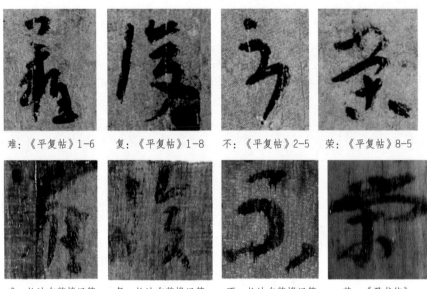

难：《平复帖》1-6　　复：《平复帖》1-8　　不：《平复帖》2-5　　荣：《平复帖》8-5

难：长沙东牌楼汉简　　复：长沙东牌楼汉简　　不：长沙东牌楼汉简　　荣：《君书信》

图十三　字态上，《平复帖》纵斜，汉简平正

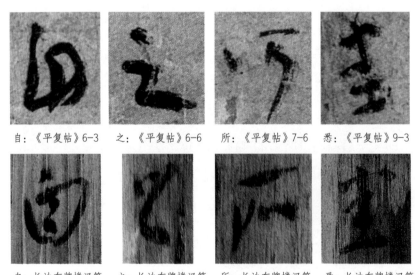

自：《平复帖》6-3　　之：《平复帖》6-6　　所：《平复帖》7-6　　悉：《平复帖》9-3

自：长沙东牌楼汉简　　之：长沙东牌楼汉简　　所：长沙东牌楼汉简　　悉：长沙东牌楼汉简

图十四　字画上，《平复帖》笔画省并如线，汉简笔繁多点

32

属：《平复帖》2-1　　为：《平复帖》2-10　　思：《平复帖》6-9

属：长沙东牌楼汉简　　为：长沙东牌楼汉简　　思：长沙东牌楼汉简

图十五　笔势上，《平复帖》连贯，汉简断笔

 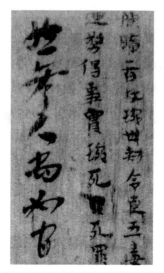

《平复帖》（局部）　　　　《奏许迪卖官盐》木牍（吴简，局部）

图十六　结字上，《平复帖》紧斜，吴简横宽

33

幸：《平复帖》3-4　　幸：《月仪帖》　　恐：《平复帖》1-5　　恐：《顿首州民帖》

图十七　字势上，《平复帖》纵长，西晋名帖横张

属：《平复帖》2-1　　不：《平复帖》2-5　　初：《平复帖》4-5　　乱：《平复帖》8-7

属：楼兰文书 残纸30.1　　不：楼兰文书 残纸25.1　　初：楼兰文书 残纸25.1　乱：楼兰文书 残纸33.2

图十八　字势上，《平复帖》纵斜，楼兰魏晋文书方正

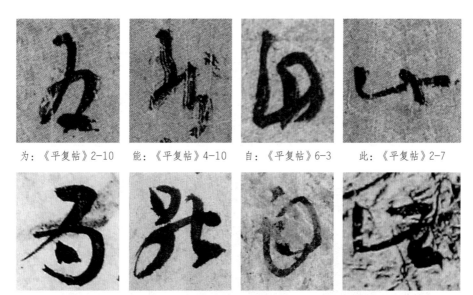

为：《平复帖》2-10　　能：《平复帖》4-10　　自：《平复帖》6-3　　此：《平复帖》2-7

为：楼兰文书 残纸 31.8　能：楼兰文书 残纸 25.1　自：楼兰文书 残纸 25.1　此：楼兰文书 残纸 33.1

图十九　草法上，《平复帖》笔简，楼兰魏晋文书笔繁

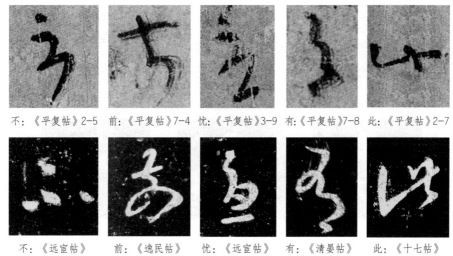

不：《平复帖》2-5　前：《平复帖》7-4　忧：《平复帖》3-9　有：《平复帖》7-8　此：《平复帖》2-7

不：《远宦帖》　　前：《逸民帖》　　忧：《远宦帖》　　有：《清晏帖》　　此：《十七帖》

图二十　草法上，《平复帖》简省且难识，王羲之书标准而易辨

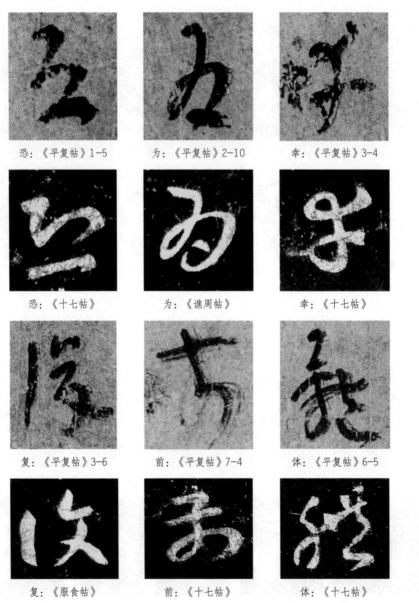

恐：《平复帖》1-5　　　　　为：《平复帖》2-10　　　　　幸：《平复帖》3-4

恐：《十七帖》　　　　　　为：《谯周帖》　　　　　　幸：《十七帖》

复：《平复帖》3-6　　　　　前：《平复帖》7-4　　　　　体：《平复帖》6-5

复：《服食帖》　　　　　　前：《十七帖》　　　　　　体：《十七帖》

图二十一　结字上，《平复帖》紧窄（右下斜），王羲之草书欹侧宽博

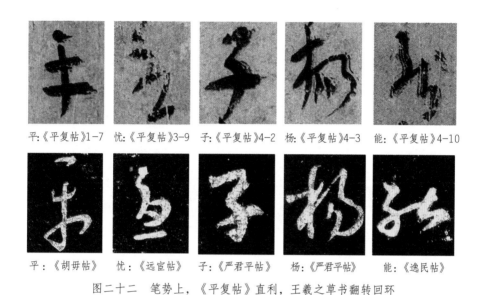

平:《平复帖》1-7　忧:《平复帖》3-9　子:《平复帖》4-2　杨:《平复帖》4-3　能:《平复帖》4-10

平：《胡毋帖》　忧：《远宦帖》　子：《严君平帖》　杨：《严君平帖》　能：《逸民帖》

图二十二　笔势上，《平复帖》直利，王羲之草书翻转回环

将《平复帖》的单字与东汉到东晋不同类型的草书作对应的比较，直观的图像要比明清人的点评来得清晰。从中我们可以清楚地看到《平复帖》的草书特点，那就是：

笔画上瘦而浑（与所用硬毫秃笔有关）；

笔势上快捷直利（与汉晋章草快写体接近）；

结字上上窄下宽（显出个性）；

字势上右下倾斜（显出个性）；

草法上一些字简省过甚（书写草率、连带过快而伪略）。

贰

《十七帖》：韵高千古书中龙

〔东晋〕王羲之

祁小春／文

十七日先书，郗司马未去。即日得足下书为慰。先书以具示，复数字。

〔东晋〕王羲之《十七帖》（局部）
墨拓本，册页装，共42页，每页纵297厘米，横210厘米，现藏于日本东京国立博物馆

40

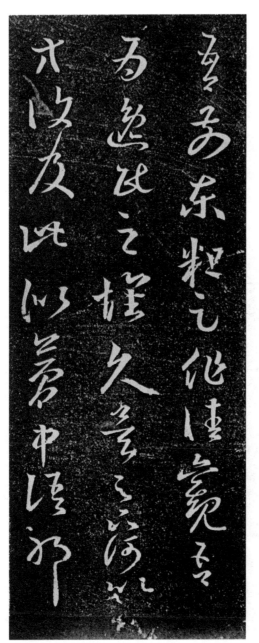

吾前东，粗足作佳观，吾为逸民之怀久矣，足下何以等复及此，似梦中语耶。

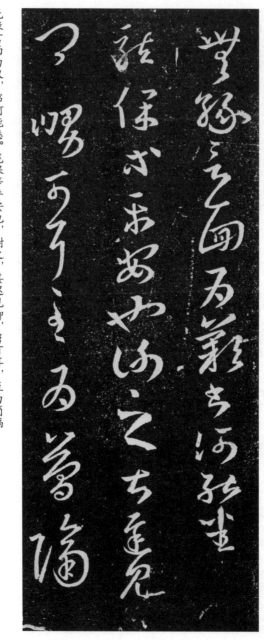

无缘言面为叹，书何能悉。龙保等平安也，谢之，甚迟见卿，舅可耳，至为简隔

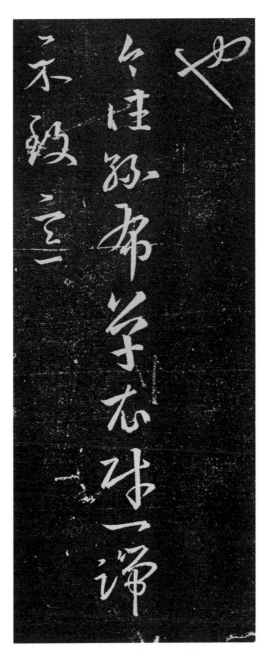

也。今往丝布单衣财一端，示致意。

43

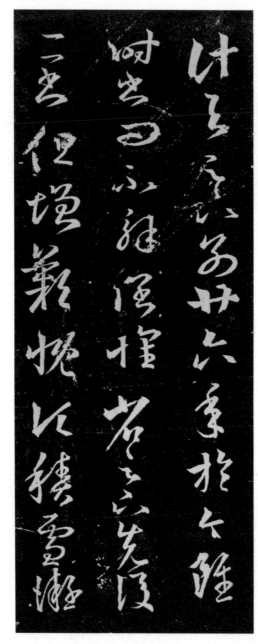

计与足下别廿六年，于今虽时书问，不解阔怀。省足下先后二书，但增叹慨。顷积雪凝

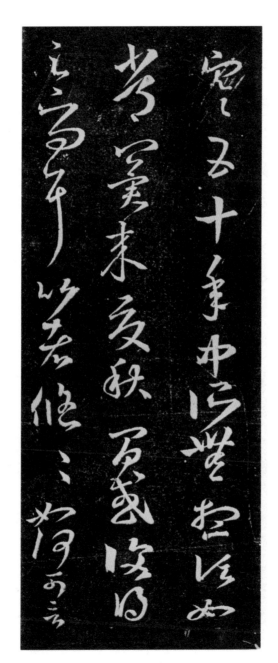

寒，五十年中所无。想顷如常，冀来夏秋间，或复得足下问耳。比者悠悠，如何可言。

吾服食久，犹为劣劣。大都比之年时，为复可可。足下保爱为上，临书但有惆怅。

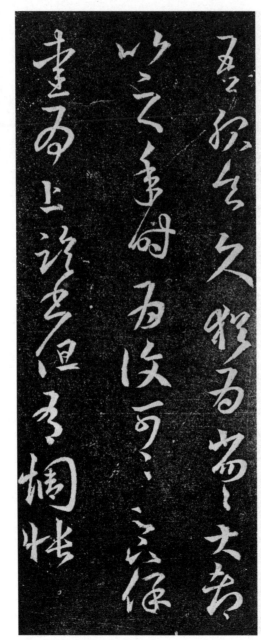

知足下行至吴，念违离不可居，叔当西耶，迟知问。

瞻近无缘省苦，但有悲叹。足下小大悉平安也。云卿当来居此，喜迟不可言。想必

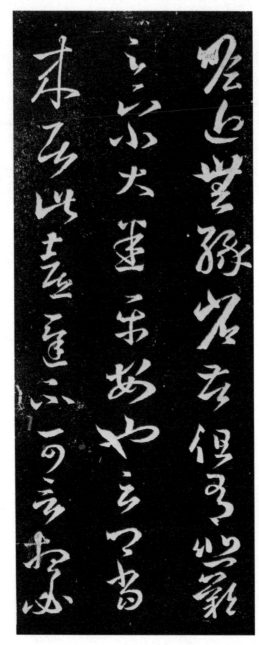

48

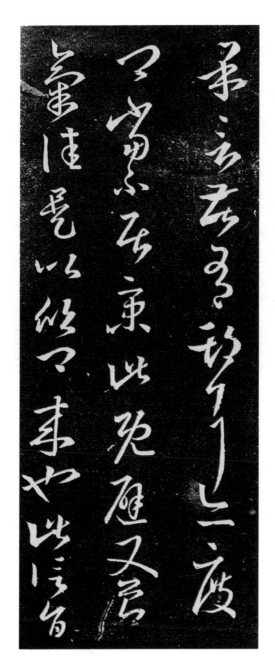

果言苦有期耳。亦度卿当不居京，此既避，又节气佳，是以欣卿来也。此信旨

49

考筆来復秋頃感懷日
不可事不以吾他之劇邪亦云
君秋冬久罷如當大意
以之事尚可以不以六保
畫兩上諭之但可惆悵
吾不已誰言之建
難復以之于西兩耶
達之可
居止諸孫各去俱為此難
言不大遠来如必可吾
未不此吾達不可言我乎
承之去吾却了二度
可常不可東此況雄及官
筆任昆以終不来也此信省

十七日先書，郘令弖未□，知足下問
歸□□安否，故□□郘令得未。

□孠□安故字

吾不能不了，得□□□□之，是吾故具，
不□郘之□，唯足久善□□□以故（印章）
□故及此似郘□故□郘□者中□郘
郘知三郘力郘□□為為阿□□
弖郘□□□□為善□
也

仁佳孫帛學，亦弖郘一諦
不致之

計至□弖□廿六年□得□，隂
阻□弖弟隂□弟□弖□□弖□

〔东晋〕王羲之《十七帖》（墨拓本，局部）

王羲之（303—361）是活跃于东晋穆帝时代前后，即 4 世纪中叶的人物。他出身于当时最为显赫的簪缨名门琅邪王氏，从父王导是东晋王朝的建国元勋，官至丞相。本人是有名的"王氏三少"之一，青年时代出仕，一生中担任过不少官职，会稽内史是其所任的最后官职。因他在会稽任上带有右军将军的军号，故世称"王右军"。永和十一年（355），王羲之辞官，隐居会稽郡境内，优游于浙东山水之间。去世后被认为葬于会稽之剡县（今浙江嵊州市）。在东亚文化史上，凡是使用或曾经使用过汉字的国家，"王羲之"这个名字几乎无人不晓。自有汉字以来，我们的祖先就注意汉字书写的美观，并将其发扬成抒发人的内心情怀、展现个人气质风度的一门独特的东方艺术。这是祖先伟大智慧的体现，也是他们对世界文化作出的独特贡献。被人们奉为"书圣"的王羲之，就是中国书法艺术的集大成者，以其潇洒秀逸的书法艺术独步古今，其成就可谓空前绝后，世世代代备受人们尊崇。在中国历史上，还没有哪一位书家的地位和影响能够

与王羲之相提并论。王羲之不但是人们的崇拜对象，更是历代书学家、书法家的永恒的重要话题。

唐太宗李世民（599—649）以天子之威，兼以金帛之力，诏令天下广搜王右军书迹，所得颇丰。在贞观时期内府所藏大量的王羲之法帖中，《十七帖》是其中最烜赫著名之帖，即所谓"书中龙"，至开元亦然。《十七帖》作为王羲之的尺牍法帖，无论内容还是书法，历来被认为是由来有绪、最为可信的著名书迹，帖文内容为了解和研究王羲之提供了重要的资料。

今传世馆本《十七帖》共收刻王羲之书简二十九通。据唐张彦远《右军书记》记载，当时内府的整理编辑王帖的方法为"取其书迹及言语，以类相从，缀成卷"。通过《十七帖》所收诸帖内容相关、书风相近等特征来看，也正符合这一基准。除此以外，还有一点值得注意，即《十七帖》中没有晋人法帖中常见的吊丧问疾之类的内容，无忌讳不吉之嫌，很适合皇家内府珍藏。至于《十七帖》的由来，据说为贞观初年进士裴业所献。因这组尺牍书信大部分是寄给王羲之友人周抚的，所以也许是出自周抚后人的收藏，但有少数尺牍并不是寄给周抚的，如其中也有寄给郗愔的书信。所以《十七帖》中诸帖来源未必出于一家之藏，或许是来自于征购或四方进献，后又经过褚遂良等加以编辑合并而成的。当然，《十七帖》中寄周抚一组的书简源出一家之藏的可能性很大，此外寄郗愔等书简，则可能出于他藏，后以其

草书字迹风格相近之故，遂"以类相从"而被收进《十七帖》中也未可知。

关于《十七帖》一组书简的内容，据宋黄伯思《东观余论》所言："自昔相传《十七帖》乃逸少与蜀太守者，未必尽然，然其中问蜀事为多，是亦应皆与周益州书也。"可见在黄伯思之前，即已流传《十七帖》为王羲之寄蜀太守周抚的说法，但黄伯思也只是认为《十七帖》中大部分应是寄周抚的书简，而非全部。《十七帖》中凡涉及王羲之问蜀、游蜀、谈药及儿女婚嫁等内容的书简，大概应是寄周抚的。王羲之关心蜀事及希望游蜀之动机，从信中可归纳为三点：一是向往蜀地的山川风土；二是欲了解蜀地的历史、物产；三是欲了解蜀地的植物草药。收信人周抚字道和，东晋名将周访之子，王羲之兄籍之妻周氏从兄，与王羲之为远房亲戚关系。永和三年（347）官至益州刺史，直到东晋兴宁三年（365）去世为止，一直镇守蜀地。曾从王敦、王导为将，并与王羲之同住京师数年，常有书信来往，故与王、郗（王羲之妻家）两家关系极为亲密。

《十七帖》的基础资料包括书迹与文献两方面。以完整的书迹形式传世的《十七帖》有两个系统：一是末尾有敕押和唐褚遂良跋尾刻本，称"馆本"或"敕字本"；一是传南唐李煜得唐贺知章临本并刻以传世，称"贺监本"。学者均认为后者是伪作，故在此暂不

论。以后丛帖亦多收刻《十七帖》的部分散帖，如《淳化阁帖》《大观帖》《宝晋斋帖》《二王帖》《澄清堂帖》等。另外还有世传唐人临摹本以及敦煌所出唐人写本：《远宦帖》《蜀都帖》《瞻近帖》《汉时帖》，以及英藏《瞻近帖》《龙保帖》，法藏《游目帖》，俄藏《服食帖》诸敦煌写本。传世馆本《十七帖》按照原帖排列顺序如下，共廿九帖：

《郗司马帖》《逸民帖》《龙保帖》《丝布衣帖》《积雪凝寒帖》《服食帖》《知足下帖》《瞻近帖》《天鼠膏帖》《朱处仁帖》《七十帖》《邛竹杖帖》《蜀都帖》《盐井帖》《省别帖》《都邑帖》《严君平帖》《胡母帖》《儿女帖》《谯周帖》《汉时帖》《诸从帖》《成都城池帖》《游目帖》《药草帖》《来禽帖》《胡桃帖》《清晏帖》《虞安吉帖》。

以文字著录《十七帖》的最早文献即张彦远编《右军书记》，其中共收录《十七帖》二十条帖文，按原顺序列示如下：

《郗司马帖》、《逸民帖》、《瞻近帖》、《龙保帖》、《知足下帖》、《积雪凝寒帖》（与《服食帖》合帖）、《蜀都帖》、《诸从帖》、《游目帖》、《严君平帖》（与《谯周帖》合帖）、《天鼠膏帖》、《朱处仁帖》、《省别帖》、《都邑帖》、《汉时帖》、《成都城池帖》、《来禽帖》（与《胡桃帖》合帖）、《药草帖》、《虞安吉帖》、《儿女帖》。

以之核对馆本廿九帖，《右军书记》帖数实为廿三帖（三合帖），缺《丝布衣帖》《七十帖》《邛竹杖帖》《盐井帖》《胡母帖》《清晏帖》六帖。现对比二者，以见《右军书记》收录帖的存缺情况，如表一。

表一 馆本与《右军书记》帖目对照列表

馆本	1《郗司马帖》	2《逸民帖》	3《龙保帖》
《右军书记》	1《郗司马帖》	2《逸民帖》	4《龙保帖》
馆本	4《丝布衣帖》	5《积雪凝寒帖》	6《服食帖》
《右军书记》		6《积雪凝寒帖》	6《服食帖》
馆本	7《知足下帖》	8《瞻近帖》	9《天鼠膏帖》
《右军书记》	5《知足下帖》	3《瞻近帖》	11《天鼠膏帖》
馆本	10《朱处仁帖》	11《七十帖》	12《邛竹杖帖》
《右军书记》	12《朱处仁帖》		
馆本	13《蜀都帖》	14《盐井帖》	15《省别帖》
《右军书记》	7《蜀都帖》		13《省别帖》
馆本	16《都邑帖》	17《严君平帖》	18《胡母帖》
《右军书记》	14《都邑帖》	10《严君平帖》	
馆本	19《儿女帖》	20《谯周帖》	21《汉时帖》
《右军书记》	20《儿女帖》	10《谯周帖》	15《汉时帖》
馆本	22《诸从帖》	23《成都城池帖》	24《旃罽帖》
《右军书记》	8《诸从帖》	16《成都城池帖》	9《旃罽帖》
馆本	25《药草帖》	26《来禽帖》	27《胡桃帖》
《右军书记》	18《药草帖》	17《来禽帖》	17《胡桃帖》
馆本	28《清晏帖》	29《虞安吉帖》	
《右军书记》		19《虞安吉帖》	

（注：1.帖号从馆本顺序。2.《右军书记》著录原无帖名，表中为该馆本帖名。）

在张彦远《右军书记》记录的四百四十三帖中,《十七帖》被列为首帖,并有详细介绍:

《十七帖》长一丈二尺,即贞观中内本也。一百七行,九百四十二字。是煊赫著名帖也。太宗皇帝购求"二王"书,"大王"书有三千纸,率以一丈二尺为卷,取其书迹及言语以类相从,缀成卷,以"贞观"两字为二小印印之。褚河南监装背,率多紫檀轴首、白檀身、紫罗褾织成带。开元皇帝又以"开元"二字为二小印印之。跋尾又列当时大臣等。《十七帖》者,以卷首有"十七日"字故号之。"二王"书,后人亦有取帖内一句稍异者标为帖名,大约多取卷首三两字及帖首三两字也。

通过这一记录可知:第一,此为唐贞观内府真本;第二,此帖的尺寸、钤印、装裱等情况;第三,此帖对内府藏"大王"书三千纸是以"取其书迹及言语以类相从,缀成卷"的方式编整的;第四,帖名由来的原因。《右军书记》收录《十七帖》中的廿三帖,较现行本少《丝布衣帖》《七十帖》《邛竹杖帖》《盐井帖》《胡母帖》和《清晏帖》六帖,其中《积雪凝寒帖》与《服食帖》合帖,《谯周帖》与《严君平帖》合帖。此外,《右军书记》中帖的排列顺序和现行本的也略有不同,列表揭示如表二:

表二 《右军书记》与现行本帖目对照列表

《右军书记》	1.《郗司马帖》	2.《逸民帖》	3.《瞻近帖》
现行本	1.《郗司马帖》	2.《逸民帖》	3.《龙保帖》
《右军书记》	4.《龙保帖》	5.《知足下帖》	6.《积雪凝寒帖》《服食帖》
现行本		5.《积雪凝寒帖》	6.《服食帖》
《右军书记》	7.《蜀都帖》	8.《诸从帖》	9.《旃罽胡桃帖》
现行本	7.《知足下帖》	8.《瞻近帖》	9.《天鼠膏帖》
《右军书记》	10.《谯周帖》《严君平帖》	11.《天鼠膏帖》	12.《朱处仁帖》
现行本	10.《朱处仁帖》		
《右军书记》	13.《省别帖》	14.《都邑帖》	15.《汉时帖》
现行本	13.《蜀别帖》		15.《省别帖》
《右军书记》	16.《成都城池帖》	17.《来禽帖》《胡桃帖》	18.《药草帖》
现行本		17.《严君平帖》	
《右军书记》	19.《虞安吉帖》	20.《谯周帖》	
现行本	19.《儿女帖》	20.《谯周帖》	21.《汉时帖》
《右军书记》			
现行本	22.《诸从帖》	23.《成都城池帖》	24.《旃罽胡桃帖》
《右军书记》			
现行本	25.《药草帖》	26.《来禽帖》	27.《胡桃帖》
《右军书记》			
现行本		29.《虞安吉帖》	

从文献记载与帖本流传情况来看，《十七帖》有三个来源，即贞观中内本、《右军书记》著录本和现行馆本。

为了说明这个问题，必须了解《十七帖》经过了唐人的草书标准化，即褚遂良"改动"了《十七帖》。众所周知，唐初虞世南去世后，魏徵向唐太宗举荐褚遂良；欧阳询则为褚遂良父亲褚亮之友。虞、欧二人去世后，贞观朝书法方面的事务主要由褚遂良掌管，大概具体担负贞观内府收集、鉴定、编修、裱装历代名人书迹以及弘文馆传授书法诸事。唐贞观内府所藏王羲之草书，是由褚遂良经手编整、监修，此事张彦远《右军书记》如是记录，上引官修史书文献亦有相同记载，况且更早的文献如唐徐浩《古迹记》、韦述《叙书录》、卢元卿《法书录》等也有详载。值得注意的是，《叙书录》与《法书录》文献记载中都有这样一句话："其草迹又令河南真书小字帖纸影之。"这说明唐太宗曾命褚遂良专管草书鉴定，褚遂良以小字注明所鉴定法帖。"真书小字帖纸影之"这一句不太好理解，可能是以正楷小字署名之意。《新唐书·艺文志》亦有相似记载："草迹命遂良楷书小字以影之……帝令魏、褚卷尾各署名。"据此知"楷书小字以影之"意非署名，因后文已有令魏、褚"署名"语，"影"字明显非署名之意。笔者怀疑此"影"实即影写摹拓之意，那么这句话或可解读为"其草迹又令河南［以］真书［旁注］小字，［并］帖纸影之"。若然，则《十七帖》可能在褚遂良时即有摹拓本或石刻本行世了。总之，褚遂良是经手鉴定、整理、编辑包括《十七帖》在内的"大王"草书的总

负责人，这应该是没有问题的。如果褚遂良选编《十七帖》时按照"取其书迹及言语以类相从，缀成卷"的方针实施的话，那么在这一过程中就有可能删改。当时或出于编制一套弘文馆子弟习书专用的草书范本之需要，对《十七帖》做了如下编整处理：

第一，删去原有"月日名白"或部分正文语词，以统一形式。

第二，所选皆为草书风格极为相近的尺牍，以统一书风。若以《十七帖》为基础编制一部草书教材，那么在付摹或付刻前，也许要对原帖作相应调整与改动。在书风上，须采集草字风格相近者以集成之，今观馆本书迹，草书笔法风格极其相似，且诸帖内容相关，确实非常符合"取其书迹及言语以类相从，缀成卷"的编整方针。

第三，可能对原帖的字迹做了相应调整或改动，以便临摹辨识。在形式上，编辑者可能在字迹大小、线条粗细和笔画连属等方面做了统一调整或改动。疑《十七帖》亦如唐怀仁集王书《圣教序》刻石，对字迹均做了大小适度、粗细均匀的统一调整之后，付诸摹写或刻石。此外，观三井本字迹，知其草书笔画连属处皆作截断，好像是刻意为之，揆其用意大约是为了方便辨认、临习草书。也许三井本的截断痕迹，意外存留了当初"改动"的痕迹亦未可知。在书式上，已如前述，编辑者可能将书简原有的日期、名字、礼语如"某月某日王羲之顿首"之类，被认为影响了统一"效果"的部分悉皆删去了。

总之，凡此种种迹象，似皆与弘文馆编制草书习字教材有关。

关于《十七帖》草书的艺术魅力，评论者甚多，然而笔者认为，还是日本著名书法史研究者中田勇次郎先生概括得比较完整。他认为，《十七帖》书法的特色，在于使用了王书中这种致近亲的书体，这就像稿书，形成了一种亲切而温润的书风。王羲之行书高雅，有纵逸潇洒之风；而《十七帖》的草书，则是充满温情，具有平易之美感，与书信内容也十分和谐。虽然这些与高雅风气的行书有相通之处，但必须知道二者间本质的不同。正如唐张怀瓘的评价，谓有女郎才而无丈夫气。可能他所见到的就是这样的草书，其实反过来也可以说，这难道不正是一种充满情感的温馨之书吗？

草书本来是从正体文字的简捷书写中发展出来的书体，开始时多用于书写草稿，随着时代的发展，草书的用途扩大，在日常书简文中的使用逐渐增多，终于出现了赏玩这种以优美书法书写的日常问候尺牍的风气和习惯，于是尺牍被作为书法艺术的欣赏对象。大约到汉代，草书已不只是简略迅敏的书写，而是变得慢慢地、优雅美丽地书写。就这样，日常书简尺牍被作为优美书作而成为人们赏玩的对象，被人们珍藏宝爱。西晋陆机的《平复帖》尚有章草意味，此即作为优美书作被人们珍藏宝爱的一例。这些草书尺牍发展到王羲之时代，已经完成了作为一种优美艺术的转变。尽管内容虽是普通的问候书信，但在书法上则成为最高的艺术被人们赏玩。

回顾草书的发展之后，有必要重新认识《十七帖》的意义。在王羲之时代，书法已经发展到根据功用而分别使用楷书、行书、草书

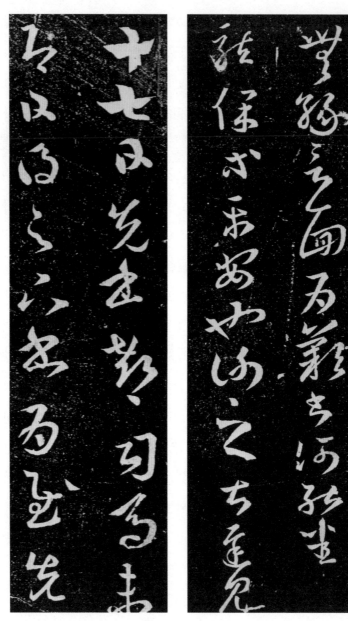

图一 《郗司马帖》（局部）　　图二 《龙保帖》（局部）

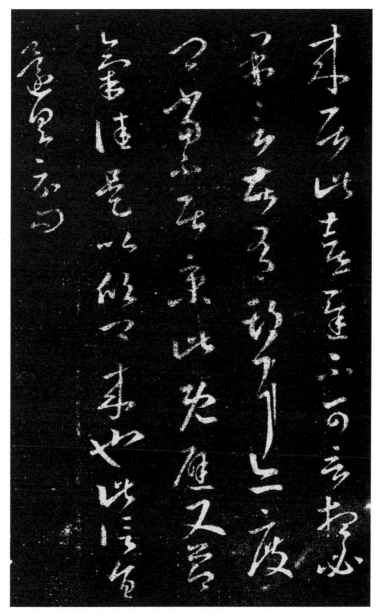

图三 《瞻近帖》

的发达阶段，草书也应是根据用途而被区分使用。南朝梁宗炳在《九体书》中就曾将行押书、楷书、稿书、半草书、全草书等书体区分开来，这种根据目的区分草书用途的做法，估计在王羲之时代就已经有了，至少行书与草书是作为不同书体使用的。在这些草书当中，用于寄给近亲之人的、不需太讲求礼的、温润含情的书体，非《十七帖》草书莫属。在这里，草字是一字一字地、缓慢地书写出来的，比如我们所看到的《郗司马帖》，便是最好的例证。还有一种纯美的气脉涌动其中，如"即日得足下书为慰"（图一），一字一字地缓慢书写，字之间若即若离，但气脉相连而贯穿通篇。此外还有"无缘言面""平安"（图二）以及"不可言""还具示问"（图三）、"不可居"和"具足下小大问为慰"等，其例不胜枚举，这些字的写法不论是单体或连绵，都能气息连贯，一种晋人风韵洋溢其间。尽管看似不甚连绵，但字迹的气脉却富于抒情性。尽管现存法帖经后人钩摹镌刻时，原迹也遭到一定程度的破坏，但我们还是可以在一定程度上据以想象原迹的神情面貌。这不仅限于《十七帖》，也可以从《淳化阁帖》中汲取具有晋人风韵的东西，来作为某种补充，这样或许更有益于《十七帖》的学习。

叁

《鸭头丸帖》：龙蟠凤翥一笔书

〔东晋〕王献之

黄君 / 文

鸭头丸故不佳。明当必集，当与君相见。

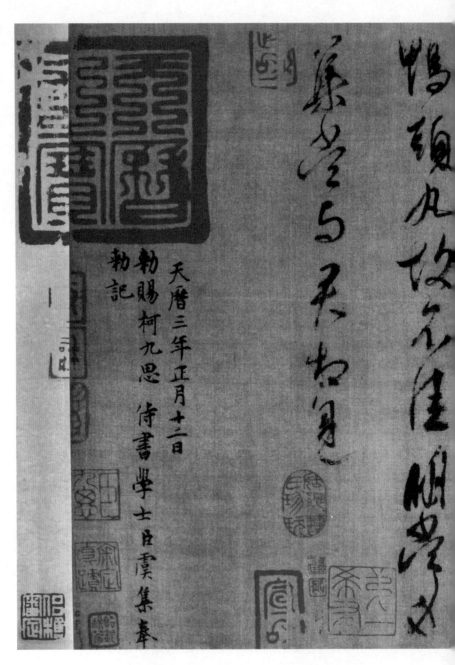

天曆三年正月十二日

勅賜柯九思 侍書學士吳覧集奉

勅記

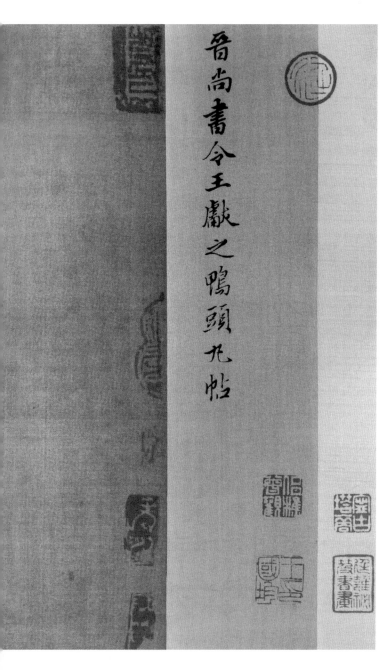

晋尚書令王獻之鴨頭丸帖

〔东晋〕王献之《鸭头丸帖》
墨迹绢本，纵 26.1 厘米，横 26.9 厘米，现藏于上海博物馆

王献之（344-388），字子敬，祖籍琅邪临沂（今山东临沂），出生于会稽山阴（今浙江绍兴），"书圣"王羲之第七子。东晋伟大的书法家，擅楷、行、草，开创破体行草书新风，尤精于大草，对后世影响巨大，人称"亚圣"。

王献之少即负盛名，高迈不羁，深得其父疼爱。《晋书·王献之传》载，献之幼时学书，王羲之密从后掣其笔不得，叹曰："此儿后当复有大名。"王献之十岁时参加其父兰亭雅集，年幼的他曾在北馆新墙上以泥汁书方丈字，观者如市。十七岁时与表妹郗道茂结婚，次年王羲之逝世。兴宁二年（364）初任州主簿，不久转秘书郎，时与堂兄弟王珣、王珉等在建康王氏故居集聚。太和元年（366）迁秘书丞。时桓温掌朝政，并有篡权之想。简文帝病死，在王献之叔王彪之主持下，武帝司马曜即位，改元宁康（373）。桓温篡权事情败露后，简文帝第三女新安公主与桓温次子桓济婚姻被解除，王献之奉太皇太后之诏，被迫与郗道茂离婚，娶新安公主。时其叔父王彪之为尚书

令，谢安为尚书仆射、领吏部。宁康二年（374）谢安加后将军，招王献之为长史，深得器赏。以书法名重朝野。太元三年（378）七月，宫中建太极殿成，谢安欲请王献之题字，王献之婉言谢绝。不久，王献之辞官居家，领驸马都尉闲职。太元五年（380）谢安进卫将军，仪同三司，权重一时，再起王献之为长史。太元七年（382）升建威将军，出任吴兴太守。太元八年（383）九月，又起王献之为尚书令。时琅邪王司马道子录尚书六条事，专权朝政。当年十一月谢安指挥淝水之战大破前秦，收复中原大部失地，次年（384）加太保。司马道子忌谢安势重，排挤谢安出镇广陵步丘。太元十年（385）谢安逝世，王献之曾上表力争其加赠之礼。太元十一年（386）王献之因病退居家中，两年后逝世于家中，享年四十五岁。王献之患病居家期间，其堂弟王珉代替中书令之职，故时称王献之为"大令"，王珉为"小令"，这是王献之有"大令"别称的本因。

关于王献之卒年有一问题值得说明。《世说新语·伤逝第十七》在"王子猷、王子敬俱病笃，而子敬先亡"一语下，有刘孝标注云：

献之以泰元十三年卒，年四十五。

但唐张怀瓘在《书断》中却云：

子敬为中书令，太康十一年卒于官，年四十三。族弟珉代居之，至十三年而卒，年三十八。

按刘孝标所云"泰元"即太元，十三年时当公元388年；张怀瓘所记"太康"则是"太元"之误，太元十一年时当公元386年。由此王献之死年出现两说，中间相差两年。关于这两种说法，历来学者多从张怀瓘说，理由是献之弟王珉死于太元十三年在《晋书·王珉传》中有明确记载。如余嘉锡在《世说新语笺疏》引程炎震观点认为：

《法书要录》九载张怀瓘《书断》曰："子敬为中书令，太康十一年卒于官，年四十三。族弟珉代居之，至十三年而卒，年三十八。"案所载珉年，与《晋书》合，知所称子敬之年亦当不误。此注或传写之讹耳。

对于余嘉锡先生所引此说当代学者皆不置异词加以采纳。但需要郑重指出的是：张怀瓘所记王献之卒年，乃是违背历史事实，曲解史籍的错误之说，南朝刘孝标所记太元十三年王献之卒年真实可信。

了解这一事实，还应从原始文献解读开始。《晋书》卷六十五《王珉传》有如下记载：

珉字季琰。少有才艺，善行书，名出珣右。……辟州主簿，

举秀才，不行。后历著作、散骑郎、国子博士、黄门侍郎、侍中，代王献之为长，兼中书令。二人素齐名，世谓献之为"大令"，珉为"小令"。太元十三年卒，时年三十八，追赠太常。

历代学者解读这一段文字时，均忽略了一个"代"字。《晋书》明言王珉是"代王献之"兄长，兼任中书令。既言"代"，则王献之并非死亡，而是因某种原因不能居中书令之职已经很清楚。张怀瓘以为王珉代任王献之中书令，则王献之必死，可谓主观臆断，曲解古人太甚。且上文紧接"代王献之"之后还有记录说王献之与王珉兄弟二人一向齐名于世，王珉代王献之中书令后，当时人称王献之为"大令"，称王珉为"小令"。这分明是大、小二"令"并存于世才有的说法。张怀瓘不顾这些明明白白的意思，而非要提前两年"置献之于死地"，实在让人啼笑皆非。刘孝标生活于南朝刘宋，距王献之死不过百年，以刘氏注《世说新语》所显示的博学通贯之才，他对王献之死年、年庚的记录，必定有确切的依据。今人不信真实的刘孝标而反信虚妄的张怀瓘，不能不说是一大遗憾。

王献之传世书迹以刻帖居多，真迹原件至宋以后就已不存一字。不过自唐以后即有"下真迹一等"的摹本传世。据《宣和书谱》记载，宋代内府存王献之唐以前摹本凡八十九件，可惜这些摹本在近千年内也已遗失殆尽，至今尚存比较可信者有《廿九日帖》(图一)、《东

山松帖》（图二）、《地黄汤帖》（图三），还有早期临本《舍内帖》（图四），存在真伪争议的《送梨帖》、《鹅群帖》（图五），我们这里介绍的《鸭头丸帖》是一件流传有绪，且保存非常完好的真迹唐摹本，现藏上海博物馆。

此帖为绢本，原帖纵 26.1 厘米，横 26.9 厘米。北宋元丰二年（1079）此帖尚在民间，大约政和年间进入宋朝内府，今帖上有"政和""宣和"印鉴和双龙印，帖眉处有徽宗时期翰林书画院博士米友仁（米芾之子）所题"晋尚书令王献之鸭头丸帖"十一字行楷书。帖尾则有南宋高宗赵构于绍兴二十年（1150）所作赞："大令摛华，夐绝今古。遗踪展现，龙蟠凤翥。藏诸巾袭，冠耀书府。"（图六）元代天历三年（1330）此帖由朝廷赐与时任奎章阁鉴书博士的著名书画家柯九思，此后遂基本上流传在民间。明代曾为大藏家项元汴所得，大名家董其昌曾作跋（图七）。清代光绪八年（1882）后归长沙徐叔鸿，至民国时为番禺叶恭绰收藏。《鸭头丸帖》曾经被《宣和书谱》《清河书画舫》《画禅室随笔》《妮古录》《吴氏书画记》《式古堂书画汇考》等书著录，《淳化阁帖》《大观帖》等摹刻。

《鸭头丸帖》是王献之写给亲友的一道短札便笺，计两行十五字：

鸭头丸故不佳。明当必集，当与君相见。

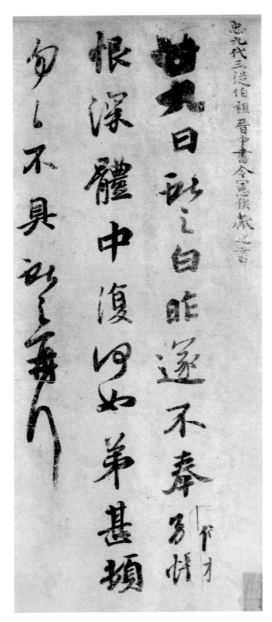

图一 《廿九日帖》

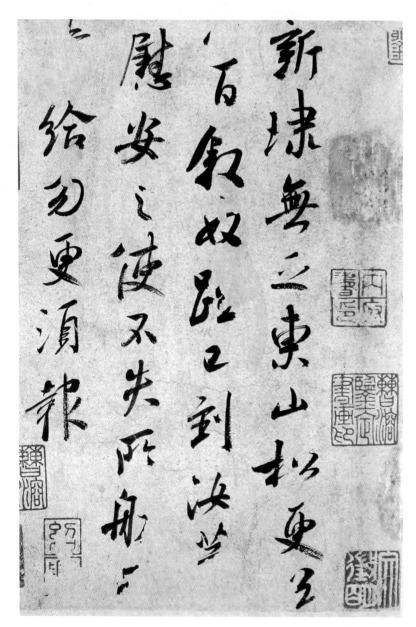

图二 《东山松帖》

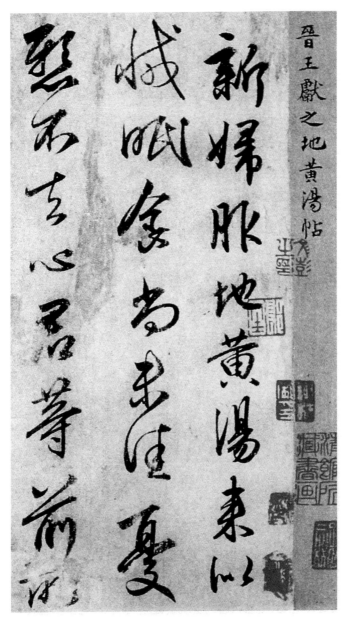

图三 《地黄汤帖》（局部）

图四 《舍内帖》

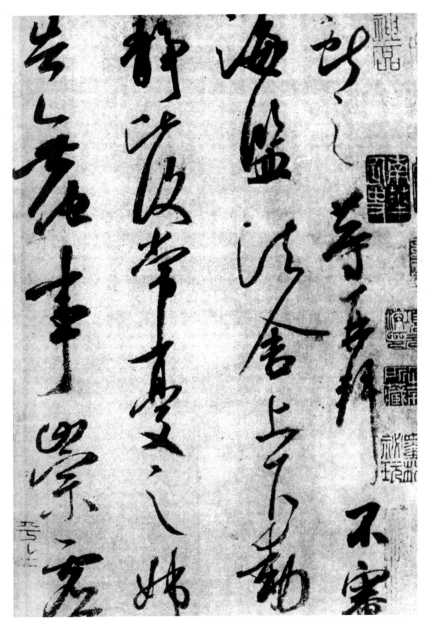

图五　《鹅群帖》（传为米芾临本）

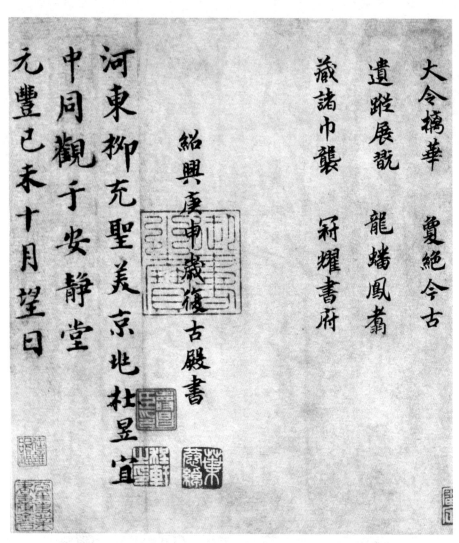

图六　《鸭头丸帖》上的元丰二年（1079）题跋及宋高宗赞

元文宗命柯九思鑒定法書

名畫賜以鴨頭丸帖与曹娥

群真蹟曹娥群卷有趙孟頫

跋具言之此卷止虞集記年

二卷右軍父子煊赫名之蹟

也 董其昌觀在袖石菴同觀

图七 《鸭头丸帖》上的董其昌题跋

鸭头丸是一种利尿治水肝的中成药。据《严氏济生方》记载其处方和制作方法为：甜葶苈（略炒）一两，猪苓（去皮）一两，汉防己一两，制作方法，先研细，用绿头鸭血和之为丸，如梧桐子大小。主治水肿，面赤烦渴，面目肢体皆肿，腹胀喘急，小便涩少。用法用量是每服七十丸，用木通汤送下。"不佳"在这里指服用鸭头丸后，病情不见好转，不是说鸭头丸质量不好。

考王献之生平，他确曾患浮肿之病。如唐张彦远《法书要录》所辑《大令书语》有一则云："近雪寒，患面疼肿，脚中更急痛，兼少下。"又《淳化阁帖》卷十《忽动小行帖》中云："又风不差，脚更肿。"《忽动小行帖》是王献之晚年所作大草书，以此推断，《鸭头丸帖》也应是晚年书。只是此笺条收件人"君"究竟是谁，现已不可考。晋人喜欢雅集清谈，从笺中语气推测，这个"君"与王献之的关系应该很密切。

王献之是中国书法史上一位开宗立派式的重要人物。要深入解读王献之书法的意义，除必须了解他的生平、性格之外，还需要了解他在书法史上所处的位置。五千年中国书法史以"书圣"王羲之为标志，可以分为前后两个时期。前期特点是汉字书写的经验不断积累，篆、隶、楷、行、草五种书体先后定型。自王羲之往后中国书法朝着在五种书体表现内涵上探索的方向发展。过去的1600余年中，中国书法依然保持五种书体格局，没有出现第六种新的书体，但各种书体

的表现形式呈现丰富多彩的变化，如唐人楷书登峰造极，狂草也大行其道；宋人笔札行书发达，草书也别出逸格；明代晚期诸体并进，清代则在篆隶书上有独到之处。在这个变化过程中，书体与书体之间的相互融合与沟通成为一种总的趋势，这种趋势的创始人就是王献之。

相传有王献之劝父改体一说。唐张怀瓘《书估》："子敬年十五六时，尝白其父：古之章草，未能宏逸。今穷伪略之理，极草纵之致，不若藁行之间，于往法固殊，大人宜改体。"此后王献之所创被称作"破体书"。张怀瓘《书断》："王献之变右军行书，号曰破体书。"徐浩《论书》："钟善真书，张称草圣，右军行法，大令破体，皆一时之妙。"一般认为，王献之的"破体书"是一种介于草行之间的书体，即今所谓行草书。张怀瓘《书仪》："子敬之法，非草非行，流便于草，开张于行，草又处其中间。"我们认为，王献之所谓"破体"不一定仅指行草书，还应该包括行楷、行草甚至草隶、草篆等各种突破基本书体界限，具有骑墙性质的书体。但我们注意到王献之流传后世的书迹，绝大部分是行草书，如《十二月帖》(图八)、《廿九日帖》、《东山松帖》、《地黄汤帖》以及《淳化阁帖》卷九诸作皆是。

《鸭头丸帖》正是一件典型的王献之破体书——行草书代表作。观此作结字打破行草界限而又介于行草之间，如"鸭""头""见"诸字，基本保持行书的笔画和结构，但行笔更加放纵飘逸，"故""当""必""君""相"诸字则是标准的小草书。此作用笔清劲干

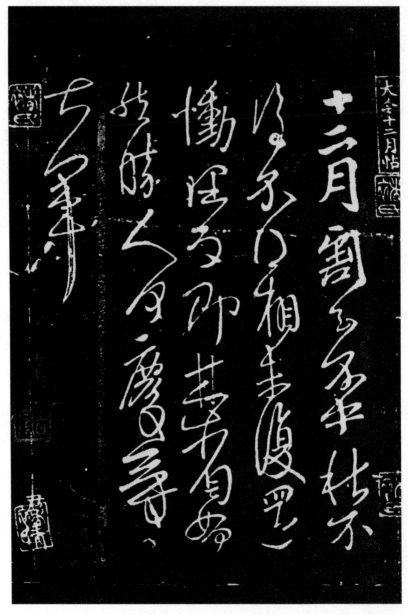

图八 《十二月帖》

练而灵动，其点画的飞动跳跃，笔势的轻重变化和翻转递接，极为丰富而又自然天成，故字与字之间意气相连而顾盼多姿。细观第一行"必"字，其笔势上承前一字"当"的末笔，翻转向左下行，再回锋翻转向右下写出斜钩，最后写上、左、右飞动三点，而末后一点又不按常态回锋收笔，而是提笔折转，向左上出锋。这样就与下一行首字"集"笔意连贯，两行字之间也就有所呼应，浑然一体。整个作品显得俊逸多姿而神韵超迈，难怪宋高宗赞其"龙蟠凤翥"。

王献之此作正合他自己所说的"极草纵之致"，其笔势的飞动连贯和两行之间映带呼应的章法效果，被后人誉为"一笔书"，而这也是王献之对书法创作的又一重要贡献。

王献之还把这种方法运用到草书创作中，在他父亲所擅长的小草基础上，开创大草新风。《冠军帖》（图九）即是王献之大草书最重要的一件代表作。此作自北宋以来被错误地认为是汉代张芝的作品，笔者经过认真、详细的考证研究，发现张芝所处汉代末年流行的是章草书，根本就不可能出现《冠军帖》这样放纵的大草书，而《冠军帖》不仅在用笔、结字习惯以及章法布局风格上，与他处所见王献之作品完全吻合，而且《冠军帖》中所涉及的事件和人物"冠军"（谢玄）、"祖希"（张玄之）、"左军"（王凝之）、"奴"（表弟或表妹）等，皆与王献之生平、交往一一相符。所以笔者曾撰文，详细讨论《冠军帖》的作者问题，恢复了王献之的著作权。（黄君《〈冠军帖〉系王献之剧迹论》）《冠军帖》大草书也是王献之一笔书的代表作，它

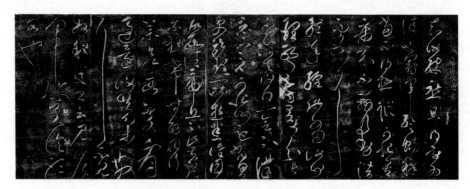

图九　《冠军帖》

与《鸭头丸帖》在用笔和章法上同中有异，异中有同。此一创作风格对后世的影响巨大。如唐代的张旭草书、柳公权行草书，宋代的黄庭坚草书、米芾行草书，明代的徐渭、王铎、傅山等的草书，皆一脉相承，深受影响。

肆

《真草千字文》：天下真草法书第一

〔南朝陈〕智永

方爱龙／文

天地玄黄，宇宙洪荒。日月

〔南朝陈〕智永《真草千字文》（局部）
墨迹纸本，册页装，共51页，每页纵29.3厘米，
横14.2厘米，现日本私人藏

盈昃，辰宿列张。寒来暑往，秋收冬藏。闰余成岁，律吕

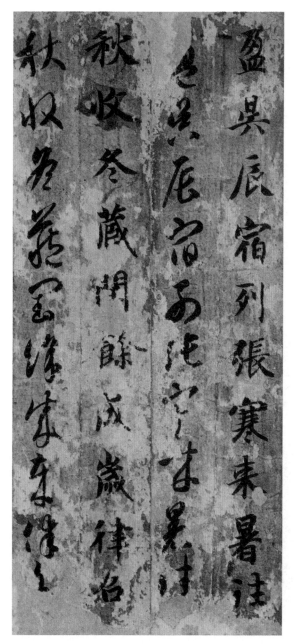

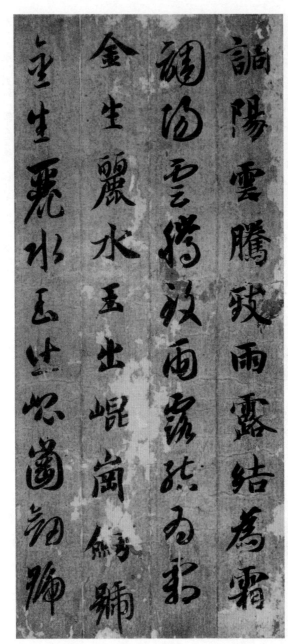

调阳。云腾致雨，露结为霜。金生丽水，玉出昆岗。剑号

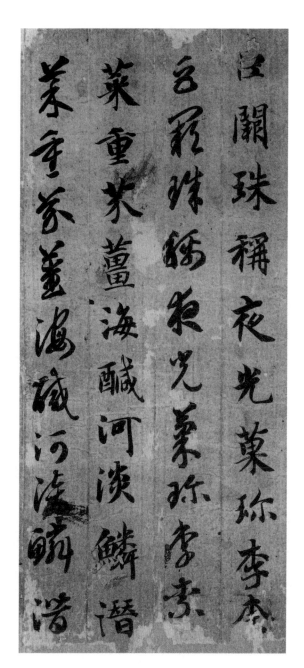

巨阙，珠称夜光。果珍李柰，菜重芥姜。海咸河淡，鳞潜

羽翔龍師火帝鳥官人皇

羽翔龍師火帝鳥官人皇

始制文字乃服衣裳推位

始制文字乃服衣裳推位

羽翔。龙师火帝，鸟官人皇。始制文字，乃服衣裳。推位

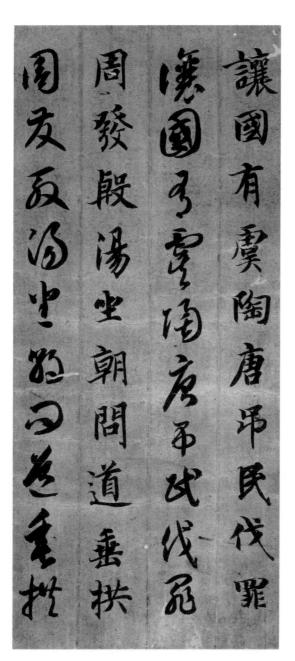

让国，有虞陶唐。吊民伐罪，周发殷汤。坐朝问道，垂拱

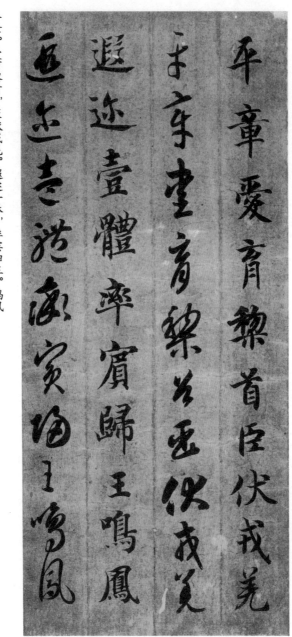

平章。爱育黎首，臣伏戎羌。遐迩一体，率宾归王。鸣凤

在樹白駒食場化被草木
在栴白駒色墙化浚草木
穎及萬方盖此身鬂四大
扳及萬方色色方鬂四火

93

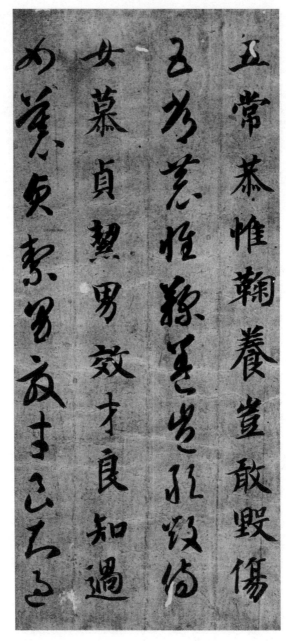

五常。恭惟鞠养，岂敢毁伤。女慕贞洁，男效才良。知过

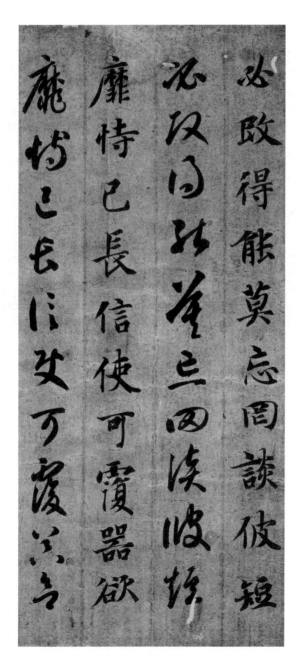

必改，得能莫忘。罔谈彼短，靡恃己长。信使可复，器欲

95

周發殷湯　坐朝問道　垂拱
平章　愛育黎首　臣伏戎羌
遐邇壹體　率賓歸王　鳴鳳
在樹　白駒食場　化被草木
賴及萬方　蓋此身髮　四大
五常　恭惟鞠養　豈敢毀傷
女慕貞絜　男效才良　知過
必改　得能莫忘　罔談彼短
靡恃己長　信使可覆　器欲
難量

天地玄黃　宇宙洪荒　日月盈昃　辰宿列張　寒來暑往　秋收冬藏　閏餘成歲　律呂調陽　雲騰致雨　露結為霜　金生麗水　玉出崑岡　劍號巨闕　珠稱夜光　果珍李柰　菜重芥薑　海鹹河淡　鱗潛羽翔　龍師火帝　鳥官人皇　始制文字　乃服衣裳　推位

释智永，约生活于公元6世纪20年代至7世纪初叶，名法极，山阴（今浙江绍兴）永欣寺（后多作永兴寺）僧，号称"永禅师"。俗姓王，望出琅邪王氏，乃东晋书法大家王羲之七世孙。经历南朝梁、陈，入隋，至"年近百岁乃终"（何延之《兰亭记》），为陈、隋间最著名的书法家之一。早年出家，居永欣寺最久，相传于寺中登阁习书凡三四十年，以先祖王羲之为宗法，潜心临池，退废之笔头皆置于大竹簏，簏受一石余，竟满五簏，作铭而瘗之，号为"退笔冢"。书成之后始下阁楼，以"临得真草《千字文》好者八百余本，浙东诸寺各施一本"，从此声名卓著，致使求书者络绎不绝，宾客造访，踏破门槛，只得用铁皮裹之，故谓"铁门限"。"退笔冢""铁门限"两个典故，前者重在表明智永在书法学习上以克绍祖法、欲存王氏典型为己任，发愤努力，超越常人；后者旨在表明智永书名推崇一时，其书法艺术与成就在当时广受欢迎，已达到万人争求的地步。

智永在中国书法史上是王羲之书法流派在南朝陈代至隋朝时期

最为重要的"传灯"。这不仅仅因为他是王羲之的嫡系后裔，更为重要的是他在传承王羲之书法方面取得了登堂入室般的成就，并成为隋唐之际王羲之书风中兴的一座桥梁。据文献记载，释智果、释辨才是智永在永欣寺的弟子，初唐名家虞世南早年也师智永，三人堪称智永书法在隋唐时期的重要传人。此外，智永之兄释智楷（名惠欣）也以"工草"名于时，又有南朝梁人丁觇以"善隶书"名世，时人将丁觇、智永二人并称为"丁真永草"。

智永书迹，传世以真草二体《千字文》为代表，堪称中国书法史上的千古名品剧迹。智永《真草千字文》传世书迹有墨迹本、石刻本两大系统，相传均出自当年散布江东诸寺的八百本之一。其中，传世墨迹本唯有今归日本京都小川氏家族收藏的一本，晚近鉴定家意见相对一致地推许为智永真迹，最为著名。

日本小川氏所藏《真草千字文》墨迹本，白麻纸本，册装。凡五十一页，每页纵 29.3 厘米，横 14.2 厘米。共计二百零二行，每页四行，每行十字，末页两行。真书在前，草书在后，真行相间，依次而书。此本卷首残损严重，"敕员外散骑侍郎周兴嗣次韵"云云两行仅"侍郎周兴"四字依稀可辨。正文除卷首数行少数字略见残破外，基本完好，唯见第廿六页末行（总第一百零四行）上端缺佚"家给千兵"四字草书。按旧制，此本在唐宋时期应为卷装之物，故致卷首残损。其改为剪裱册装，或为晚近二百年内之事（启功意见为"其风格

似清末裱工，殆即明治末年所装，计其改卷为册，当亦即在此时"）。其中原帖第十七页与第十八页前后次序误为倒装（裱边加"前""后"二字朱书说明），晚近出版物均已改正。另有杨守敬题跋、日下部东作（鸣鹤）致如意山人谷铁臣札（图一·右）和观款（图一·左）、罗振玉题跋、内藤湖南长跋作为一卷附属于帖册。册页封面为山中献草书题签"二体千字文"，黑漆外箱有谷铁臣楷书所题"永师二体千字文真迹，如意山房藏"朱书一行。

关于小川氏藏本的流传与真伪问题，近世渐趋明朗。此墨迹本久隐不显，既未见有明确的著录，也未见本幅上钤盖任何鉴藏印记。唯见传本册页帖首栏外裱边右下角自上而下钤有"华马山樵""湖上钓客""太湖翁家藏"三方朱文印记（图二·上），帖末素纸加钤有"太湖翁家藏"（与前同文者为一印）和"华马山樵""晋亭"三方朱文印记（图二·下）。中田勇次郎认为："湖上钓客""太湖翁家藏"二印为谷铁臣的用印，而"华马山樵""晋亭"二印为同一人用印。因此，至少在诗文家谷铁臣于明治初年收藏之前，还有自号"华马山樵"的人曾收藏此本，并且已经改装成册。也有怀疑"华马山樵""晋亭"二印的主人就是江马天江。

根据册后诸家题跋以及中田勇次郎的研究文章可知，此本流入日本甚早。明治初期文人江马天江得到该卷，是他为一位旅途中的僧人治病而受到的谢礼。尔后，谷铁臣用一部《佩文韵府》从友人江马氏手中换得转让，曾撰《无款二体千字文跋》一则，收入《如意

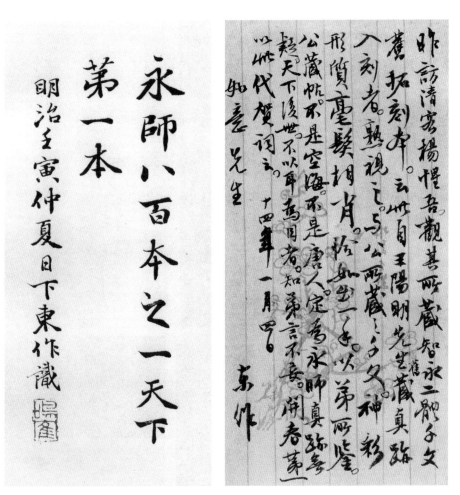

图一　日本小川氏藏墨迹本智永《真草千字文》附卷中的日下部东作（鸣鹤）
书札（右）和观款（左）

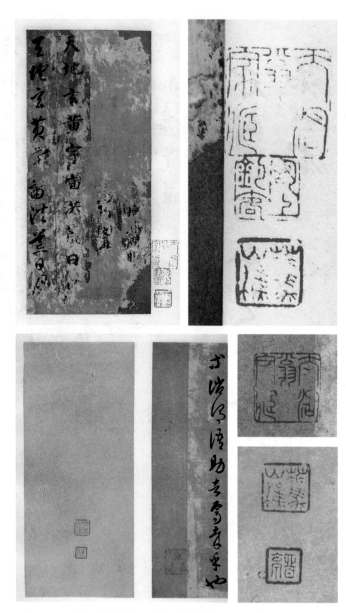

图二　日本小川氏藏墨迹本智永《真草千字文》帖首（上）、
帖尾（下）所钤鉴藏印记

遗稿》卷九。明治十二年（1879），谷铁臣将所藏此本在京都大宫御所博览场品评所举行的古法帖展览会上展出，著名书家山中信天翁刊行《帖史》予以首次公开介绍。明治十四年（1881）初，日下部东作在随使出访日本的杨守敬处，观看了清初所刻的宝墨轩本《真草千字文》旧拓本后，才将此本鉴定为"不是空海，不是唐人，定为永师真迹无疑"，明确提出了该墨迹本为智永真迹的意见。杨守敬通过日下部东作借阅了此本后，在跋中提出了"观其纸质墨光，定为李唐旧笈无疑"的鉴定意见。明治三十五年（1902），日下部东作为该本题写了更加明确的鉴语："永师八百本之一，天下第一本。"大正元年（1912），此本已归京都小川为次郎所藏，为颁示同好，小川氏将其交由小林写真制作所精心印制了高清的珂罗版，并由小川家的山田茂助圣华房精装限量发行，内藤湖南应邀撰写了长篇鉴考文字作为题跋附后，从此这一墨迹原本剧迹才始为学界艺苑所知晓。内藤湖南认为：此本就是日本奈良时代天平胜宝八年《东大寺献物帐》中所记载的拓王羲之书卷第五十七"《真草千字文》二百三行，浅黄纸，绀绫褾，绮带"的那一卷，因此"当在唐代"由当时东渡日本的中国僧人或返乡的日本遣唐使携带而出，乃传世"天下真草法书第一"之本。但至于是否为智永真迹，内藤氏在跋中仍持谨慎观点："然则此本拓摹或出于永师之徒亦未可知……乃谓此本为'永师真迹'亦未为凿空安断矣。"民国十一年（1922）三月，罗振玉在天津嘉乐里寓所为此本作跋，并曾出资重印，遂使此本流传更广。20 世纪 50 年代日本东京平

凡社《书道全集》第五卷收入此本几半，20世纪70年代东京二玄社《书迹名品丛刊》第七十二辑全本影印，中田勇次郎撰文详细考证，也认为此本出自智永所书。1974年，日本京都便利堂影印出版发行了该墨迹本的原色版《国宝：真草千字文》，外加函套精装册页，由京都同朋舍发售，这也是目前所见该本最上乘的出版物。1981年，同朋舍出版发行了《书迹名品丛刊》第三卷《智永真草千字文》(全彩版，线装)。20世纪80年代末期，启功撰文《说〈千字文〉》，详细阐论了周兴嗣次韵《千字文》的产生、王羲之书千文和智永写本的问题、传世智永《真草千字文》各种写临刻本问题、《千字文》的异文问题等，明确同意内藤湖南所提出的小川氏藏本即《东大寺献物帐》记载之物的意见，也持即是智永八百本之一的写本真迹的观点。不过，刘涛认为："很难说传入日本的《真草千字文》就是智永的原迹。说它是最能传达智永原本神采的榻华本，或许比较接近事实。"(《中国书法全集》第十九卷作品考释183《真草千字文》) 综上可知，小川氏所藏《真草千字文》墨迹本出自智永所书已被广泛认可，目前学术界的分歧主要在于其究竟是智永直接书写还是唐人拓摹。

小川氏藏本之外，还有两个唐宋临写本值得注意：其一是晚近在敦煌石室发现的贞观十五年（641）临本残卷（图三），纸本，现存真草凡三十四行（自"帷房"真书一行起至"焉哉乎也"草书一行止），尾署真书题记一行："贞观十五年七月临出此本，蒋善进记。"蒋善进或为唐初经生，故称"蒋善进临本"或"敦煌石室本"。残卷纵约25

图三　〔唐〕蒋善进临智永《真草千字文》敦煌石室残卷（墨迹纸本，局部）

厘米，横约101厘米，现藏于巴黎法国国家图书馆。该临本墨迹残卷的发现，既有力印证了智永《真草千字文》的存在及其在隋唐之际流传流播甚广的事实，也以两者字法的高度相似性间接证明了日本小川氏藏本为智永真迹的可能性。其二是罗振玉在小川氏藏本题跋中所提到的清内府旧藏北宋初王著《临智永真草千字文》，惜未见其影印行世，面貌如何不得而知，唯见罗氏跋语有"宝沈庵宫保（熙）为予言'丰筋多肉'，与此本吻合，异日当写影付印，以与此本并传示海内承学之士"云云。王著此本，与《石渠宝笈续编》第五十三卷所记载的《王著书千字文真迹》当非一物。

智永《真草千字文》的石刻本，传世以宋代薛嗣昌摹刻本最为著名。因为薛刻本乃据长安崔氏所藏真迹于大观三年（1109）己丑刊石，立于漕司南厅，故世称"关中本""陕西本"。薛刻凡八石，原石今存陕西西安碑林者，因椎拓过度，锋芒尽杀，已失风神。传世宋刻宋拓善本以现藏故宫博物院并经《中国法帖全集》第十六册全本影印（图四）和现藏日本三井文库听冰阁并经二玄社《原色法帖选》第十六册全本影印（图五）两种影响最广。又，杨守敬极力推崇的"宝墨轩本"，清初刘光旸摹刻（帖首题"宝墨轩藏帖，唐智永禅师书"楷书两行），中有缺字，与小川氏藏墨迹本、关中本宋拓善本相较，有较高的相似性，不同处也多，应该是同渊源所出的本子，但字迹明显偏弱，秀雅有余而古意不足。1984年，日本东京三省堂《书

图四　宋拓关中本智永《真草千字文》之一（首尾选页）

图五　宋拓关中本智永《真草千字文》之二（首尾选页）

道名迹基本丛书》第六辑全本影印了"宝墨轩本"。此外，启功《说〈千字文〉》提到了"南宋《群玉堂帖》刻残本"一种，存四十二行，"字迹与日本藏墨迹本十分一致，只是略瘦些，这是刻拓本的常情"，至今未影印流行。至于其他刻本，多为辗转翻刻，自郐以下，不足论也。

智永《真草千字文》是流传最广的《千字文》写本。传世墨迹本并石刻"关中本"，应均出自智永居山阴永欣寺期间"八百本"之一。虽然智永入隋，但其居山阴永欣寺登阁习书的三四十年，应该在其青壮年时期。根据对传世智永《真草千字文》诸本的考察，全本书迹均神完气足，因此其散布浙东诸寺庙的《真草千字文》佳本也应该在壮年时期所书。综此而论，智永《真草千字文》的创作时间应当在公元6世纪60至80年代为差近之。如果承认是智永《真草千字文》，那么就应当标注为"南朝陈"而非"隋"，更非"公元7世纪"。诚如启功《说〈千字文〉》所说："临王书也罢，拓王书也罢，智永写本的周兴嗣《千字文》应是这篇文今存的最早的本子，是毫无疑义的。"

《千字文》作为一种蒙学课本，主要用于学童识字、习书。相传魏晋时期钟繇、王羲之均曾撰写或书写过《千字文》，但传世之本（图六）并不可靠，相关记载或出臆造。现有文献表明，南朝梁、陈时代曾发生了一股竞相撰写、注释《千字文》的热潮。据启功钩考，其间不足百年至少产生过四本不同内容的《千字文》：萧子范撰本，

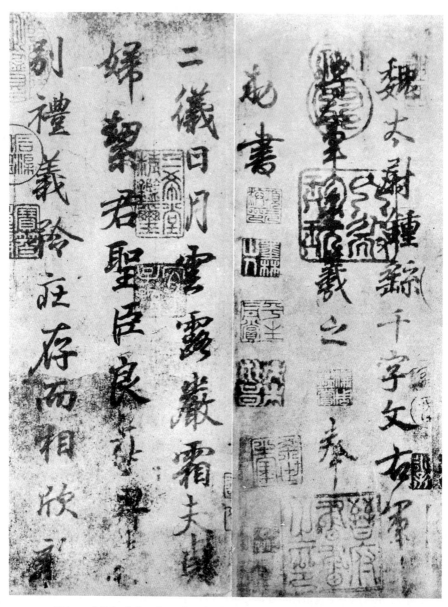

图六　（传）〔东晋〕王羲之书《钟繇千字文》（墨迹纸本，局部）

周兴嗣撰本，萧子云注本，胡肃注本。而标注"敕员外散骑侍郎周兴嗣次韵"本《千字文》，以"天地玄黄，宇宙洪荒"为起句，以"谓语助者，焉哉乎也"为结句，经由智永写本流播后，就作为常见定本，其内容在隋唐以来广为流行，仅敦煌石室所出的各类千字文写本（含残本、杂写）就有一百四十余件，吐鲁番文书中也有《千字文》写本七十余件，甚至有《汉藏对音千字文》《梵语千字文》等。

周兴嗣次韵本《千字文》是一篇四言韵文，叙述了有关自然、社会、历史、伦理、教育等方面的知识，自隋代以来，尤其是宋代以后，成为中国古代流传最广的启蒙读本之一，与《三字经》《百家姓》并称为"三百千"。据《梁书·周兴嗣传》，当年梁武帝命周兴嗣"次韵王羲之书千字"而编撰成篇；据唐武平一《徐氏法书记》记载，周兴嗣成文后，梁武帝又命殷铁石"模次羲之之迹"。从此，《千字文》成为后人学习王羲之书法的一种范本。

智永书迹，据《宣和书谱》卷十七所记："当时北宋宣和内府所藏有智永书迹廿三种，其《真草千文》八本、草书《千文》七本，几占七成。迨至南宋，内府所藏仅得《真草千文》一轴。"或即赵构《翰墨志》所记的"智永禅师……余得其《千文》藏之"的一卷，周必大《益公题跋》卷七也有提及；又，岳珂《宝真斋法书赞》卷八记载有"唐摹杂帖"《智永千文真草帖》"二十八行"残本一卷。直至近世，流入日本的小川氏藏墨迹本成为见诸公众的唯一可靠写本。

小川氏藏墨迹本，不仅因为其文字不避隋唐帝讳，较"关中本"等石刻本为胜，加之用字古雅，纸张也在唐以前，更在于其书法秀润典雅、圆劲丰腴，而为近世艺林学者所推重，成为考述智永书风最为重要的书迹资料。

兹以小川氏藏墨迹本为例，主要围绕其中的草书部分对智永《真草千字文》作一艺术分析。

智永《真草千字文》在形式与内容的关系上处理恰当，为中国书法艺术树立了一种创作范式。艺术欣赏既取决于恒定的、历史的价值判断，也取决于欣赏个体已有的审美认识知识基础与心理预期，因此，从宏观上说具有一定的审美法则与衡量标准，但从微观上说则是各人有各人的视角与态度。这好比是欣赏美景，从大处着眼，大美多是共识；从小处着眼，小美必见歧异。面对一件传世法书名迹，又何尝不是如此？

书法欣赏，从大处着眼是内容与形式的关系，这包含了两层意义：第一，书写内容与书写形式之间的关系；第二，"形质"（外表形式）与"神采"（内涵风神）之间的关系。前者重在形式与内容相符，相辅相成，相得益彰；后者讲究"神采为上，形质次之，兼之者方可绍于古人"（王僧虔《笔意赞》），当然"形"与"质"之间本身也有表与里的区别。因此，智永《真草千字文》以楷书、草书间列并举，既便于蒙学流通，更完美地体现了他继承钟（繇）、张（芝）古法，祖述

"二王"家学的意愿和欲存王氏典型以中兴书学的责任，是形式与内容合理统一的典范。比如，《真草千字文》最初的面貌是一个写卷，其总体面貌大致可以通过"蒋善进本"残卷部分来进行想象性"复原"；其行距、字距等关系，传世墨迹本、石刻本几乎一致，由此也可肯定当年的"八百本"大致是如此面貌。这种内容与形式的处理关系，显然是智永经过长时间的"创作调整"而最终作出的最佳选择。

更具书法史意义的是，智永《真草千字文》为后世的书法艺术创作树立了一种典范，后世的真草二体书篇以及二体千文、四体（真草篆隶）千文、五体（真草篆隶行）千文，无不受到智永的影响；即使是草书长篇写本，后世名手也多选择智永《真草千字文》中所呈现的字字独立的处理方法，比如唐代孙过庭《书谱》卷（图七）、贺知章《孝经》卷（图八），宋代赵构《洛神赋》卷（图九）、《赤壁赋》卷等。另一方面，自智永之后，《千字文》几乎成为历代书家最为钟情的书写内容，书写《千字文》似乎更成为考查书法家技巧的一块"试金石"。比如，明代书家喜抄写前人诗文，又多好草书，因此以《千字文》为书写内容而创作草书作品者甚夥，举凡名家者，宋克、詹景凤、祝允明、文徵明、徐渭、张瑞图、董其昌等均是。

智永《真草千字文》继承并总结了汉魏两晋钟（繇）、张（芝）、"二王"传统正脉中的真、草两体之法，仅就草书而论，更从体法上确立了王氏典型的范本作用。智永书风的形成，主调是"大王"，这

图七　〔唐〕孙过庭撰并书《书谱》（墨迹纸本，局部）

图八　（传）〔唐〕贺知章书《孝经》（墨迹纸本，局部）

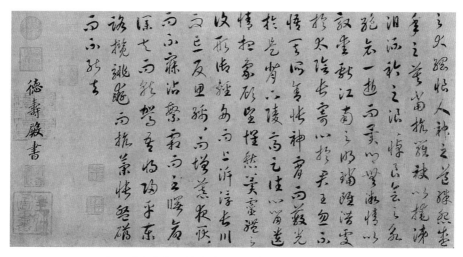

图九 〔南宋〕赵构书《洛神赋》（墨迹绢本，局部）

是南朝梁武帝以来的主流风尚；兼及"小王"的影响，这也是南朝前期宋、齐风气。因此，智永得王羲之书法之肉（据张怀瓘《书断》说，隋炀帝"尝谓永师云：和尚得右军肉，智果得右军骨"），表现为其书于遒丽俊拔中显出圆劲丰美。智永的时代，书法上是以钟（繇）、张（芝）、"二王"为宗法，主流书体是真（楷）、草二体。这不仅可以从当时的书论等文献中得到确认，而且也从《淳化阁帖》等摹刻的传世书迹中得到印证。智永因能"妙传家法"，加之其写本《真草千字文》在隋唐之间的广泛传播，而"为隋唐间学书者宗匠"（见"关中本"附刻薛嗣昌跋记）。

书法欣赏，从小处着眼是以用笔为核心的法、意、势、理之间的表现关系，而这正是后世推崇晋唐技法的主要着眼点之所在，但也不

可太过拘泥于形而下的"剖析"。"汉兴有草书",是为章草(古草)。汉末,张芝等人狂热革新,形成今草。东晋羲、献父子删繁就简,创为新体,今草艺术形成系统,至唐蔚为大观。因此,草书欣赏有其特性,所谓"真以点画为形质,使转为情性;草以点画为情性,使转为形质"(孙过庭《书谱》),大意是说草书通过使转构筑字形外貌,草书的点画之妙才是传达书写者性情的关键。智永因为精擅真草二体,很好地解决了"草不兼真,殆于专谨;真不通草,殊非翰札"(孙过庭《书谱》)、"草乖使转,不能成字"(孙过庭《书谱》)的问题。

草书之法,要点是"须缓前急后,字体形势,状如龙蛇,相钩连不断,仍须棱侧起伏,用笔亦不得使齐平大小一等,每作一字须有点处,且作余字总竟,然后安点,其点须空中遥掷笔作之"(王羲之《题〈卫夫人笔阵图〉后》)。因此,"草贵流而畅"(孙过庭《书谱》)、"临事从宜"(卫恒《四体书势》)成为基本原则。后世所谓"草书意多于法",并不完全适用于字字独立的长篇小草书作。在"颠张醉素"颇见推崇的盛唐,论者以为智永草书失于拘滞凝重,也是情理之中的事情。相反,北宋人对智永草书大加推崇:"永禅师书,骨气深稳,体兼众妙,精能之至,反造疏淡。如观陶彭泽诗,初若散缓不收,反复不已,乃识其奇趣。"(刘熙载《艺概笺释·书概》)"智永临集《千[字]文》,秀润圆劲,八面具备。"(苏轼《书唐氏六家书后》)这恐怕不仅仅是"距离产生美"的问题。

精熟过人的技法保证丰美匀适、圆劲蕴藉的表现之美。智永书法自唐代以来就有"兼能诸体，于草最优"（张怀瓘《书断》）的定评。智永《真草千字文》显然不是作为普通的课蒙读本施播的，而是旨在借此传播王羲之书法传统。因此，传世《千字文》中的千字草书，无一雷同，其用草法规矩有自，用笔谨严，了无懈怠之笔、颓废之气，在王羲之书札（图十）新体草书今草俊拔遒丽之美的基础上，以写本的特有要求，不求新奇，不作狂怪，表现出一种字法丰美匀适、点画秀润圆劲、意态蕴藉浑穆的独特审美意味。具体而言，智永《千字文》草书部分，单字独立而上下呼应，字法生动而重心沉稳，点画圆润而不失遒劲、俏丽而不失稳重，具有独特的秩序美、"整齐"美，成为草书艺术的一种典则。如此，而未见有"万字雷同"之讥，显然需要超逸的技法保证。而同样取法于王羲之（图十）的初唐待诏李怀琳（图十一）、晚唐日本遣唐僧空海（图十二）等人的草书就在丰美蕴藉上大为失色。

对于智永书法所呈现出的"精熟"特质，初唐名家就有比较一致的认识。李嗣真《书后品》云："智永精熟过人，惜无奇态矣。"张怀瓘《书断》云："陈永兴寺僧智永……师远祖逸少，历记专精，摄齐升堂，真草惟命，夷途良辔，大海安波。微尚有道之风，半得右军之肉。兼能诸体，于草最优。气调下于欧、虞，精熟过于羊、薄。"这其中也包含对智永书法缺少"奇态"（新意）、"气调"（气韵）不高的批评。但苏轼《书唐氏六家书后》认为："永禅师欲存王氏典刑，以

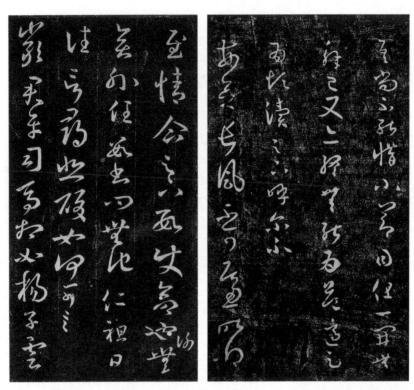

图十　王羲之书札刻帖两种：《十七帖》选页（左），《淳化阁帖》选页（右）

图十一　（传）〔唐〕李怀琳书《嵇康与山巨源绝交书》（墨迹纸本，局部）

118

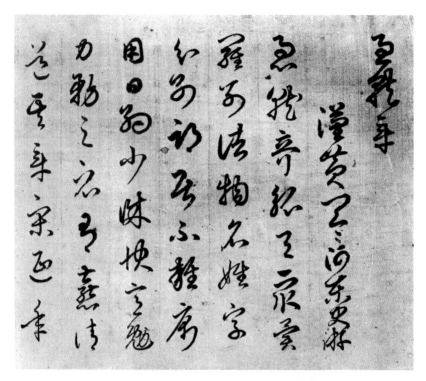

图十二　（传）日本遣唐僧空海书《急就章》（墨迹绢本，局部）

为百家法祖，故举用旧法，非不能出新意求变态也，然其意已逸于绳墨之外矣。"可见智永或许并非表现奇态新意，而是"举用旧法"以存"王氏典刑"，以为后来者立一"法祖"。据传本《真草千字文》考察，无论是真书的古雅秀拔，还是草书的丰美匀适，均表现出圆劲蕴藉之美，在"时代压之，不能高古"（怀素《论草书帖》）的前提下，十分难得地传承了"二王"家法，为唐代书法兴盛奠定坚实基础。

如果说智永真书之法，是在虞世南—陆柬之——……—杨凝式—……—蔡襄—……这一传承主线得到延续的话（图十三），那

殆可謂曲盡

取則不遠若

微臣屬書東

若乃知幾其

誚謂語助者

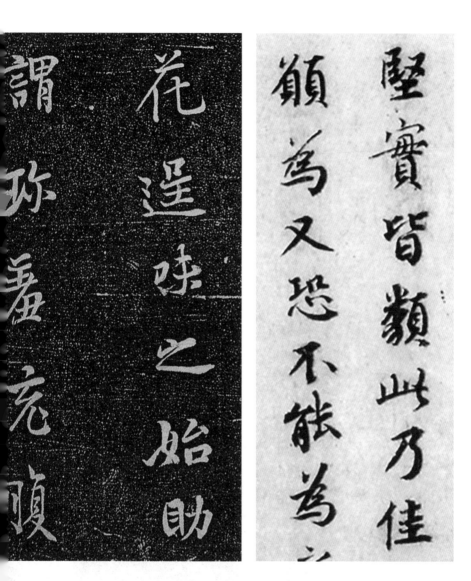

图十三 智永《真草千字文》真书（左一）、虞世南《孔子庙堂碑》（左二）、陆柬之《文赋》（左三）、杨凝式《韭花帖》（右二）、蔡襄《澄心堂纸帖》（右一）

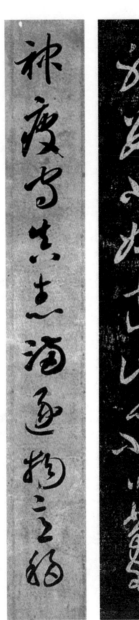
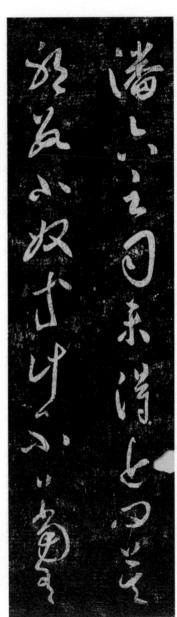

图十四　智永《真草千字文》草书一行（左一）、虞世南《潘六帖》（左二）、陆柬之《文赋》草书字例选（左三）、孙过庭《书谱》（左四）、米芾《吾友帖》（右三）、赵构《洛神赋》（右二）、赵孟頫《真草千字文册》草书一行（右一）

神瘦宜先士酒画物之稿

洛川古人写写多邪气之神名
旧家妃嫔宗玉写楚王神

东坡先论者至六笔更
月俨不如使二他人而之

劳书三杯粲然百英发

么智永草书之法，则在虞世南—陆柬之—孙过庭——……米芾—赵构—……—赵孟頫—……这一传承主线得到更好的体现（图十四），后者更体现为中国书法史的草书传承主线之一。

智永是公元 6 世纪后半期至 7 世纪初叶中国书法史上王羲之书法流派的"传灯"式人物，因其能妙传家法而成为隋唐书家宗匠。智永《真草千字文》中的草书部分，以其精熟过人的技法、丰美蕴藉的形质与神采，为后世学书者树立了一种长篇草书写本创作的经典范式。

关于智永书法的评价问题，唐宋以来诸家无不充分肯定其祖述"二王"典则、技法精熟过人的成就与贡献。但在具体方面，之所以出现了两种不同的态度，主要在于时代有别：唐人所见魏晋南朝名贤书迹，以新法气韵为准绳来高标准地衡量智永，而宋人所见已殊少魏晋南朝名贤之笔，故而多凭传世的智永《真草千字文》来阐论。

智永《真草千字文》的书法史重要意义在于它较为完整地展现了"二王"宗法，尤其是在北宋末年"靖康之难"后内府所藏"二王"法书名迹几乎散失殆尽的情形下，给后世留下了可以师资的典范。尤其是南宋高宗赵构，作为智永书法受益者，他以帝王身份极力倡导"学书必以钟、王为法"（张丑《清河书画舫》），为元代以赵孟頫为首的书风复古运动构建了理论基础和实践桥梁，这是以往书史研究者未能重视之处。

伍

《书谱》：草书咄咄逼羲献

〔唐〕孙过庭

胡传海／文

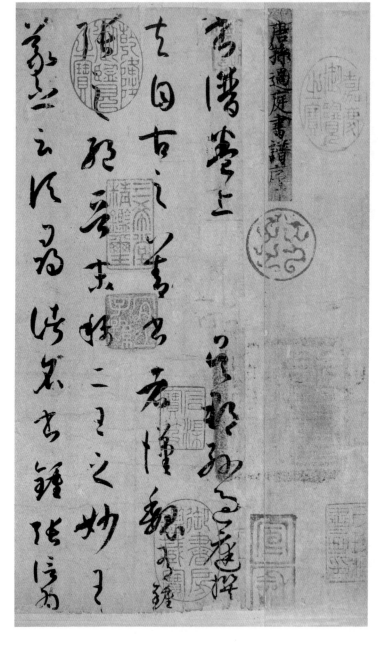

夫自古之善书者，汉魏有钟、张之绝，晋末称「二王」之妙。王羲之云：「顷寻诸名书，钟、张信为

〔唐〕孙过庭《书谱》（局部）

墨迹纸本，纵26.5厘米，横900.8厘米，

现藏于台北故宫博物院

126

绝伦，其余不足观。』可谓钟、张云没，而羲、献继之。又云：『吾书比之钟、张，钟当抗行，或谓过之。张草犹

当雁行。然张精熟，池水尽墨，假令寡人耽之若此，未

必谢之。』此乃推张迈钟之意也。考其专擅，虽未果于前规；摭以兼通，故无惭于即事。评者云：『彼之四贤，古今特绝；而今不逮古，古质而今研。』夫质以代兴，妍因俗易。虽书契之作，

128

适以记言；而淳醨一迁，质文三变，驰骛沿革，物理常然。贵能古不乖时，今不同弊，所谓「文质彬彬，然后君子」。

129

之不及钟、张。』意者以为评得其纲纪，而未详其始卒也。且元常专工于隶书，伯英尤精于草体，彼之二美，而逸少兼之。拟草则余真，比真则长草，虽专工小劣，而博涉多优。揔其终

始，匪无乖互。谢安素善尺牍，而轻子敬之书。子敬尝作佳书与之，谓必存录，安辄题后答之，甚以为恨。安尝问敬：「卿书何如右军？」答云：「故当胜。」安云：「物论殊不尔。」子敬又答：「时人那得知！」

敬虽权以此辞折安所鉴，自称胜父，不亦过乎！且立身扬名，事资尊显，胜母之里，曾参不入。以子敬之豪翰，绍右军之笔札，虽复粗传楷则，实恐未克箕裘。况乃假

托神仙，耻崇家范，以斯成学，孰愈面墙！后羲之往都，临行题壁。子敬密拭除之，辄书易其处，私为不恶。羲之还见，乃叹曰："吾去时真大醉也！"敬乃内惭。是知逸少

之比钟、张，则专博斯别；子敬之不及逸少，无或疑焉。余志学之年，留心翰墨，味钟、张之余烈，挹羲、献之前规，极虑专精，时逾二纪。有乖入木之术，无间临池之志。观夫悬针垂

露之异，奔雷坠石之奇，鸿飞兽骇之资，鸾舞蛇惊之态，绝岸颓峰之势，临危据槁之形；或重若崩云，或轻如蝉翼；导之则泉注，顿之则山安；纤纤乎似初月之出

135

〔唐〕孙过庭《书谱》（墨迹纸本，局部）

唐朝是一个伟大的朝代，也是一个出了许多书法大家的朝代。从楷书来看，出现了"初唐四家"，确立了唐楷的书写法则。而张旭的《古诗四帖》的面世则让我们感受到了草书的浪漫主义精神。在唐武则天垂拱三年（687）则出现了一部文书并茂的论书著作——《书谱》。关于它的作者孙过庭，后人知道得不多，甚至新旧《唐书》上都找不到他的名字，然而《书谱》却成了我国书论史上的一篇杰作。它本身更是一件书写十分精美的草书作品，宋米芾《书史》以为"凡唐草得'二王'法，无出其右"。如果我们把王羲之的《十七帖》和王慈的《尊体安和帖》与孙过庭的《书谱》放在一起的话，就能清晰地看到他们之间一脉相承的关系。

　　关于孙过庭的名字，众说不一。陈子昂《率府录事孙君墓志铭并序》中曰："君讳虔礼，字过庭。"张怀瓘《书断》曰："孙虔礼，字过庭，陈留人，官至率府录事参军。"窦蒙《述书赋》中注则云："孙

过庭，字虔礼，富阳人，右卫胄曹参军。"宋以后如《宣和书谱》、陈思《书小史》、陶宗仪《书史会要》等均以过庭为名，虔礼为字。然陈子昂既与孙氏同时，其言可信，《书谱》墨迹上有"吴郡孙过庭撰"六字，可知他以字行。至于孙氏，有陈留（今河南开封）人、富阳（今浙江杭州市富阳区）人及吴郡（今江苏苏州一带）人三说，自然以他自署的吴郡为是。

孙氏的生活年代，可以推断为唐高祖武德年间至武则天圣历元年（697）之间的数十年内。他自署《书谱》写定于"垂拱三年（687）"。孙过庭在《书谱》中说："余志学之年，留心翰墨，味钟、张之余烈，挹羲、献之前规，极虑专精，时逾二纪。"又说："验燥湿之殊节，千古依然；体老壮之异时，百龄俄顷。"且陈子昂《率府录事孙君墓志铭》中说："将期老有所述，死且不朽，宠荣之事，于我何有哉！"又据《宣和书谱》说："文皇尝谓过庭小字，书乱'二王'。"可见唐太宗也见到过孙过庭的书法，为他作墓志的陈子昂卒于圣历元年，可知孙氏卒年必在此前。

至于《书谱》的篇幅，也是历来颇有歧义的一个问题。据《书谱》末段云："今撰为六篇，分成两卷，第其工用，名曰《书谱》。"而今存《书谱》墨迹仅此一篇，遂令论者产生分歧：一种意见以为今存《书谱》只是原书的一篇序言，故宜题作《书谱序》，而其正文已佚。如《宣和书谱》卷十八说孙过庭："作《运笔论》，字逾数千，妙有作字之旨，学者宗以为法。……今御府所藏草书三：《书谱序》上

下二、千文。"故清代包世臣将此文加以修订，也名之曰《删定吴郡书谱序》。另一种意见则根据原文中"分成二卷"的说法，并今存墨迹上有"卷上"字样，以为今存者乃二卷中之上卷，下卷已佚。如今人余绍宋《书画书录解题》卷三云："至南宋陈思辑《书苑菁华》，始著其文于录，则下卷已亡，其为亡于南渡之际，殆无疑矣。"然余嘉锡考曰："宋周密《云烟过眼录》卷上云：'焦达卿敏中所藏唐孙过庭《书谱》上下全，徽宗渗金御题，前后宣和、政和印。'特著其为上下全，则当时传本多不全，故陈思所见亦只一卷，与今本同，惟宣和御府所藏真迹流落人间者尚全耳。周密亲见二卷本，是下卷宋末尚存，余氏谓亡于南渡者亦非也。今真迹虽存，亦只一卷，其何时残缺，不可考矣。"还有一种意见以为今存《书谱》即为全文，唯屡经装裱，中间断失"卷下"等字，此说由近人朱建新《孙过庭书谱笺证》中提出，其根据为：原文已完备，无可复增；篇末"自汉魏已来"一段明系全文跋语；最后有"垂拱三年写记"一行，足为完篇之证。

由于孙过庭在创作《书谱》时，是以书写一部理论著作的立足点来展开的，所以，欣赏《书谱》时我们可以明显感受到孙过庭在边思考边书写，书写的速度和节奏是由慢到快，书写的纸面效果也是由从容到畅达直至酣畅淋漓。全篇分为三大节奏变化点，充分展现了孙过庭书写时丰富的情感变化和娴熟的笔墨技巧。第一阶段是理性的展现，刚开始下笔，从《书谱》卷上"吴郡孙过庭撰"开始，孙过庭还处在

酝酿的阶段，下笔时还很理性和谨慎，每个字的用笔速度基本一致，连字与字的间距也显得很匀称，字与字虽然有粗细大小的变化，但是细细看来依然是给人一种仿佛听一位学者在解读自己的心声，不激不厉，悠扬自在，一直到"乖则凋疏"，是第一部分书写的特点。到了第127行"其五，神怡务闲"开始，进入第二个阶段，就是激情的铺展，此阶段的笔画粗细发生了很大变化，显现了强烈的对比。其次，中轴线也开始有左右摆动的迹象，行笔时的跳跃，中侧锋交替的使用，使得感情逐渐被激发出来而走向高潮。当然，这其中的感情抒发也有一波三折的特点，一扬一抑，亦起亦伏，交错进行，内中的虚实变化，正是感情郁结的点位所在，从此前的"吾尝尽思作书"一直到"岂可执冰而咎夏虫哉"，感情开始逐渐由低潮到高潮，它与最后的第三阶段从"自汉魏以来"直至结束，是一个完美的承接，我们仿佛看到感情在高位上的呼喊和迸发，书迹一片狼藉，直至有了一个绚烂的结束，让我们感受到自己的心跳。这就是这篇伟大著作的魅力之所在。

孙过庭《书谱》带有浓郁的"二王"笔意。无论是在起、行、收的运笔过程还是提按和节奏等运笔方法上，《书谱》均显现了晋人书法的特性，那就是俊爽洒脱，飘逸风神。《书谱》凡下笔处均以露锋落笔，或轻如蝉翼，或重若崩云，刚中显柔，柔中寓刚，轻扬飞动，意趣盎然。尖锋入纸后随即调整笔锋为中锋，给人以隽拔刚断、干净利落的美感，中侧锋兼用并随时转换，用来得心应手，达到心手双畅的笔墨效果（图一）。《书谱》全篇字势灵动，细部刻画到位，轻重

节奏明快，尽管牵丝引带并不多，但是，通过字的起承转合的运动变化，使得全篇充满了动感。草贵流而畅，使之达到"凛之以风神，温之以妍润，鼓之以枯劲，和之以闲雅，达其情性，形其哀乐"的目的。展现了孙过庭用笔的丰富性，真可谓是"八面出锋"，运笔自如，随手拈来，皆成佳构。细细品读其用笔巧妙处，真如品名茶，口齿留香，百般余味，难以表述（图二）。孙过庭在对草书的艺术表现上有这样的描述："同自然之妙有，非力运之能成。信可谓智巧兼优，心手双畅；翰不虚动，下必有由。一画之间，变起伏于峰杪；一点之内，殊衄挫于豪芒。"这是一个具有细微观察力的艺术家的表述，他注重局部的刻画，那种精妙的表现让他的作品具有很强的感染力。《书谱》中的提按和节奏也很有特点，轻提成线，重按成面，形成强烈的对比，使得《书谱》即便没有采用乱石铺街的章法，依然具有穿插和对比的章法之美。当然，每一个书法家在用笔上都有自己的特性，比如孙过庭的"节笔"就是其在用笔过程善于调整笔锋而形成的一个具有孙氏特点的符号。"节笔"指的就是《书谱》中最具特点的横画和长点捺，书写的方法都是顿笔重按，后顺笔出锋，使一笔之中陡然出现两种变化。可谓出人意料之外，又在情理之中（图三）。当然还有他在书写中快速地翻转和笔势之间的呼应，比如右环转下弧笔时，笔画末端由精转而出细锋，其精到处精神外耀，摄人心魄。各种笔法混合应用，莫测其端倪。乃至最后出现一些可以被我们称之为"异笔"的笔画等，都是孙过庭书法具有自己丰富个性的特性之所

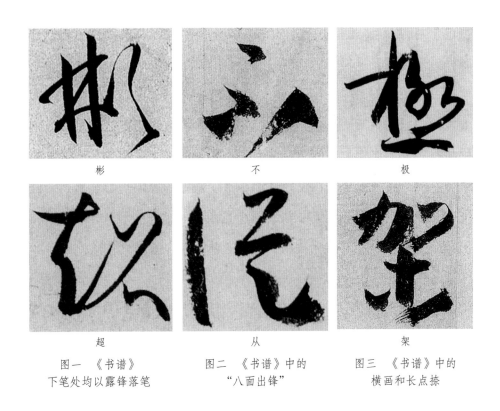

图一 《书谱》
下笔处均以露锋落笔

图二 《书谱》中的
"八面出锋"

图三 《书谱》中的
横画和长点捺

在。有人认为《书谱》的意趣和气韵比较接近陆机的《平复帖》和王
羲之的《寒切帖》《远宦帖》，所谓用笔破而愈完，纷而愈治，飘逸沉
着，婀娜刚健，等等。所以，一旦当我们罗列一些相同笔画的不同写
法时，就会惊讶地发现，原来同中求异是多么重要的艺术法则。也正
是由于用笔的多样性造成了孙过庭的结字的多样性，《书谱》的结字
虽然大体上以平正为主，但在布字的方法上却疏密聚散得宜，宽窄伸
缩有致，一字有一字之奇，一字有一字之妙。我们可以将其结构的规
律总结成出奇、高低、虚实、简约、正欹、对比、平正、险绝等八类

143

特点（图四）。也正是结构形式的多样化，才可以帮助我们更好地理解孙过庭《书谱》的章法秘密。从字组来看，《书谱》书写过程中，连带书写并不是常态，他更多采用的是运用字本身的姿态变化（图五）。在分析时，我们必须注意三点：一是字距的变化；二是轴线的移动；三是字与字之间的对比关系。由于《书谱》采用的是手卷式的书写方式，其观赏是一种近距离的观赏。我们可以发现，在书写的过程中随着书写的变化，其章法的特性也在不断地发生着变化。从总体上看，《书谱》字与字连带不是很多，中轴线的跨度也不是很大，所以，这是一种小草的章法。这种章法的特点是节奏相对比较均匀，每行字的多少、大小差别没有大草章法的字来得明显，所以，它适合细细品鉴和玩味（图六）。

孙过庭的作品的风格属于妍美的一路。"质"与"妍"，"质"是一种内在的含蓄美，强调线条的质感，淳古的表现方式以及以厚重为特性的艺术特点，与妍美的艺术表现形成对比，一般认为"古质"而"今妍"。而孙过庭认为："夫质以代兴，妍因俗易。虽书契之作，适以记言；而淳醨一迁，质文三变，驰骛沿革，物理常然。贵能古不乖时，今不同弊，所谓'文质彬彬，然后君子'。何必易雕宫于穴处，反玉辂于椎轮者乎！"孙氏以为质文的更换、淳醨的变迁，乃是合乎历史沿革之常理的，因而不必厚古薄今，尚质非妍。清代批评家刘熙载《艺概笺释·书概》说："孙过庭《书谱》谓'古质而今妍'，而自

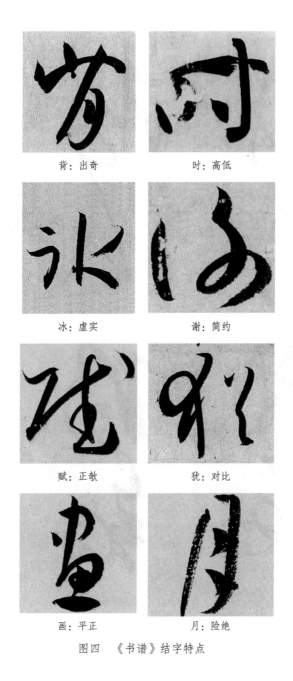

背：出奇　　　　时：高低

冰：虚实　　　　谢：简约

赋：正欹　　　　犹：对比

画：平正　　　　月：险绝

图四　《书谱》结字特点

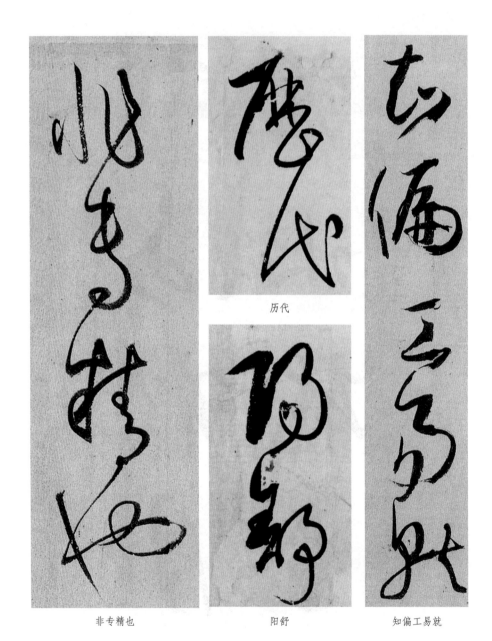

非专精也　　　　　　阳舒　　　　　知偏工易就

图五　《书谱》的章法

图六 《书谱》是小草的章法（局部）

家却是妍之分数居多，试以旭、素之质比之自见。"也指出了孙氏的书法思想近于妍美一路。孙过庭主张一种趋变适时的审美观，认为草书自有它自己的特性，关键在于把握好草书的特质，使其很好地再现达其性情、形其哀乐的审美效果，而不是纠缠于"古质"与"今妍"的讨论中。一般来说，我们经常会把怀仁《集王羲之圣教序》（图七）、王羲之《兰亭序》视作妍美形式的典范，而把颜真卿的《祭侄文稿》、怀素的《小草千字文》看作质朴形式的范本，仔细品味一下，会发现两种形式的差异。

147

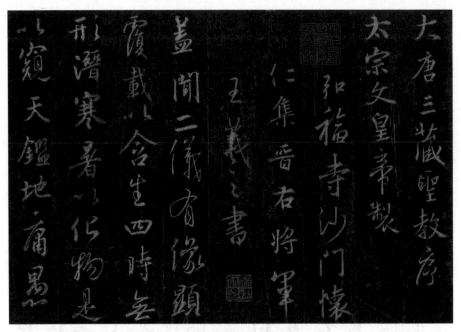

图七　〔唐〕怀仁《集王羲之圣教序》（墨皇本，局部）

　　在书法的学习方面，孙过庭在《书谱》中认为先要专精一体，然后才能旁通多体，这对书法学习来说是至关重要的，他说："至如钟繇隶奇，张芝草圣，此乃专精一体，以致绝伦。伯英不真，而点画狼藉；元常不草，而使转纵横。自兹以降，不能兼善者，有所不逮，非专精也。"这种论点认为将自己有限的精力聚焦在一种书体上，将其钻研透就是一种将自己放置在顶尖位置上的自我挑战的行为。所以，我们始终在追求一种专业的行为，就是专注于一个自己所能把握的字体，这需要一种理性的精神。《书断》中说张芝创立今草，"字之体势，

一笔而成，偶有不连而血脉不断，及其连者，气候通其隔行"，故孙过庭标举"流而畅"。那种书写的畅快和连绵不绝，就是使转、姿态、情性等草书艺术的生命力之所在。艺术需要各种养料。故孙过庭在《书谱》中说"熔铸虫篆，陶均草隶"，即要把各种不同风格的东西加以糅合。"岂惟会古通今，亦乃情深调合"，意思是说经过了"会古通今"的磨炼，才能达到"情深调合"的境界。所以，孙过庭认识到："岂知情动形言，取会风骚之意；阳舒阴惨，本乎天地之心。既失其情，理乖其实，原夫所致，安有体哉！"这就是从阴阳的高度来认识这个问题了。所以说融诸体之长，察自然之妙有，观万物之变化，并触类旁通之，是历代书家成功的关键之所在。

至于学习的过程，孙过庭在《书谱》中的这段论述对我们今天的学习的人来说，依然有着借鉴的意义："若思通楷，则少不如老；学成规矩，老不如少。思则老而逾妙，学乃少而可勉。勉之不已，抑有三时；时然一变，极其分矣。至如初学分布，但求平正；既知平正，务追险绝；既能险绝，复归平正。初谓未及，中则过之，后乃通会。通会之际，人书俱老。"正因为孙过庭对书法艺术有如此深刻的认识，所以后人也对他的《书谱》用多种刊刻本进行传播，如停云馆刻本、太清楼刻本、元祐刻本等。不管怎么说，孙过庭的《书谱》在今天看来既是书法史上的奇迹，也是中国书法文明史的一大贡献。

正因为《书谱》有这样的成就，历代书法家给予其极高的评价，认为此帖具"二王"法度，存魏晋遗风，米芾在《书史》中这样说

道："过庭草书《书谱》，甚有右军法，作字落脚差近前而直，此乃过庭法。凡世称右军书有此等字，皆孙笔也。凡唐草得"二王"法，无出其右。"后人把孙过庭在书写习惯中的某些特征都放到王羲之身上去了，可见他在演绎王字的特点时是多么惟妙惟肖。清人朱履贞《书学捷要》从贯气角度加以评价："惟孙虔礼草书《书谱》，全法右军，而三千七百余言，一气贯注，笔致具存，实为草书至宝。"当然也有人对《书谱》不足提出批评，认为此帖有"千纸一类，一字万同"（窦臮《述书赋》）的毛病。可见书写中的习惯性有时就是出于娴熟，值得警惕。但是，在我看来，评价最为贴切和公允的是清初孙承泽《庚子消夏记》中的话："唐初诸人无一不摹右军，然皆有蹊径可寻。孙虔礼之《书谱》，天真潇洒，掉臂独行，无意求合，而无不宛合，此有唐第一妙腕。"

陆

《古诗四帖》：挥毫落纸如云烟

〔唐〕张旭

张天弓／文

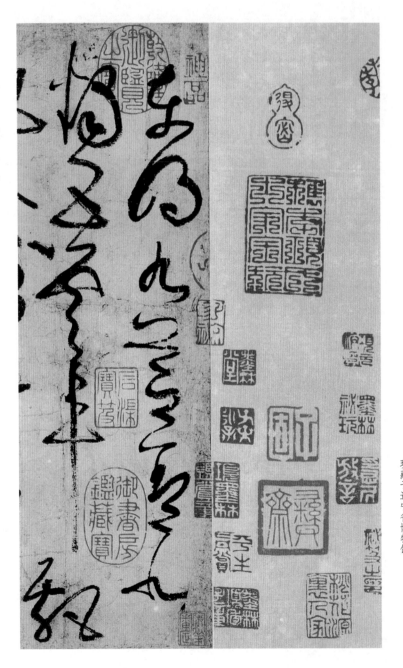

东明九芝盖，北烛五云车。飘

〔唐〕张旭《古诗四帖》（局部）

墨迹纸本，纵 29.5 厘米，横 195.2 厘米，

现藏于辽宁省博物馆

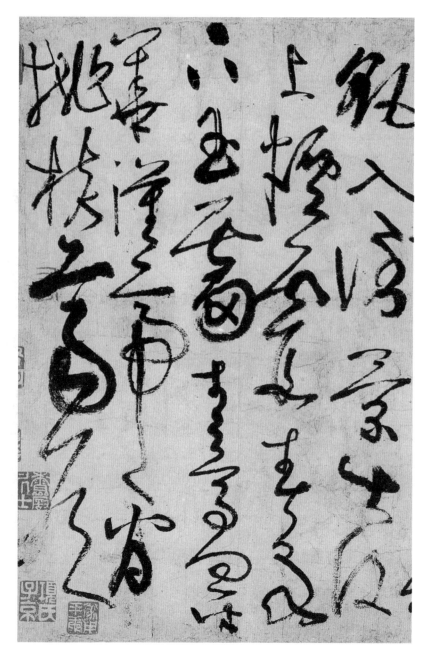

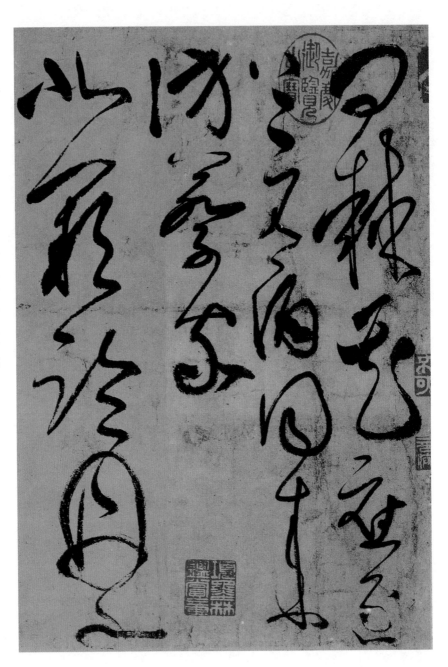

问棘（原诗为『枣』）花。应逐上元酒，同来访蔡家。北阙临丹水，

154

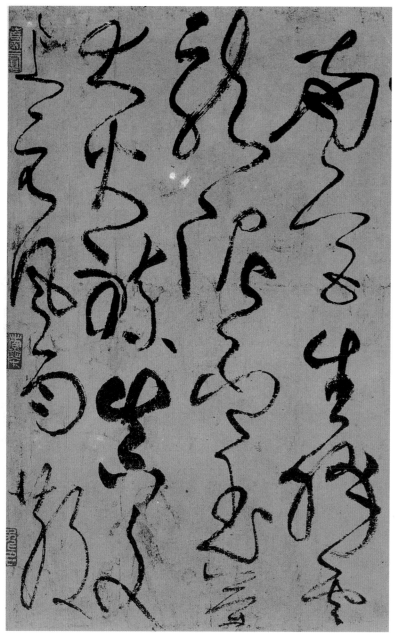

南宫生绛云。龙泥印玉简，大火炼真文。上元风雨散，

155

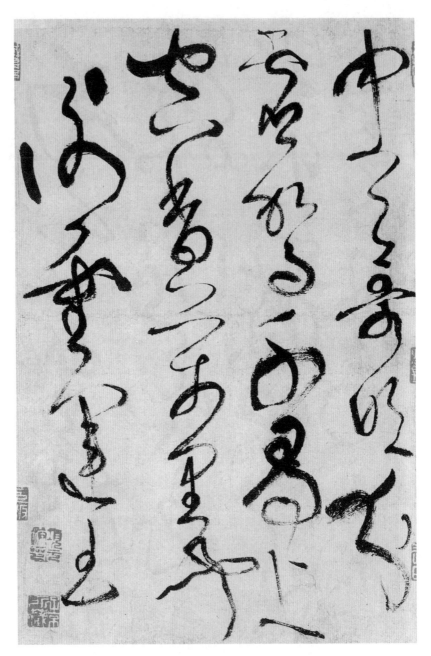

中天哥吹分。虚驾千寻上，空香万里闻。谢灵运《王

156

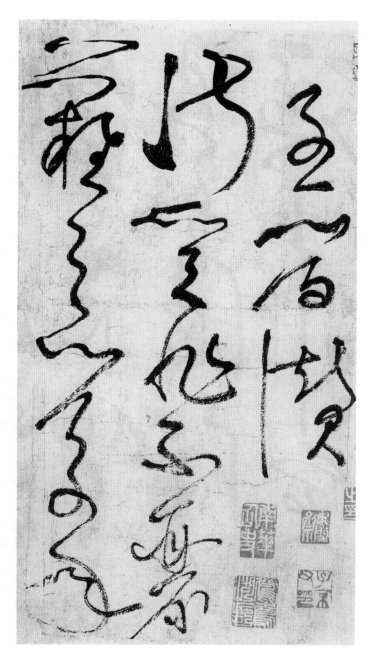

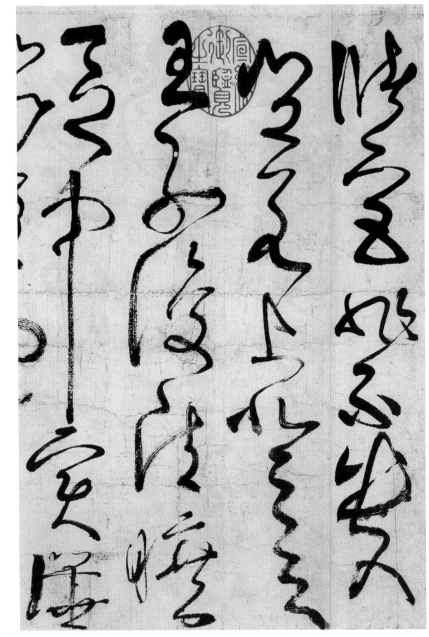

储宫非不贵，岂若上登天。王子复清旷，区中实〔诶〕

158

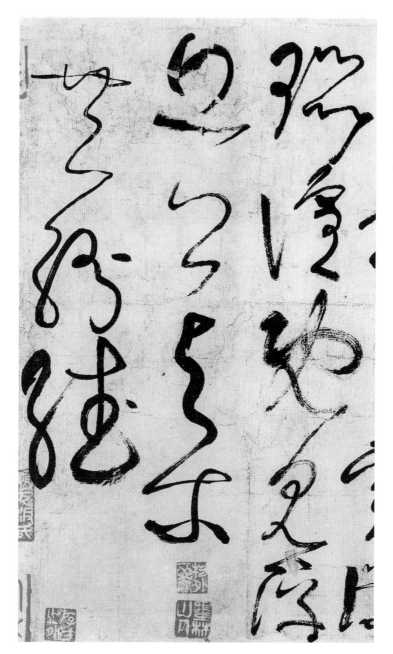

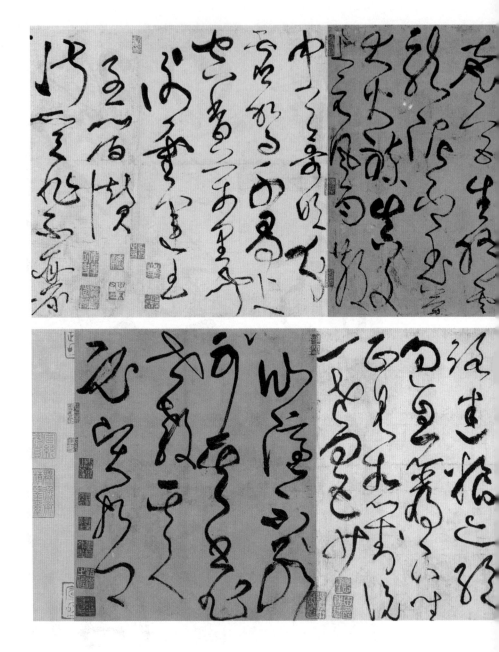

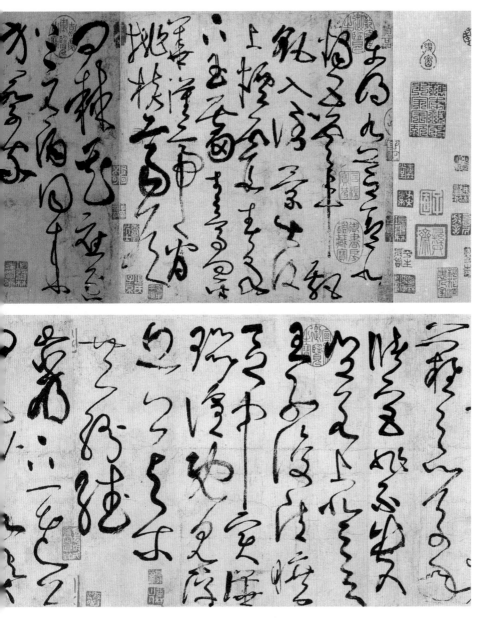

〔唐〕张旭《古诗四帖》（墨迹纸本）

中国古代的"书圣"是东晋的王羲之，也有少数书法家曾被人称为"书圣"，如胡昭、钟繇、皇象、索靖等，但都没有像王羲之那样被历史认可。中国古代被称为"草圣"的主要是四个人：东汉的张芝为草圣，是奠定了章草；东晋的王羲之、王献之父子为草圣，是创立了今草；唐代的张旭为草圣，是在"二王"今草的基础上开创了狂草，将古代书法中最具有艺术性的草书推向巅峰。

张旭（约675—约759），字伯高，郡望出自吴郡昆山（江苏昆山），史称吴郡（江苏苏州）人。官常熟尉、太子左率府长史，人称"张长史"。工诗文，擅正、草，以草书最为著名，世称"草圣"。文宗时，诏以李白诗歌、裴旻剑舞、张旭草书并称"三绝"。

张旭词科出身，开元年间与贺知章、包融、张若虚并以诗文名扬天下，时称"吴中四士"。《全唐诗》存张旭诗六首，均为写景抒情之作，清新俊逸，意境深邃。其七绝《桃花溪》脍炙人口，入选《唐诗三百首》，编者称"四句抵得一篇《桃花源记》"。

张旭书名盛于天宝年间。杜甫《饮中八仙歌》说："张旭三杯草圣传，脱帽露顶王公前，挥毫落纸如云烟。"这是杜甫始称张旭为"草圣"。此诗大约作于天宝五载（746）。天宝年间书家蔡希综《法书论》也有记载："迩来率府长史张旭，卓然孤立，声被寰中，意象之奇，不有不全其古制，就王之内，弥更减省。或有百字、五十字，字所未形，雄逸气象，是为天纵。又乘兴之后，方肆其笔，或施于壁，或扎于屏，则群象自形，有若飞动。议者以为张公亦'小王'之再出也。"此时，张旭大约刚过古稀之年。

张旭为狂草之祖，世人多称道两个字："颠"与"酒"。所谓"颠"，是说张旭不拘礼法、特立独行。所谓"酒"，是说张旭不仅喜酒，而且酒后乘兴挥毫草书特妙。李肇《唐国史补》中的叙述最为夸张："旭饮酒辄草书，挥笔而大叫，以头揾水墨中而书之，天下呼为'张颠'。醒后自视，以为神异，不可复得。"这是说酒醉后用头发蘸墨狂草。《新唐书·李白传》附《张旭传》转述此说，遂广为传播。从"张颠"开始，酒与草书的关系似乎成为书法艺术中的一个永恒的主题。

其实，唐代书学还强调一个字，就是"法"。蔡希综《法书论》在上述记载后说："旭常云：'或问书之妙，何得齐古人？'曰：'妙在执笔，令其圆畅，勿使拘挛；其次识法，须口传手授，勿使无度，所谓笔法也；其次在布置，不慢不越，巧使合宜；其次变通适怀，纵合规矩；其次纸笔精佳。五者备矣，然后能齐古人。'"此"五者"齐

备堪称学书的至理名言。

张旭母亲陆氏，出生江南大族，是陆柬之的侄女，陆柬之又是初唐著名书家虞世南的外甥。虞世南少年学书曾得到王羲之七世孙智永亲授。陆柬之本来是西晋陆机后裔，书学其舅虞世南，自己也是名家，其子陆彦远也善笔法，有"小陆"之称，所以史称陆氏世代以书传业。在唐代书学文献中，张旭是古代笔法传授中承上启下的一个关节点。其传人，可考者有徐浩、颜真卿、崔邈、韩滉、邬彤、魏仲犀、吴道子等。邬彤善草书，曾授笔法于怀素，怀素可谓张旭之再传弟子。董逌《广川书跋》说："至张颠后，则鲁公受法得尽于楷，怀素受法得尽于草，故鲁郡公谓'以狂继颠'。"一则楷法，于是就有了唐代楷书典范的颜柳；一则草法，于是就有了唐代狂草极致的"颠张狂素"。

世传颜真卿《张长史笔法十二意》属伪作，但张旭亲授颜真卿笔法确是史实。著名的"永字八法"的传本有多种，其中重要的一种就是张旭传"永字八法"。此外，唐代书学文献中转引的张旭论书的只言片语，包括见公主担夫争道、公孙大娘剑器舞而悟得笔法之妙等，基本上是可信的。

韩愈《送高闲上人序》关于张旭狂草作了高度的美学概括："张旭善草书，不治他技。喜怒窘穷，忧悲愉佚，怨恨思慕，酣醉、无聊、不平，有动于心，必于草书焉发之。观于物，见山水崖谷，鸟兽虫鱼，草木之花实，日月列星，风雨水火，雷霆霹雳，歌舞战斗，天地事物之变，可喜可愕，一寓于书。故旭之书，变动犹鬼神，不可端

倪，以此终其身而名后世。"这是基于"文以载道"的思想，主张远取诸物、近取诸身，特别强调"不平则鸣"。此序还说："为旭有道，利害必明，无遗锱铢，情炎于中，利欲斗进，有得有丧，勃然不释，然后一决于书，而后旭可几也。""一决于书"也就是一吐胸中块垒，不同于"二王"以来形成的"志气和平，不激不厉"的审美风范，"不平则鸣"更突出草书创作当下的情感宣泄，而且是创作主体人生际遇中受压抑的情感。这开辟了书法艺术表现的新境界。由此，更多的表现激情即成为狂草创作的基准。人们常说，冲动是魔鬼，但这个"魔鬼"在书法艺术中受到热捧，就是狂草。

今存张旭书法作品不多，主要是楷书与草书。最为可信的是楷书《郎官石柱记》(图一)及楷书《严仁墓志》。草书作品一是没有什么争议的，如《淳化阁帖》卷五中的《晚复帖》(图二)、《十五日帖》，但近于小草，与王献之所作相仿佛，又反复传摹失真，没什么影响。二是影响较大的几乎都存在争议。一般以为可信的是《肚痛帖》(图三)，但其实也有疑问。北宋嘉祐三年(1058)，李丕绪摹刻后梁僧彦修草书上石，附刻《肚痛帖》。李丕绪于其书尾题跋说："乾化中僧彦修善草书，笔力遒劲，得张旭法。惜哉名不振于时。"在李丕绪眼里，《肚痛帖》为张旭所书。此后《宣和书谱》著录张旭草书二十四件，未见《肚痛帖》。明初《东观堂集古法帖》收入此帖，与陕西刻石本应属同一传本。晚明王世贞《僧彦修帖》质疑《肚痛帖》，断为"高闲笔也"。

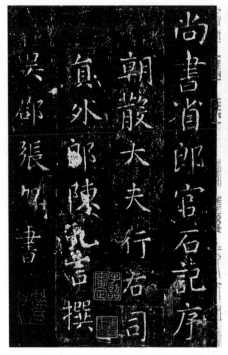

图一　《郎官石柱记》（宋拓本，局部）　　图二　《晚复帖》（墨拓本，局部）

王世贞的质疑，我觉得有三点值得关注。其一，他对李丕绪所赞许的彦修草书颇有微词，说"僧彦修与亚栖，訾光齐名，书法如淮阴恶少年，风狂跳浪，俱非本色"（王世贞《弇州四部稿·僧彦修帖》）。对照彦修草书刻石，可知王世贞所言不诬。稍后孙鑛《书画跋跋》也认为此帖"全越规矩，汉晋法真弃脱无余也"。赵崡《宋刻僧彦修草书》也认同王世贞看法，说"今观其书，殊无一笔似张长史者"。王世贞对李丕绪将《肚痛帖》作为陪衬也很不以为然，说："僧

166

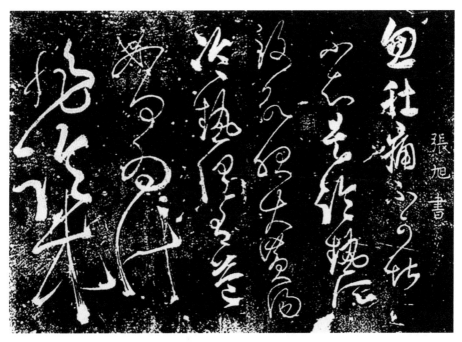

图三 《肚痛帖》（墨拓本，局部）

札极恶，岂可先于长史？"（林侗《来斋金石刻考略》）《肚痛帖》首次在李丕绪这里现身，李氏善收藏，但这种对待草书的态度和眼力令人生疑，此帖的可靠性肯定会大打折扣。

其二，与《肚痛帖》同时受到王世贞质疑的还有张旭草书《千文》，及草书《何满子一绝》，称"俱高闲笔也"；另有草书《心经》，王世贞原断为唐郑万钧书。宋以来，传世的署名张旭的可疑草书作品不少。黄庭坚学草三十余年，能见到张旭草书真迹，也见到伪作，如张旭《千字》就被判为"非张公笔墨"。黄庭坚曾感叹道："张长史行

草帖多出于赝作，人闻'张颠'，未尝见其笔墨，遂妄作狂蹶之书，托之长史。"（黄庭坚《山谷集·张旭传永字八法》）王世贞不是就某一帖偶尔置喙，而是有一种比较广泛而深入的认识。

其三，从王世贞关于宋初至晚明诸多丛帖的题跋可知，他比较熟悉传世的张旭草书作品。《淳化阁帖》中张旭《晚复帖》《十五日帖》《绛帖》《大观帖》均收入，王世贞未置一词，沿其旧，唯独对张旭《春草帖》评价甚高，曰"烁烁有名者也"，不过此帖后不详所终。王世贞关于张旭草书的研究和伪作的质疑，这里不便详述，总的看是比较深入而审慎的，值得重视。

王世贞还见到《古诗四帖》，原题"陕西刻谢灵运书"。他在《艺苑卮言》中认为非谢书，"然遒俊之甚，上可以拟知章，下亦不失周越也"。此帖先是收入北宋内府，《宣和书谱》著录，题作谢灵运《古诗帖》。此后，相继与郁逢庆、丰坊、项元汴、王世贞等见面，多否认谢灵运所书，而判为贺知章所书又犹豫不定。

个中还有一个伪作谢书的故事。时代书法家丰坊在其书后跋说：石刻自"子晋赞"后阙十九行，仅于"谢灵运王"而止，却读"王"为"书"字，又伪作沈传师跋于后。今存墨迹本此"王"字确实去掉了上面的一横，形似草书"书"字（图四）。王世贞《艺苑卮言》关于陕西刻本题跋说，除中载谢灵运诗外，"内尚有唐人两绝句，亦非全文。真迹在荡口华氏，凡四十年购古迹而始全，以为延津之合。属

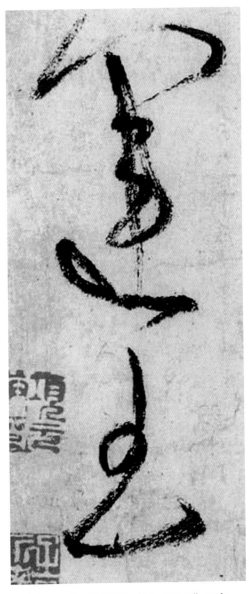

图四 《古诗四帖》中的"运王"二字

丰道生鉴定，谓为贺知章，无的据"。所谓"荡口华氏"，就是指华夏，字中甫，明代著名书画鉴藏家。此帖全卷曾被割裂，一部分冒充谢灵运书，其余则七零八落，华夏花了四十年工夫才将其收齐凑成完卷。但刻石本中残缺的"唐人两绝句"不见了，可能是"谢灵运书"中不应有唐人绝句。会不会有人设想，是王世贞把庾信诗误读成唐人绝句了？非也。我以为上述王世贞质疑的草书《何满子一绝》，就是原"谢灵运书"中唐人绝句。王世贞说张旭《肚痛帖》《千文》"后《何满子一绝》，系张祜作，祜后张（一本有'长'字）史生可五十年余，余甚疑之"（孙鑛《书画跋跋》）。此张祜"何满子"诗今存，题为《宫词二首》，唐诗中名篇，其一为："故国三千里，深宫二十年。一声何满子，双泪落君前。"（计有功《唐诗纪事》）张旭当然不可能预书张祜的"何满子"。《谢灵运书》中的"唐人两绝句"竟然跑到《千文》后面去了！当然伪作沈传师跋也不见了。王世贞非常熟悉张旭草书《春草帖》及其他传世草书作品，也知道《古诗四帖》是个好物，"遒俊之甚"，而不是谢灵运所作，但对于其作者，他只是在贺知章至周越范围内上下斟酌，根本没有想到张旭。

明万历三十年（1602），董其昌在帖后作跋，判定为张旭真迹。董氏的跋语有三个特点。其一，是受收藏者的请托而题，难免参杂感情因素。此帖后归明代著名收藏家项元汴所有，后传到其子项玄度手中。项玄度又请大书画家、鉴藏家董其昌作跋。董氏一展卷"即命为张旭"，书跋中与项玄度讨论时"遂为改跋"，即由谢书改为张书，使

张"更蒙荣造"（董其昌《画禅室随笔》）。其二，董氏作跋的态度不够严谨。丰坊跋语意思没细看就下断言，诬丰坊"不深考而以《宣和书谱》为证"，"持谢书甚坚"。卷后楷书两跋风格有异，但款识均为丰坊，董氏却因后跋书风似文徵明而将文徵明拉扯进来。其三，此跋是风格鉴定，一是与张旭《烟条诗》（一作《濯烟帖》）、《宛溪诗》（一作《宛陵帖》）同一笔法。二是唐人不书名款。董说名款与判定张旭无直接关系。三是张旭始创狂草，"张肥素瘦"，所以是张旭。《宛陵帖》《烟条帖》今不存，死无对证。张旭《宛陵帖》还有一点问题，明代藏书家都穆以为"非真"，明代学者韩世能以为"出《春草诗》上"，相互对立。第三条隐含着董其昌的一个逻辑：此帖这么好，只能是"颠张狂素"；此帖"肥"，所以非素即张。

这种逻辑看起来有些武断，但不能说没有一点道理。关键在于对此狂草墨迹艺术水准的看法。如果以为此帖与怀素狂草大体相当，那就逃不脱董其昌的这种逻辑。像今人谢稚柳先生《唐张旭草书〈古诗四帖〉》，就有这种逻辑的影子。如果以为此帖远不及怀素狂草，或以为低劣，那就会质疑董其昌，像今人徐邦达先生《张旭〈古诗四帖卷〉》就是如此。

此帖后收入清代内府，《石渠宝笈》判为"伪张旭书法"，遂被冷落。新时期书法复新，著名书画鉴赏家杨仁恺在《试谈张旭的书法风貌和关于〈古诗四帖〉的初步探索》中力主此帖为张旭真迹，世上多因其说，时风变了，高看狂草了。也有一些赞同或质疑的声音，基本

上都是风格鉴定。

启功先生的质疑另辟新路，从文字避讳入手。此帖第二首开头是"北阙临丹水，南宫生绛云"，原文是"北阙临玄水"，"玄"被改为"丹"。据史载，大中祥符五年（1012）十月戊午宋真宗梦见他的"始祖"，"始祖"说他的名字叫"玄朗"。宋真宗便令天下避讳这两个字。古代五行说分属中央和四方，南方属火，是红色；北方属水，是黑色。"玄水"改为"丹水"，但下句仍然是"南宫生绛云"，这样一来南北二方都属火，都成了红色，文意不通。所以此帖的上限应为北宋大中祥符五年十月，下限则是入藏宣和内府、《宣和书谱》编订的时间，是一位北宋书家所作。启功先生的考证有理有据，可备一说。

千百年来，关于《古诗四帖》的真伪、好坏众说纷纭。真伪与好坏虽说有关联，但毕竟是两个不同的问题。古人鉴定，文献记载多见书风辨识，这是我们做研究的重要依据。今人需要改进的是，一要参照的样本应可靠，二要对比时尽可能地精密，三要暂时把好坏的判断搁置一边，少受干扰。按照这种思路，把上述古人的题跋及传世张旭作品的情状归纳一下，此帖的作者还是判为"传张旭"比较妥当，多半不是张旭所作，而是宋人的手笔，其书风应是张旭狂草一路的，艺术水准可与怀素狂草相媲美。还说明一下，《肚痛帖》《千文》称"传张旭"为宜。

《古诗四帖》现藏辽宁省博物馆。墨迹五色纸，凡六段并合，纵

29.5厘米，横195.2厘米，共四十行，一百八十八字。书写内容是四首古诗，前二首是北周文学家庾信的《道士步虚词》之六和之八，后两首是南朝宋诗人谢灵运的《王子晋赞》和《岩下见一老翁四五少年赞》，书写时有误写、改写之处。全帖无款，后二首有标题，即诗人名与诗名，前二首则无，仅只有诗文，不知何故。帖后附丰坊楷书二跋、董其昌行书一跋。

一展开《古诗四帖》，我们就会感到心灵的震撼，或为激情倾泻，或为笔势飞动，久久不能平静下来。帖后董其昌题跋说："有悬崖坠石，急雨旋风之势。"这个评价是准确的。我们再重复看，仍然激动不已，无论哪几个字，哪一行字，只要视线一接触点画墨迹，就会流动起来。重复上百遍也是如此。

这就是狂草的势不可遏的动感。小草则不然，譬如说王羲之《十七帖》，乃至行草《丧乱帖》，虽说也有一些动感，但观赏过程中，可以在一个字、一个字组后停一下，回味回味；在全幅观赏完后再回过头来品尝一下，把字、字组叠加起来，体验其意境和情调。清代刘熙载《书概》说："过庭《书谱》称右军书'不激不厉'，杜少陵称张长史草书'豪荡感激'，实则如止水，流水，非有二水也。"这里申发之，草书略有二途，一则以意境居优，一则以激情取胜。《古诗四帖》是后者的典范。

总体上看，该帖比较完好，精神饱满，气魄恢弘，挥洒酣畅淋漓，有大江大河一泻千里之势。其激情表现的力度、厚度、广度，要

强于怀素的狂草《自叙帖》，但是，败笔、劣字也不少。这里仅举一例，第二行"五云车"三字（图五），连笔接上字"烛"，更加快速度，直来直去，只放不收，只纵不留，尤其"五"字上翻后又按下的一点重复，"云"字第二横疾跳带过，紧接着左上翻，翻过头而压在斜画中，再转横转横直至最后一竖下，笔法不到位，结体呆板，没有什么美感。书法应该表现情感，但无论什么情感，都应该是艺术地表现。情感与表现，不是"两张皮"，而是融为一体。韩愈所谓"可喜可愕，一寓于书"，不可误读为只要有激情，就可以狂草。

　　整幅布局纵横捭阖，体态宽博，跌宕起伏，有人说是正大气象，也有人说堪称盛唐气象。从高处看，此说有几分道理。从低处看，恐怕要说"绕"，"画圈圈"。如此对立，怎么取舍？我看还是多作具体分析。先看第二十九行"共纷翻"三字（图六），字势取圆，大小相近，都是把四周撑满，像"共"字首笔的一横，那么纤细柔弱还拉得那么长，习惯性地撑满，比下面笔画多的"纷"字还要宽。再就是"纷"和"翻"二字"转圈圈"，笔画线条软塌塌的，没有筋骨，还要不停地"绕"，真是俗不可耐。再看第三十六行"仙隐不别"四字（图七），也是取圆势，大小相近，有"绕"也有"圈"，笔势精妙，节奏动感强烈，由舒缓到激荡，气度宽博，真有点盛唐气象。这两例作品的艺术水准有天壤之别，是极端的孤证吗？不完全是。浏览一下全帖就知道了。

　　总的趋向是字越写越大，情感逐渐被激活，书写状态越来越佳。

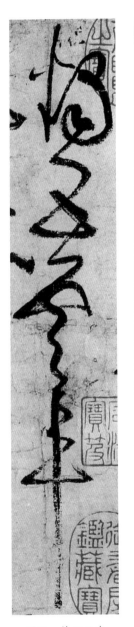

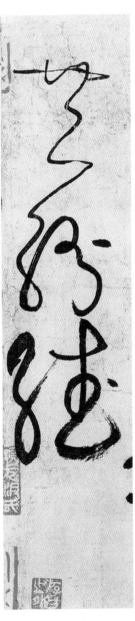

图五　烛五云车　　　　　图六　共纷翻　　　　　图七　仙隐不别

175

首行六字，尾行三字，一般多为五字。重要的是，激情更奔放，挥洒更自如，笔势更精彩。第一段七行基本还算平稳，略显收敛；第八行加速，第十一行开始腾跃跳荡，接着稍有一些起伏；第三十行"岩下一老公"开始，纵情恣肆，如旋风骤雨。最后这十一行，就是一首完整的诗，笔势特别精美，如丰坊帖后跋语所言："焕乎天光，若非人力所为。"不过整幅上诗文内容，与书写情感起伏没有什么直接关联，简单地说就是抄写古诗，感情起伏也不算剧烈，远没有怀素《自叙帖》前后反差那么大。

字行是整幅的基本构成单位。字行与字行的关系，是整幅章法的重要内容之一。狂草比楷书及行书的艺术表现更自由，也体现在字行的处理上。该帖的字行有突出的两个特征。一是字行中轴线基本垂直，除第十一、十七、十八、十九、二十五行外。怀素《自叙帖》则不同，字行中轴线基本是左倾。《肚痛帖》左倾更甚。字行左倾的优势是增强动感。字行垂直，连同字形撑满，重心平稳，如同端坐、直立而正面视人，是正大气象的形态表征。二是行距较密。行距较密则客观存在字行之间的穿插避让、对比呼应的问题。第十二、十三、十四、十五这四行较密，纷纷洒洒，密不透风，又略显繁乱（图八）。第五、六、七行这三行，穿插避让比较巧妙，但上部过密而下部过稀，尤其是厚重笔画全集中在中部（图九）。第三十、三十一行，对比、穿插格外精彩（图十）。第三十五、三十六行，对比、呼应特别

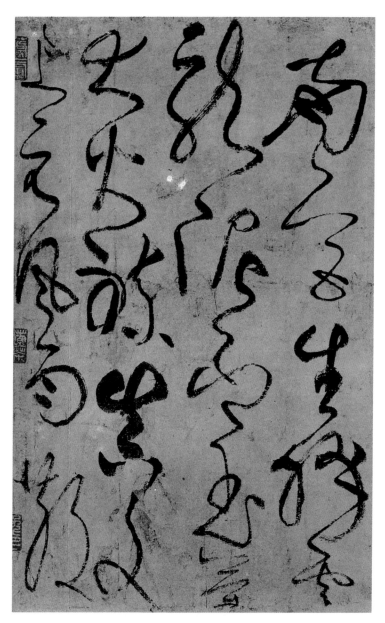

图八 《古诗四帖》第十二行至第十五行

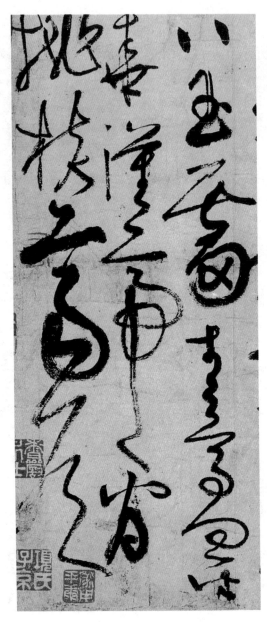

图九 《古诗四帖》第五行至第七行

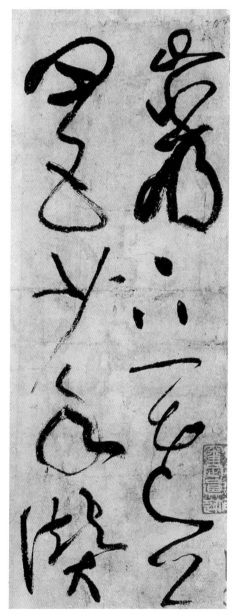

图十 《古诗四帖》第三十、三十一行

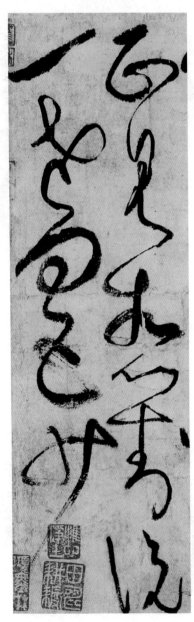

图十一　《古诗四帖》第三十五、三十六行

精妙（图十一）。请细看第三十行"少"，右边的一点，在此"少"的字势中，乃至此竖行整体的造型中，都是适当的，但是在与右边第三十一行的关系中，它却破坏了相邻的三个圆点的形体。细看第三十五行首字"一"，与右边第三十六行综合看，还比较和谐，但是单独就本行看，却太险，左低右高太过。这就涉及分析的方法问题，一点一画，既要就本字、本行看，又要就与左右行的关系看，关键在于具体权衡。总的看来，该帖字行关系的处理，还没有明显的自觉意识。

最受评者称道的是该帖的笔势。何谓"笔势"？观赏书法就是让点画墨迹"活"起来，想"见"使之然的笔触连绵运行。简单地说，"活"起来的点画墨迹就是"笔势"。如果你临一临帖，写写毛笔字，就有了一点理解笔势的书写经验了。关于该帖笔势的赞美主要有三：一是中锋疾涩，如"锥划沙""屋漏痕"。二是变化丰富，如提按顿挫、正侧方圆、粗细燥润、转折迟速、牵丝映带等，变幻莫测。三是中规中矩，又有韵律节奏。这是说一般性的主要特色，可以对照作品体味。

现在看几个最有特色的运笔。先看"绞转"。前述"仙隐不别"四字。"隐"字右边运笔是方折、圆转、绞转的连续，尾笔右下旋是绞转。"不"字左下两点，侧锋起笔右顿再旋转左下，乘势右旋下再按下右挑起，这也是绞转。最后第四点接势圆转左下，"别"字折、

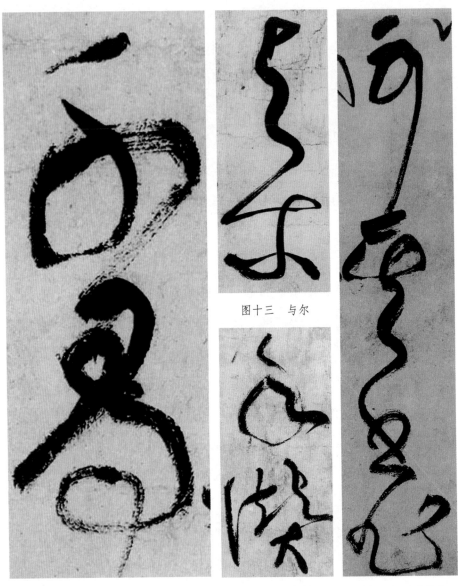

图十二　千寻　　　　　图十五　年赞　　图十四　可其书非

图十三　与尔

折、折，再圆转左下，然后钩起"一转三折"，虽有枯笔飞白，仍可见"折"处的绞转，气魄恢弘，力撼千钧。第十七行"千"字也如此（图十二）。"一转三折"是该帖非常有特色的笔法。

草书省减笔画，追求便捷，方变圆、折变转。使转中快速改变方向，就为绞转提供了可能。第二十八行"与尔"二字是连笔字组（图十三），上字为绞转，下字为圆转，由急速到缓慢，归于闲雅，颇有韵味。前后书速相差不大，所以此绞转不很凸显。第三十八行"可其书非"（图十四），"其"字第二笔翻转后下行的绞转极为精妙。对照第二十四行，"登天"二字（图二十一）下行不断转、折的运笔，速度更快，激情奔淌，"其"字的绞转的激情表现更显力度与厚度，犹如奔流撞石，旋转腾越。该帖的精彩绞转，将王羲之的绞转笔法发挥到极致，无与伦比。

再看"裹锋"。人们常用"锥画沙"来形容中锋，但笔锋不是锥尖，在行笔时会扁，会散，会缠。只有两种办法：一是在砚台上舔笔，或者捻管依锋另起笔，中断行笔；二是"裹锋"，在行笔过程中不断地将扁、散、缠调适到中锋。草书的最佳选择就是"裹锋"，尤其是连笔字组。上述"可其书非"也是"裹锋"的杰作。"其"字第一笔短横已见笔锋分叉，第二笔至左上翻转仍显分叉，可是经过下行几个绞转，就完全调适到中锋状态，从"书"字到"非"字迅疾矫健的笔势都是中锋。第三十一行下部"年赞"（图十五），"年"字右下圆

图十六　云、霞、雷、灵

转，中锋明显出现扁侧，一道枯涩的丝线，接着右上翻转。折、折、转、转，又回复到中锋。何以见得？请看下面的"赞"字，接"年"字收笔出锋之势，一直到最后一点，点画线条遒劲而柔美，纯是中锋。"年"字乍一看来似乎形态不谐，一旦理解其中的"裹锋"之后，会感到别有风味。

　　"裹锋"是在行笔过程中操作的，多是一瞬间完成的，堪称高难度笔法，是中锋的奥秘。行笔过程中笔锋的状况，一半靠天，一半靠人。偶尔"天人合一"，就出现妙笔、奇笔；偶尔"天人相悖"，就出现败笔、废笔，非完全由人所操纵也。这，或许就是书法艺术的独特魅力之所在。

　　再看"逆翻转"。上述"其"字左上翻转就是独具特色的运笔。该帖"雨"字头有四个字：第二行中的"云（雲）"，第四行中的"霞"，第五行中的"雷"，第十九行中的"灵（靈）"（图十六）。"雷"

字的"雨"字头，是顺势圆转左上，只是更急，与横画重叠。第一个"云"字已经说过，左上翻转过猛。"霞"字的左上翻转最精彩，激情迸发又控制得当，顺势而下的笔势线条，折、转、回旋，精妙至极，有如神助。"灵"字也如此精妙。同类的还有第十四行中的"真"字，第十七行中的"虚"字，第二十三行中的"贵"字等；"虚"字也相当精彩。

为什么关注"左上翻转"？书法欣赏是"如见其挥运之时"（姜夔《续书谱》），必须遵循"笔顺"。"笔顺"属于"字法"。书法艺术要以"字法"为基础，字不能写错，笔顺不能乱。草书也有"草字法"，笔画省减要有规矩，否则谁也认不得，成了"天书"；草书也有"笔顺"。二十多年前，笔者在字法"笔顺"基础上，归纳出一种书写难和易的"笔顺"。难和易的依据，是人的生理构造与特性，右手执笔方式，文化惯例等。现将图示略作修饰（图十七），作为参照。简单地说，方形的笔画，由左向右易，由上向下易，反之则难；圆形的笔画，右上弧为易，右下弧为易，反之则难。如同打乒乓球，正手为易，反手为难。比照图示，可知"左上翻转"最难，笔者个人多年的临帖书写，也深知此难。难就难在激情驱动下，快速、猛力、逆反、旋转等，一决而成。此帖中如此精妙的高难度"逆翻转"，诚可谓空前绝后。

狂草中，线条笔势最显眼，情感体验最直接，很多人都误以为书法是"线条的艺术"，而且经常以该帖为例。其实不然，书法作品

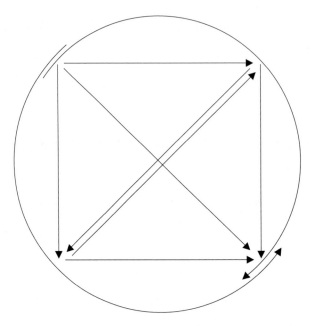

图十七　书写笔顺图，顺箭头方向为易，逆箭头方向为难

中没有"线条"，只有"字"；书法家一下笔，每一个点，每一根线条，都是"字"的笔画。像已经说到的"可其书非"右上有一个小钩钩，这不是字，而是一个符号，表示"可"字与上一行"别"字写颠倒了，应改过来。这符号还是与"字"相关。此外，所有的笔墨都是"字"。以上分析多是从一般的意义上说笔势、运笔，更重要的是，应将笔势、运笔与字形结构融为一体，或者说放到"字""字组"中来分析。

　　该帖中的连笔字组最为精彩。所谓连笔字组，就是指上字的笔画

186

连接下字，或线条连绵，或牵引游丝，上下字已焊接成点画连绵运动的整体。全帖共四十七个连笔字组，涉及一百三十八字，占总字数的百分之七十三点四。有六行整行就是一个连笔字组，最长的是五字相连，没有连笔字组的仅两行。可见其连笔字组密度之高。连笔字组同时又是造型字组。也就是说，在连笔快速书写多字的过程中，需随机兼顾多字之间的组合造型关系，如唐代孙过庭所言"和而不同，违而不犯"。迅猛挥洒过程中，同时要处理点线笔势和结体造型，不容思考，不可犹疑，不能修改，一气呵成；连笔字组是书法艺术的极致，最能展现草书的高难度和绝妙，这连笔字组"惊天地，泣鬼神"！

第四行"烟霞""春泉"两字组（图十八），"霞"字上面已说过，"春泉"字组承上笔势，几个回环之后，尾笔右转猛下，再钩、挑翻起，折、折、折、右下旋，再猛折回顿钩出锋，沉郁顿挫。上下两字组形成对比。第十三行"龙泥印玉"字组，视线循笔势前行，就会感受到鲜明的节奏、和谐的旋律，当然第一个"龙"字的造型很呆板。第二十一行"质非不丽"字组（图十九），也能感受到这种类似于音乐的节奏和旋律。

第十八行"空香万里闻"就是一个连笔字组（图二十），迅疾流畅、节奏和谐，只是到"万"字尾笔右旋下加力，"里"字首笔逆上折下加速，最后"闻"字右横折、折、折、折、折，有力的五个折，然后快速左挑起，再右横、折、折、折下。在这里，我们看到的不再是常规的墨迹笔势，而是激情喷涌跌宕。与此形成对比的是第二十四

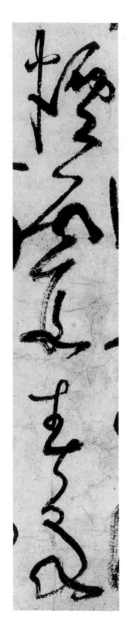

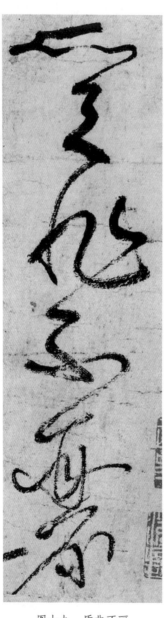

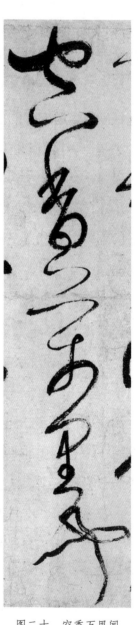

图十八　烟霞春泉　　　　图十九　质非不丽　　　　图二十　空香万里闻

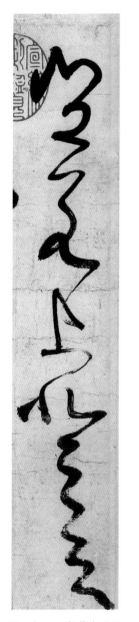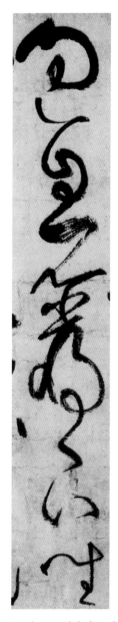

图二十一　岂若上登天　　图二十二　过息岩下坐

行"岂若上登天"（图二十一），一行一字组，请细看"若"字与"上"字的连笔游丝，右旋下、顿、逆上加速，至"登"的尾笔迅猛旋转而下，直泻千里。

第三十四行"过息岩下坐"字组（图二十二），前四字为连笔字组。"过息"二字全是圆笔，遒劲有力；"过"的笔势字中断，字间连，特别精妙。"息"字的使转回环不断发力，尾笔右旋绞笔绝妙，几丝枯笔飞白更显骨力；接着顿下钩出、"岩"字逆接，几个迅疾的横折、竖挑、左点右点勾连，然后下部两个旋转两个回环，再连下字"下"，猛力顿下钩出，左下旋钩、右下旋钩笔势飞跃，得心应手，豪情飞扬，好一个澎湃、旋转、激荡的乐章！还没有完，最下一"坐"字，笔调非常舒缓悠闲，曲终奏雅，如同一阵狂风暴雨过后，山峦复归于平静，倏尔飘出一曲优美的牧笛……这个连笔字组、字行，堪称狂草中绝唱！

堪称绝唱的连笔字组约有七八个，她们撑起了这帧狂草作品的艺术巅峰。这种天才的创造，不可重复，就像李白的诗不可重复一样。仅此，该帖就不愧为伟大的狂草作品，中华文化的瑰宝。还要说明一下，整幅中有两处"下"字写为成三角形的三圆点，特别醒目。在传统天然第一的艺术标准下，三角形的三圆点属于刻意人为，这种几何图形化的三角形、方形、圆形等，均不被认可，然而这是首次，笔者觉得效果很不错，请看第三十行"岩下一老公"中的那个三圆点（图十），别有情趣。天然、人为是一对矛盾，有一些对比照应能相得益

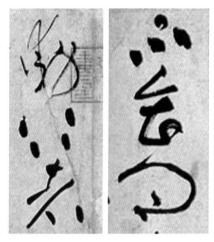

图二十三　动仁者、不会问　　　　　图二十四　唯江上、洞箫
（黄庭坚《诸上座帖》）　　　　　　（祝允明《前后赤壁赋》）

彰，增添一点情趣和光彩，同时还可以调节一下节奏。这种点的处理，开辟了草书创作的一种新技巧，影响深远，如北宋黄庭坚（图二十三）、明代祝允明的大草（图二十四）。

也要客观地说，激赏其连笔字组绝唱的同时，我们还看到了一些平庸的噪音，包括连笔字组、点画笔势等，问题的数量不少，而且高下反差太大。不可否认，书法家不是圣贤，即兴挥毫难免不周全，狂草恣性任情更易失控失手，但是，这样的反差在盛唐至宋初的名家之中却不多见。当然，在明代中晚期文人才子的狂草中不足为奇，因时代压之，书风不古。黄庭坚大草也存在类似的反差，但他的创作路径不一样，虽然理论强调"韵"，实际在形态上务求奇崛。此帖的这种

巨大反差，确实令人费解。

前不久，一位学生旧话重提，说二十年前笔者讲课，讲到《古诗四帖》可能不是张旭所作，是宋人手笔，当时他站起来提问，宋初的书法家中有哪一位能写出这样的杰作，当时笔者没能解答。这个提问，隐含着董其昌的那个逻辑。行文至此，笔者头脑里仍萦绕着这个问题。这里暂且谈一点自己不成熟的思考。

此帖很可能出自艺术创造天才的高手，而不是出自功夫炉火纯青的老手。此话怎讲？此帖取法张旭狂草一路，一则"张肥素瘦"，二则"肥难瘦易"，所以此帖"肥"而"难"。克难能致胜，碰难可败绩。是高手，克难出奇妙；非老手，碰难露缺失。细察点画笔迹，似乎感觉到写手的楷书底子不扎实，例如笔法上横画多纤细，"草"字头的草法左右两连点多无力，许多运笔没到位，交代不清楚等，而且结体上的失态比用笔上的败笔更多。

历史留给我们的作者之谜，还是留给历史吧；书作呈现给我们的艺术之美，应该留给自己。欣赏狂草经典，我们每一双眼睛，都会有新的发现。

柒

《自叙帖》：满壁纵横千万字

〔唐〕怀素

陈振濂／文

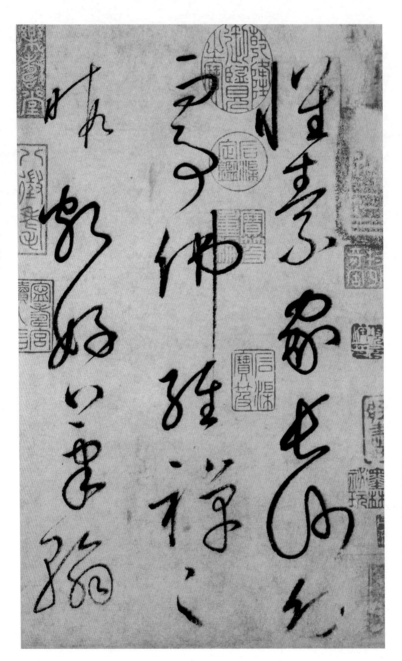

怀素家长沙。幼而事佛。经禅之暇，颇好笔翰。

〔唐〕怀素《自叙帖》（局部）

墨迹纸本，纵 28.3 厘米，横 755 厘米，

现藏于台北故宫博物院

195

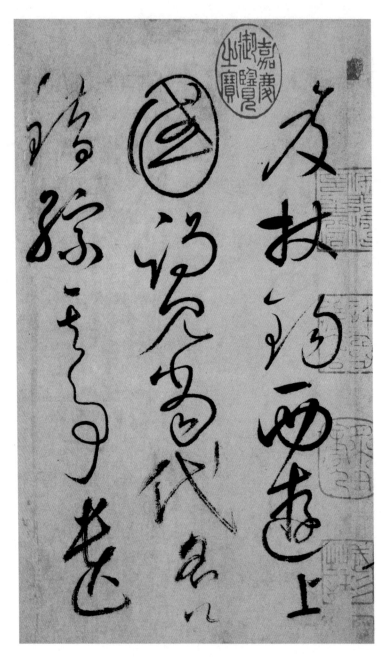

笈杖锡。西游上国。谒见当代名公。错综其事。遗

196

编绝简。往往遇之。豁然心胸。略无疑滞。鱼笺

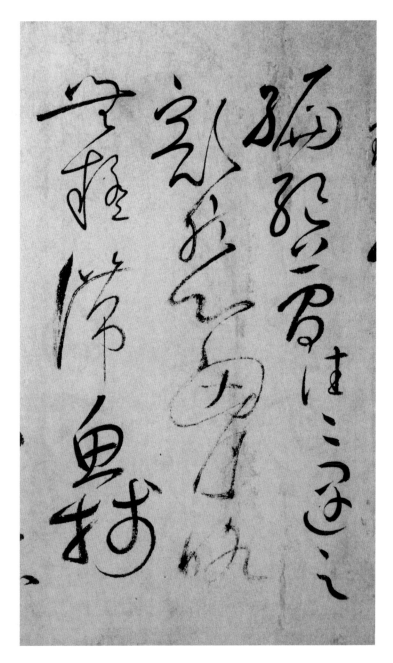

绢素，多所尘点。士大夫不以为怪焉。颜刑部，

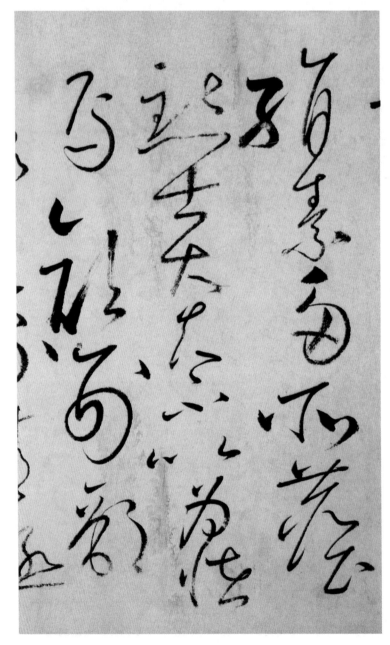

198

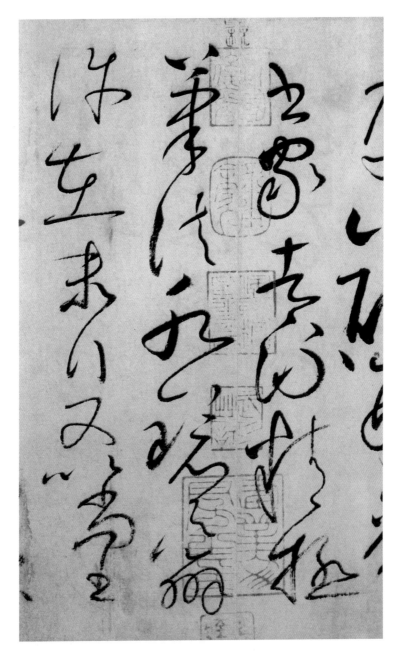

199

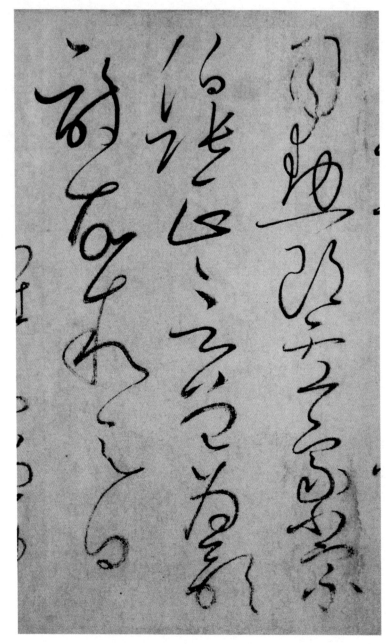

司勋郎卢象、小宗伯张正言，曾为歌诗。故叙之曰：

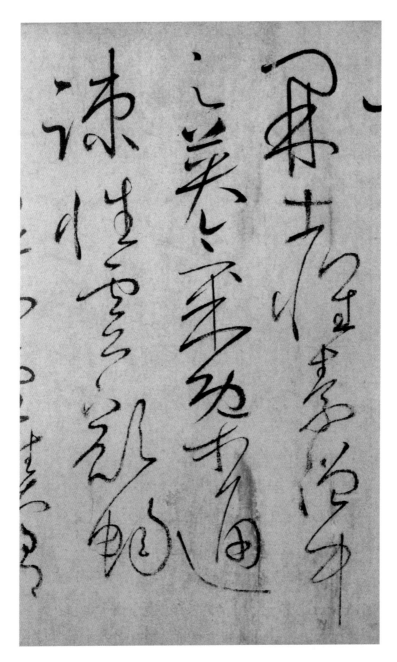

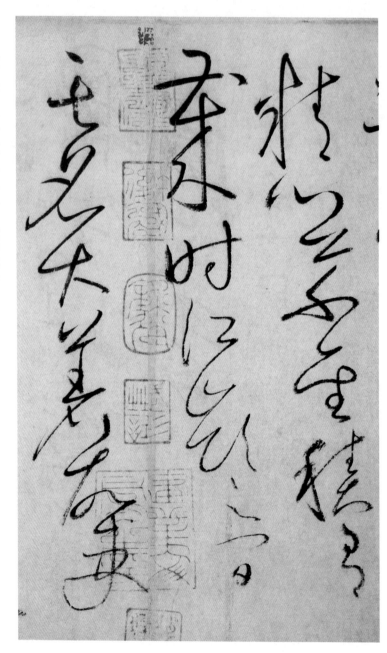

精心草圣。积有岁时。江岭之间。其名大著。故吏

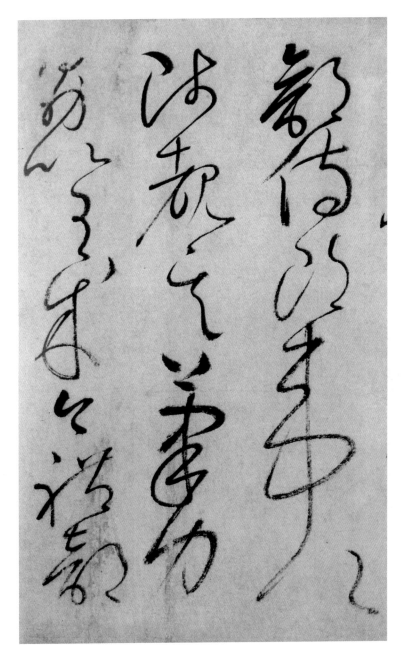

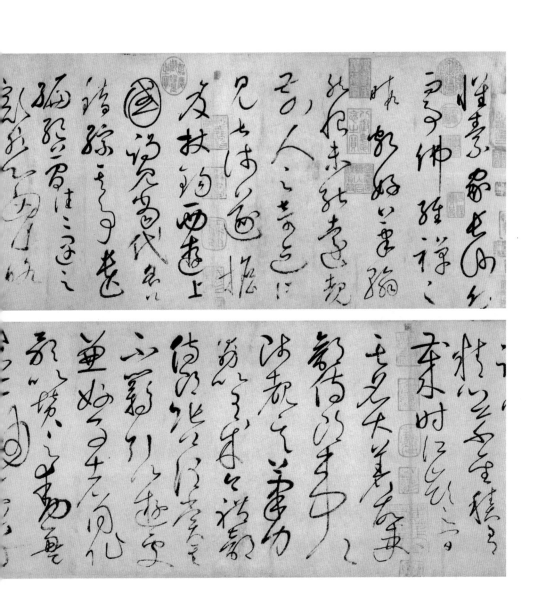

〔唐〕怀素《自叙帖》（墨迹纸本，局部）

唐代是一个狂草大盛的朝代。前有张旭，后有怀素，双峰对峙，遥相呼应，造就了一个风流倜傥、任情恣肆的"大时代"。这样的时代样式，唐之前的东汉至魏晋南北朝没有，唐之后的宋元明清也没有，是唯唐代独有的一种表情特征。

讨论《自叙帖》的艺术表情，应该具有历史视角与并世视角。隋前宋后是历史，唐世是并世。兹分别论列之。

狂草书最早见于东汉张芝，所谓"一笔书"。今存《冠军帖》刻本，即可佐证之。但因是刻本，夹杂了后世刻者的整理、改造之意，并不能完全作为技法上的依据。赵壹《非草书》提到"匆匆不暇草书""草本易而速今反难而迟"，讲的是书写状态，也很难具体落实到点画技法上来。比如我们今天对"易而速"的理解，可能与赵壹的原意相去千里。我们今天艺术表现上的"不暇"标准，或许正是他的"太暇"的标准。而且比张芝、赵壹后上百年的陆机《平复帖》，也还是一副高古的章草派头而无丝毫大草、狂草的技法意识。那么，较早

的狂草墨迹中，唯有王献之《鸭头丸帖》，可以作为凭证。

细细品味《鸭头丸帖》，作为狂草书整体整幅的体征印象是很明确的。但作为单体草字的草法，却仍然带有明显的行草夹杂的痕迹，只不过简略的笔画字形掩盖了对真正狂草书的认知精确性，令我们对它作为狂草书不持怀疑立场而已。以此为基准来看张旭、怀素的狂草，我们才会感受到真正狂草书那种打散字形、变草字为抽象符号的卓越魅力。《自叙帖》的价值在于：它作为狂草书书体的成功实践，树立了一个无论从哪个角度看都堪称经典的技术样板与形式样板。其具体内容大致有如下一些。

线条

形质如钢丝般柔软而坚韧，没有各种花哨多样的表达，初看因粗细变化不明显甚至不无单调之感。只靠停顿、衔接、迅速转换、空白、速度、方向变换、运动中的空间切割……而达到单一线条的丰富表达。丰富表达许多名帖都有，但像《自叙帖》这样先把自己限制在一个十分狭小的线条粗细变化幅度里，再追求变化多端——戴着镣铐跳舞，而且这镣铐还十分拘束紧促；甚至比张旭《古诗四帖》在技法限制级别这单一指标上还要高出一大截，这就是怀素的卓尔不群的本领了。

笔法

线条既有如此超严限制，用笔上必然也会相应地严控自己。《自叙帖》通篇看下来，没有后世高闲辈肆意跳荡、故作张扬还自以为是的江湖用笔态势，而是以沉实平稳的基调，不作惊人之举，在不动声色的笔锋移动之中，在各种顿、行、逗、剔、挑、宕、擦、切、拽、拧、拖、露、藏、伸、缩、润、燥、涩等全部隐含于随机而行、随势而生的动作中，内敛而不温软，骨势强劲而不剑拔弩张。这种境界，怀素以前未曾有过，怀素以后的黄庭坚、徐渭、祝允明、王铎、傅山也没有过。

形态

首先是"线形"，每一笔虽如钢丝没有大粗大细的刻意变化，似乎只是关注运行节奏，但细细推敲线条的头尾，截、顿、尖、钝、转、折、游、杀、回环之意、倾泻之势；其间的丰富表现，神鬼莫测。种种随机变幻，实在是非常态所能推测之。再来看"字形"的变化。在狂草的文字约定下，各种形态、各种姿势的汉字部件被"肆意妄为"地进行组装拼合，形成丰富的开阖、揖让、避就、向背、散聚、错落、动静、正斜……从而在每一个局部都造成一个神秘的、你事先无法预设的空间世界。书法以其单纯的黑白、点线，而能在视觉艺术大家庭里安身立命，而且还能超越色彩、形象、立体等视觉要素以见其抽象之高，靠的就是拥有这样迷人的世界。狂草书更其如此。

空白与空间

狂草的内涵表达当然不仅仅是有形的点线，更有赖于其背后的、相辅相成的空白以及由此而构成的空间关系。古人有"计白当黑"之说，在《自叙帖》中，我们欣赏它，肯定是习惯于先跟着怀素挥洒的线条走。但其实还有一种审视的方法：反向去跟着线条的背面——"空白"走。以空白来计算怀素狂草的形态对比，并找到它的空间美规律。比如《自叙帖》整卷的空白分布比较均匀，除了几处大笔重写豪气飞动、放纵恣肆处略有突兀之感以外，局部的小块空白对比十分丰富复杂，顺手带出的微妙变化处，表情极其多样。这样的自由流动又有一定限制约束的空白，无论是形状、方向、大小对比，都是狂草书以外难以达到的。由这样的空白构造起来的《自叙帖》的空间美学，也必然是独一无二、无可取代的。

节奏与速度

狂草书的创作过程是极其感性的、即兴的，通常是充满激情、意兴勃发的。它在五体书中不属于"常态"而属于"变态"。因此，像篆书、隶书、楷书那样的平稳、理性、有板有眼、一丝不苟的挥洒过程，或者像行书那样的舒缓的"散行"方式，肯定不是狂草书的节奏类型。我们经常会根据自己的经验，给《自叙帖》这样的极品草书以"风驰电掣""迅雷不及掩耳""天风海雨""激情四射"式的评语。即是说，狂草书是极其动态的、变化莫测的。疾徐急缓之间，其实是一种

生命勃发的表征。曾经有人认为《自叙帖》实际书写过程很缓慢，因为它笔笔送到，很精细。但笔者不这么认为。这种速度感和节奏感，仅靠缓慢是无论如何也达不到的。至于精细，这正是怀素的超人之处——能在暴风骤雨的挥洒过程中不失细节，这该需要多大的功力与技巧支撑？快速进行中的周密与精致，无懈可击，笔笔考究，这才是一位大师的修为。倘若一激情就粗糙，那就是凡夫俗子的手段，丝毫也无甚奇特处可论了。

横向地来看怀素《自叙帖》的艺术价值，张旭的确是个最理想的比较基准。

相比之下，张旭的线条更质实，更有笔锋和线条点面的粗糙感与摩擦感，因此《古诗四帖》是另一种类型。它是以流动、浑成、质厚和节奏推移相对舒缓不激烈的基调取胜。那么《自叙帖》的劲如钢丝、骨力洞达、挥洒风云、迅捷如飞就是一种我们习惯了的经典类型。相对而言，怀素是"正途"，而张旭《古诗四帖》却可以是偏门——之所以许多人怀疑张旭《古诗四帖》为宋人所伪，正是因为它的书写方式与我们习惯了的狂草书的挥洒方式有距离，有另类的异样感。但怀素《自叙帖》与我们所认知的一般草书挥毫方式完全契合：点画撇捺、顿挫转折，都是常规套路而无甚惊人之处，但发挥水平却是出神入化。常规套路的笔法使我们不觉得太遥远而可亲近，接受它不觉得过于古怪而陌生，而投入之后又难以掌握它那些千变万化、鬼

表情，于是又哀叹古人之高迈和遥不可及。如果把张旭、怀

□代狂草双子星座的话，那么怀素是易入而难精，而张旭则是

□得。初学狂草者必已有楷、隶、行或小草、章草的固定积

□画功力已具备，故而对"易入"（快速进入角色）这一点是

□于是多倾向于怀素一路的挥洒自如，而于张旭的"难入"

□样感则望而却步了。待到真正入手了，发现怀素在技术

□：镣铐戴得紧得多，跳舞的舞步要举步维艰得多，这才

□这"正途"其实是最有挑战性的——因为它不能自行其

□人人共识的共同游戏规则中找到自我表达。

□素《自叙帖》的艺术表现（图一），则可以以黄庭坚

□李白忆旧游诗卷》和《廉颇蔺相如列传》（图二），徐

□图三），王铎的《杜甫秋兴八首》（图四）及他惯用的

□合作比。

□质论，黄庭坚的线条悠长而极具弹性，既不同于张

□张旭得涩，怀素取劲。黄庭坚温润而不生涩，故内

□不紧张，故劲健不如怀素。不过黄庭坚的草法开张

□，又是张旭之"涩"与怀素之"劲"所无法取代

□。故而已有"颠张""醉素"，仍然不得不有黄庭坚。无非以独立的
线质论，黄庭坚在境界上似逊避旭素一等，而在内劲内敛上看，他更
难望怀素之项背。

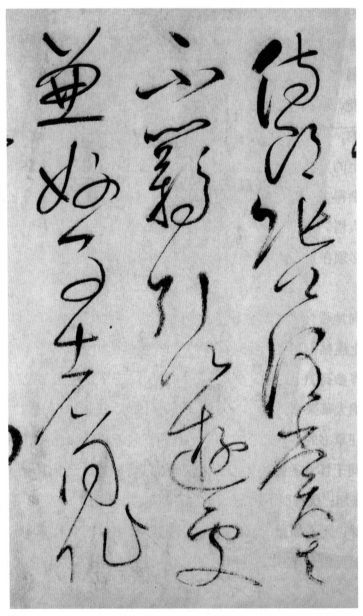

图一　《自叙帖》（局部）

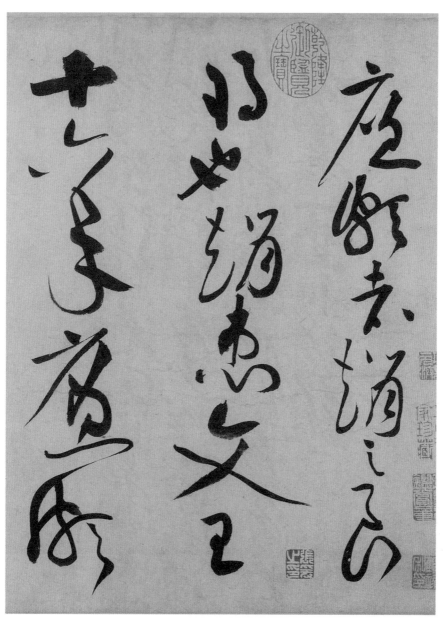

图二 〔北宋〕黄庭坚《廉颇蔺相如列传》（局部）

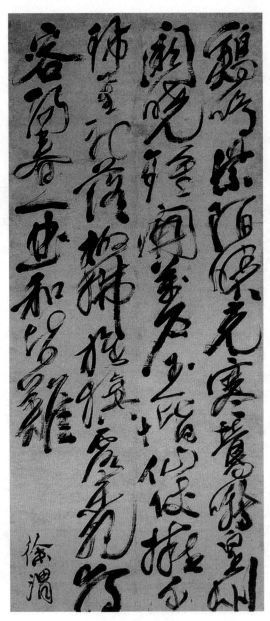

图三 〔明〕徐渭《岑参诗》（局部）

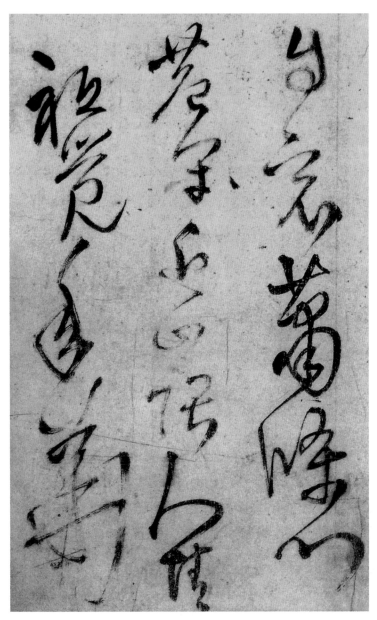

图四　〔明〕王铎《杜甫秋兴八首》（局部）

徐渭的破笔跳荡更是奇招而非正道。以创新突破论，他的大胆妄为堪称绝顶天才，而且成就非凡。但他是放肆畅怀而不是怀素式的内敛精警——通常在一代名家中，放肆畅怀易而内敛精警难。当然，身处后世，前行皆是巍巍高山，大师如云，可选择的路径甚少，像徐渭这样要从百万军中杀出一条血路者着实不易，不是天才办不到。但这是从前后承继的关系而言；真要从技法分析角度，平面地对待怀素之内敛精警与徐渭的放肆畅怀，不去考虑后人突破创新困境之历史背景，仍然不得不感叹《自叙帖》之卓绝与无法超越。

最后看王铎。相对于张旭、黄庭坚、徐渭而言，王铎是最贴近怀素式的内劲的——论无一笔松懈散漫，力透纸背，刚狠劲健，王铎的确不愧为高手。与怀素相比，王铎因为处于明末后世，楷书式点画撇捺的方正意识已经深入脑髓成为潜意识。故而王铎的线条多呈三角形以求方正稳定，又多用撇笔；与《自叙帖》的钢丝般的细劲圆柱体相比，三角形笔触导致线与线、线与形互相冲撞过多，遂有剑拔弩张之态，而于怀素式的内敛境界，则逊色不少矣！因此若论难度系数，怀素的内敛精警因其"戴着镣铐"过于严酷而无法自由发挥的缘故，仍然无人可以匹敌。而王铎能有如此刚狠劲健，也已是大手笔，在后世狂草书史上足可拔戟自成一军了！

以黄庭坚、徐渭、王铎三位后代狂草书大师来对比映照怀素《自叙帖》在境界、气息、技术表达的优势，并不是有意厚此薄彼、偏爱怀素，而是从技术分析的角度，予它们以一个恰当的技法立场的独立

216

定位——不受风格、流派等综合影响的、独立的技法（纯技术）的意识与立场。

难度系数最大，受约束最严，可施展可发挥空间最小，可调动手段最少，但最后则成就最高。这就是怀素《自叙帖》给我们在狂草书技法研究领域中的启示。

　　　　忽然绝叫三五声，驰毫骤墨列奔驷。

　　　　笔下唯看激电流，满壁纵横千万字。

　　　　满座失声看不及，字成只畏盘龙走。

站在技法角度看怀素《自叙帖》，其实是一个很新的角度。过去我们多从怀素的人与书以及他的闭门学草三十年以蕉叶练书，他的"笔冢"，他的"观夏云多奇峰"等文史掌故，或怀素《自叙帖》的真伪考证争议，乃至怀素其人与《自叙帖》文辞引用那么多时人夸奖自己草书究属何意等作追究思考，却很少有机会只从狂草技法这单一切口作精准切入。那么，今天有此一尝试，或许也可以为整体上的怀素《自叙帖》研究另拓一新境界。

捌

《神仙起居法》：下笔便到乌丝栏

〔五代〕杨凝式

陈志平／文

神仙起居法

行住坐卧处，手摩胁与肚。心腹通快时，两手肠下踞。踞之彻膀腰，背拳摩肾部。才觉力倦来，

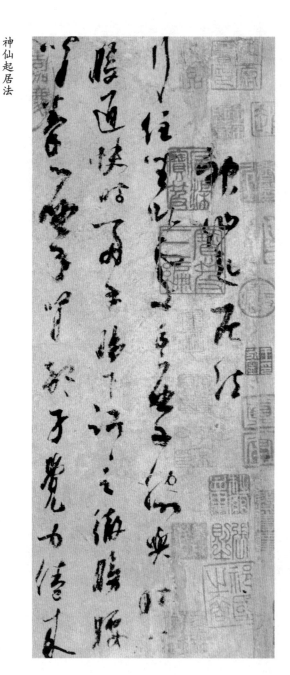

〔五代〕杨凝式《神仙起居法》

墨迹纸本，纵 27 厘米，横 21.2 厘米，

现藏于故宫博物院

220

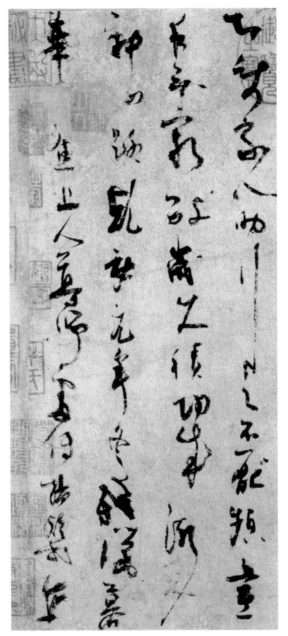

即使家人助。行之不厌频，昼夜无穷数。岁久积功成，渐入神仙路。乾祐元年冬残腊暮，华阳焦上人尊师处传，杨凝式。

历史是一条绵延不断的时间之河，既有波峰，也有波谷。如果说唐代和宋代分别占据着两座波峰的话，那么介于中间的晚唐、五代、宋初无疑是一条弯曲下凹的弧线，而波谷也必然是被宋人描述成一塌糊涂的五代时期。在这个"笔法衰绝""人物凋落磨灭，五代文采风流，扫地尽矣"的时代，杨凝式横空出世，"笔迹雄杰，有'二王'颜柳之余"（苏轼《评杨氏所藏欧蔡书》），绍继先贤，别开生面，这不能不说是书法史上的奇迹。

杨凝式（873—954），字景度，号虚白，别号弘农人、关西老农、希维居士等。华阴（今属陕西）人，隋朝越国公杨素的后裔，伯父杨收和父亲杨涉先后在唐懿宗和昭宣帝时做过宰相，然而政治门荫并没有给杨凝式带来太多的好处，反而使他因为害怕卷入政治漩涡而备受煎熬。杨凝式于唐昭宗天祐二年（905）中进士，终唐之世为秘书郎、直史馆，仕后梁至考功员外郎，历后唐至兵部侍郎，于后晋以太

子少保分司西洛，至后汉迁太子少师，至后周迁太子太保。显德元年（954）卒，年八十二。因曾任太子少师，故人称"杨少师"。杨凝式在仕途上比较顺利，诚如《宣和书谱》卷十九所云："自晋迄周，朝廷皆以元老大臣优礼之。"然而外表的光鲜并不能掩盖杨凝式内心的沉重。

宋陶岳撰《五代史补》卷一记载，朱全忠篡唐时，杨凝式父涉为唐宰相，奉诏当送传国宝玺予朱全忠。当时杨凝式出于公心而谏父曰："大人为宰相而国家至此，不可谓之无过，而更手持天子印绶以付他人，保富贵其如千载之后云云，何其宜辞免之。"杨涉听后大惊失色，大骂杨凝式"汝灭吾族"，且"神色沮丧者数日"。当时朱全忠爪牙四布，罗织严密，杨凝式恐事泄，即日遂佯狂，时人谓之"杨风子"（即"杨疯子"）。从这个事件看出，杨凝式是一个正直和忠义的人，但在这个危机四伏的动乱时代，注定了他难以有所作为，因此只能"佯狂"避祸。也许是因为过度紧张和压抑，以至于患上"心疾"，这无疑对于杨凝式的仕途产生了极为不利的影响，但好在杨凝式善于韬光养晦，他的人生最终在有惊无险中得以平安谢幕。

《宣和书谱》提到，杨凝式喜作字，尤工"颠草"，居洛阳十年，"凡琳宫、佛祠、墙壁间题纪殆遍"，挥洒之际，放纵不羁，或有"狂者"之目。杨凝式的"狂"是一位"奇士"的狂，《旧五代史》和《六艺之一录》记载，杨凝式"形貌寝侻，然精神颛然，腰大于身。善文词，出时辈右"，"寝侻"即貌丑而不修边幅之意。传奇的人生造

就了杨凝式传奇的艺术，他书法中表现出来的横风急雨之势正是其桀骜不驯性格的自然流露。

《神仙起居法》是杨凝式的草书代表作，纸本。宽21.2厘米，高27厘米，草书八行，凡八十五字。其收藏流传的轨迹经穆棣先生考证，已非常清晰。北宋晚期在名相杜衍后人、文人鉴家山阴杜绾之手，绍兴之初归于御府，去除旧迹，以"绍兴装"加以重装，旋为相国韩侂胄物，后为张澄秘籍长物。南宋晚期，又为权相贾似道所得，宋末元初在理宗驸马杨镇手。元代早期一度在野斋处，据至元戊子年（1288）留梦炎题识而知。明代早期，是帖尝为泰和杨士奇（1365—1444）珍储，明代中期前后由藏家江阴葛惟善、檇李项元汴、清河王氏三家递传，明末清初为闽人陈定购获。清代早期辗转入京口（今江苏镇江）人张孝思斋中。康熙期间，约1673年前后，尝为太原王永宁瞻近堂庋藏。嘉庆二十年（1815）之前，流入皇家，最后归故宫博物院所有。

释文：

神仙起居法

行住坐卧处，手摩胁与肚。心腹通快时，两手肠下踞。踞之彻膀腰，背拳摩肾部。才觉力倦来，即使家人助。行之不厌频，昼夜无穷数。岁久积功成，渐入神仙路。乾祐元年冬残腊暮，华阳焦上人尊师处传，杨凝式（下一草押，穆棣释作"乍"）。

杨凝式《神仙起居法》文本内容为道教养生口诀，书于乾祐元年（948），本年杨凝式在"太子少傅"任上，时年七十六岁。杨凝式于天福四年（939）致仕居洛阳，至此近十年，其高寿或与其精于道教养生有关。

"神仙起居法"是一种良好的按摩健身方法，已流传千年之久，出自少林古刹所藏古籍《易筋经》。全文的难点在于如何理解"才觉力倦来，即使家人助"两句。启功弟子钟建仁先生在《解读〈神仙起居法〉》指出："'家人'是《易经》里头的一卦，'风火家人'，在修炼理论中，'风'代表呼吸，'火'代表心意，把心意守于丹田，这叫心肾相交，水火相济，然后利用丹田呼吸也就是'风'把'火'扇旺，这样可以有效地调动人体的生命机能，达到养生的目的。"

杨凝式书法，得"二王"和颜真卿之法乳，这已经成了古今公认的事实。他的《韭花帖》近王羲之，《卢鸿草堂十志图跋》近颜真卿，此乃一望而知者。杨氏草书以《神仙起居法》《夏热帖》为代表，诚如米芾《海岳书评》所赞："杨凝式如横风斜雨，落纸云烟，淋漓快目。"杨凝式的草书不像他的行书那样容易被人识破，黄庭坚针对当时人对"少师书口称善而腹非也"的情况，指出"欲深晓杨氏书，当如九方皋相马，遗其玄黄牝牡乃得之"（黄庭坚《山谷集·论书》）。

毫无疑问，杨凝式是真正善学古贤的人，然而对他"善学"的一面，有一桩公案不可不辩。此公案源于黄庭坚的《题杨凝式书》："喜作《兰亭》面，欲换凡骨无金丹。谁知洛阳杨风子，下笔便到乌丝

栏。"但是非常遗憾的是，能够真正读懂黄庭坚这首诗的人少之又少，原因在于人们对此诗的最后一句作了种种误解，而误解的焦点正在"乌丝栏"上。

乌丝栏，即纸素上画成或织成的朱墨界行。对于这一点，人们没有什么疑问，但是如何理解"下笔便到乌丝栏"却成了问题。至少有两种说法值得怀疑。第一，认为诗中"乌丝栏"借指《兰亭序》，"下笔便到乌丝栏"指一落笔便达到了王羲之的境界。第二，认为"乌丝栏"是指书法用笔。清朝冯武《书法正传》载《书法三昧》云："乌丝栏者，锋正，则两旁如界也。"这两种说法似乎都有道理。然而这两种对"乌丝栏"的"创造性"解读并不符合黄庭坚的原意。这首诗还有另外一个版本，末句为"下笔却到乌丝栏"，很明显，如果将"到乌丝栏"理解为肯定性的用笔效果，杨凝式似乎不应该被这个"却"字排除在外。

其实，在黄庭坚看来，"乌丝栏"只是规矩法度的象征。杨凝式的行草书，如云烟，似龙蛇，变化莫测，狼藉满纸，虽然一落笔便恣意纵横，在法度上稍有可议之处，但从神采气度来看，却无一不合右军矩矱。作为规矩法度象征的"乌丝栏"，在杨凝式的手里，已经失去了存在的意义。黄庭坚《又跋兰亭》云：《兰亭》虽是真行书之宗，然不必一笔一画以为准，譬如周公孔子不能无小过，过而不害其聪明睿圣，所以为圣人。不善学者即圣人之过处而学之，故蔽于一曲。今世学《兰亭》者多此也。鲁之闭门者曰：'吾将以吾之不可，

学柳下惠之可.' 可以学书矣。"董其昌《书月赋后》解释道："同能不如独胜，无取绝肖似，所谓鲁男子学柳下惠。"杨凝式无疑是这样的善学者，他的"下笔便到乌丝栏"，正体现了遗貌取神的"善学"精神。杨氏学右军书，绝不规规于形模比似之间，而是进行了"破方为圆""削繁成简""腾挪闪挪"的改造。鉴于右军墨迹不存于世，兹以《神仙起居法》与最得右军草法的孙过庭《书谱》相比较（表一）：

表一 《神仙起居法》与《书谱》书写特点对比表

序号	对比字	《神仙起居法》	《书谱》	说明
1	神仙			破方为圆
2	使			破方为圆
3	背			削繁成简

4	身			削繁成简
5	即			削繁成简
6	穷			削繁成简
7	功成、成功			变形
8	通			变形

9	处遽			"处"的写法近似
10	居、踞			"居"的写法近似
11	快、文			末笔捺画破锋近似
12	行之、军之、叶			长竖近似

首先，我们需要明白，杨凝式毕竟也是王派书法的传人，其书在很多方面保留了王派书法的基本特征，如"处"字，不管是用笔还是体势，都与孙过庭所书"遽"字右半部分神似。此外"快"字的末笔和"行"字的右竖，均可以从孙过庭《书谱》中找到渊源。

孙过庭草书的笔法方圆并用，但以方折为主，用笔刚劲果断，时见峭削，如"神仙"二字，点画棱角分明，"山"字末笔重按，形成不规则四边形，与其他笔画的瘦劲形成鲜明对比。杨凝式所书"神仙"二字则不然，其流畅的行笔和圆转的点画营造了一种虚和婉转的特质，点画和结体朝着圆顺的方向发生演变，这可能与杨凝式取法颜真卿有关。"使"字也是如此，与孙过庭所书相比较，杨凝式"使"字的末笔由外拓变为内转，而且在转折的地方，笔势甚急，这可以看出杨凝式"破方为圆"的审美取向。

与"破方为圆"相联系，杨凝式也对王派书法进行了"删繁就简"的改造，这表现为两个方面：其一，用笔变得更为简单直接，以圆代方。其二，结体进行了局部简化，如"背""身"和"即"三字，"背"下面的"月"字甚至简化成几不可辨识的墨团。

然而表一中字例只是说明了《神仙起居法》与《书谱》之间可能存在的承传和局部改造的关系，尚不能显示杨凝式的独创。包世臣《艺舟双楫》论杨凝式《新步虚词》云："盖少师结字，善移部位，自'二王'以至颜、柳之旧势，皆以展蹙变之，故按其点画如真行，而相其气势则狂草。"这同样适用于《神仙起居法》，其展蹙挪移处洞

然可见。如其中两个"摩"字，上下部首分离，"冬残"之"残"字倒锋行笔，"元年冬"三字、"行"字右竖、"渐"字末笔的"S"形曲折，均可见其追求变化的苦心（表二）。

<div align="center">表二 《神仙起居法》中追求独创性的字</div>

释文	摩	摩	冬残	元年冬	行	渐
字例						

董其昌在评论《韭花帖》（图一）时说："萧散有致，比杨少师他书欹侧取态者有殊，然欹侧取态故是少师佳处。"（董其昌《容台别集·书品》）这里提到的"欹侧取态"在《神仙起居法》中表现也十分明显，如"才觉力倦来"五字，全部向右上欹侧，以一种紧耸的姿态展现出傲然不群、高视阔步的美感，这种体势显然与王羲之一脉相承。不过，杨凝式书法并不是一味取奇，也有以平正而入疏淡者，如起首"神仙"二字，便不见纵逸之姿。杨凝式的"欹侧取态"与王羲之相比，可谓有过之而无不及，这固然也不乏"佳处"，但放到书法

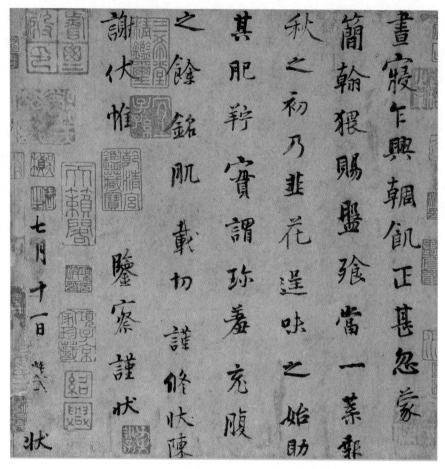

图一　〔五代〕杨凝式《韭花帖》（局部）

史上进行观照，我们会发现其失正中黄庭坚"散僧"之评。

苏轼在《东坡题跋·跋王荆公书》中尝云："荆公书得无法之法，然不可学，无法故。仆书尽意作之似蔡君谟，稍得意则似杨风子，更放似言法华。"苏轼从"放"这一点立论，强调"意"对"法"的超

越，这与黄庭坚以"散僧入圣"的观点来评论杨凝式有异曲同工之妙。"放"的意思就是不受任何羁束，天马行空、自由挥洒，在这种状态下，人的本然性情才会跃然纸上。那么，谁能做到"真放"呢？苏轼没有明说，他对于"言法华"的推崇透露了一些信息。然而，言法华只是"更放"，而非"真放"。苏轼《赠上天竺辩才师》又说："乃知戒律中，妙用谢羁束。何必言法华，佯狂啖鱼肉。"衡量是否"真放"，苏轼坚持了两个标准：一个是"有法中的无法"，二是"真放必能精微"。这两个标准，说的其实是一个意思。"无法"并不是真的没有法度，而是对法度的超越，所谓"乃知戒律中，妙用谢羁束"之意。另一方面，只有法度，才能做到"精微"。回头来看杨凝式，一方面因为"但少规矩，复不善楷书"（黄庭坚《山谷集·论书》），在"精微"一面有所不足；另一方面，"学道"有所不逮，因此逊于"二王"和张、颜，故而仍旧不是"真放"。譬如佛法，绝非"正僧"，只能是"散僧"而已。其"散"非真"散"，所谓"佯狂"，正可解释此中奥妙。

杨凝式通过自己杰出的艺术实践并经过宋人的推扬，最终赢得了书法史上不朽的名声，他在一个寂寥的时代，续写着书法史上的辉煌。杨凝式绝非仅仅"工书与佯狂"的士人，而是一位"言足以厉俗，智足以全生，正谏似直，吏隐如愚"（杨宾《大瓢偶笔》）的奇士，其"挺挺风烈"，也绝不是宁武子、东方朔之流。包世臣《艺舟

双楫》在论述杨凝式的书法贡献时说："书至唐季，非诡异即软媚，软媚如乡愿，诡异如素隐。非少师之险绝，断无以挽其颓波。真是由狷入狂，复以狂用狷者，狂狷所为可用，其要归固不悖于中行也。"杨凝式的草书，以"颜平原长雄二十四郡为国家守河北之气"（黄庭坚《山谷集·论书》）。这样的豪情，对唐季书坛进行了扫荡式的纠偏，诚然存在一些矫枉过正的嫌疑，但是联系杨凝式对后世的影响来看，谓为开启宋代"尚意"新风的枢纽人物，似乎并不为过。

玖

《诸上座帖》：以劲铁画钢木

〔北宋〕黄庭坚

陈新亚 / 文

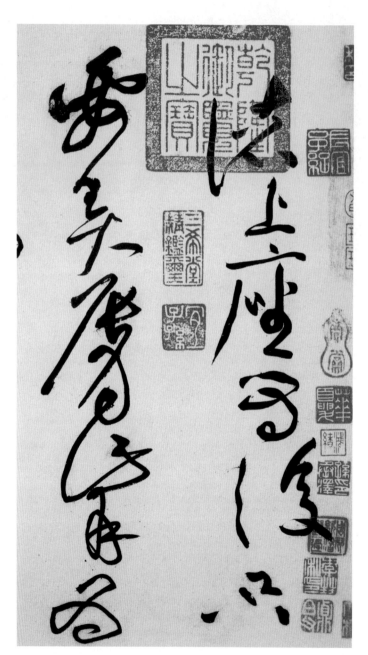

〔北宋〕黄庭坚《诸上座帖》（局部）

墨迹纸本，纵33厘米，横729.5厘米，

现藏于故官博物院

236

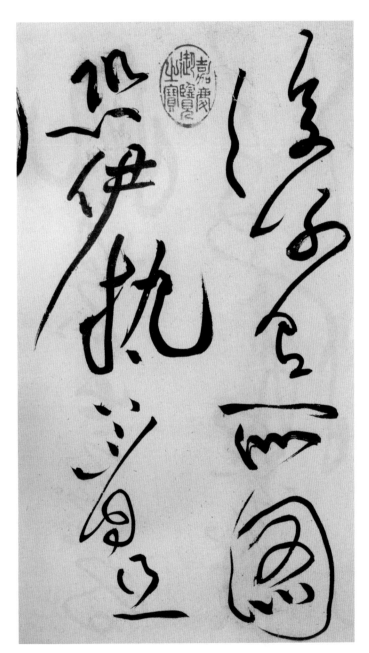

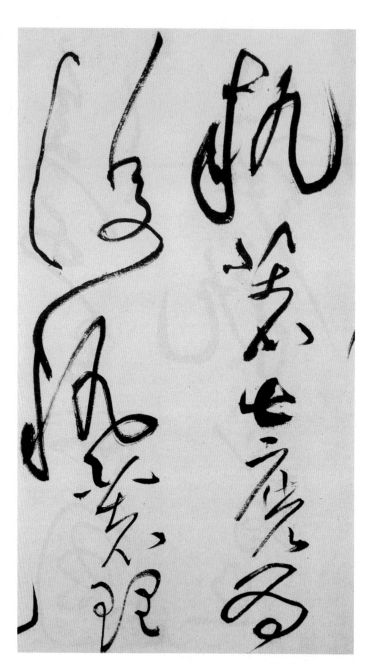

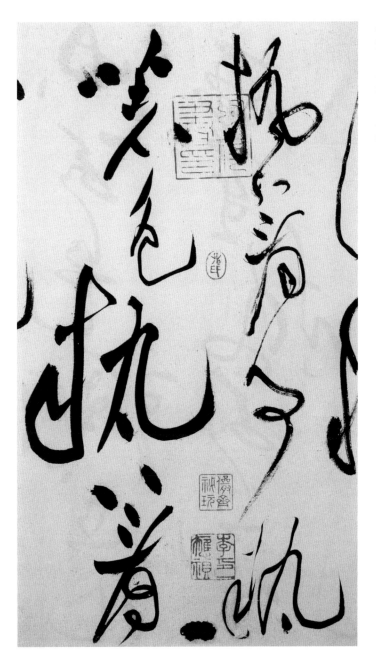

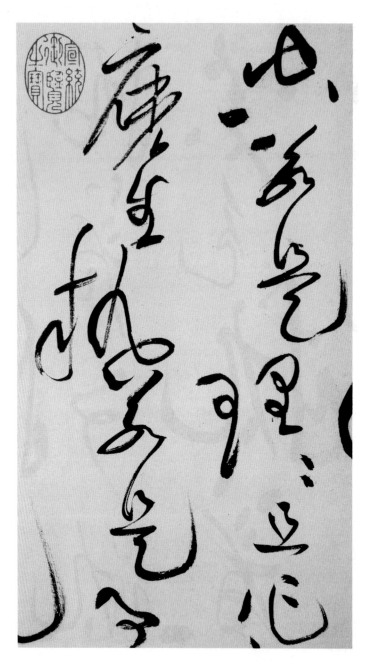

空，若是理，理且作么生执，若是事，

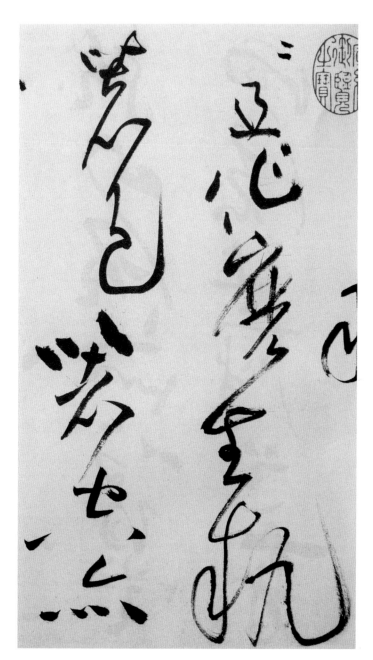

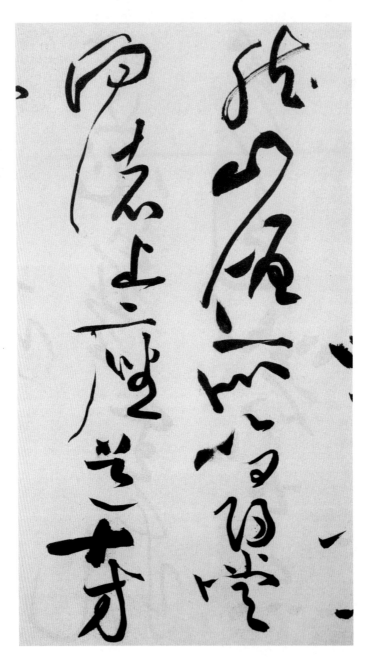

然，山僧所以寻尝向诸上座道，十方

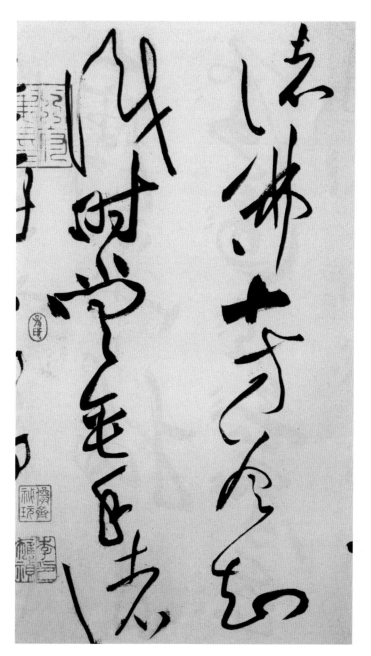

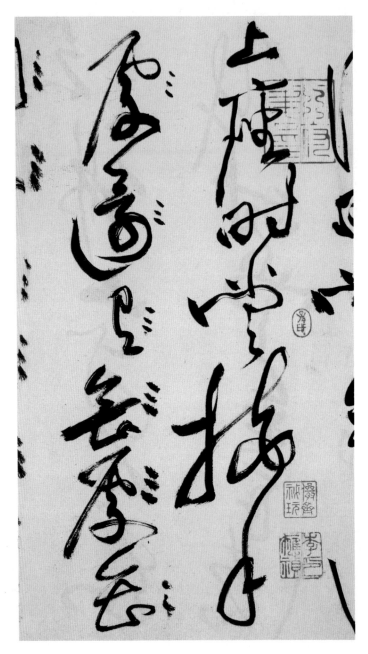

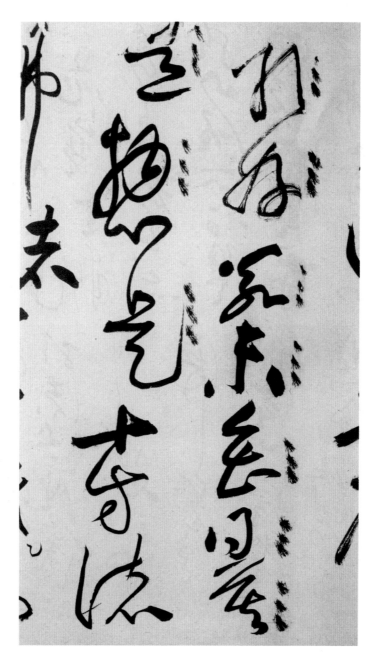

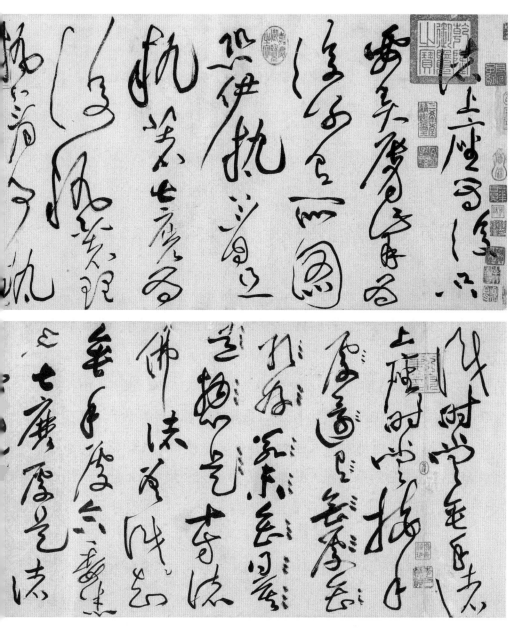

〔北宋〕黄庭坚《诸上座帖》（墨迹纸本，局部）

笔者认为，《诸上座帖》是黄庭坚几件传世草书中，最沉着痛快，登峰造极的一件。

宋哲宗绍圣五年（徽宗元符元年，1098 年），黄庭坚五十四岁。春天，因表兄上奏，为避嫌而将黄庭坚从偏远的黔州，迁移到更偏僻的戎州（现四川宜宾）安置。至元符三年（1100）底出川。《诸上座帖》大约作于离戎之前，系黄庭坚晚年杰作，为友人李任道书。山谷与李任道的交往集中在元符二、三年，据其诗事可约定为书于元符三年他五十六岁时。所录为佛家禅语，五代文益禅师《法眼文益禅师语录》。《诸上座帖》草书卷，纸本，纵 33 厘米，横 729.5 厘米，凡九十二行，四百七十七字。现藏故宫博物院。

在欣赏这件作品之前，不可不读黄庭坚在戎州前后几段书法体悟文字。

……然山谷在黔中时，字多随意曲折，意到笔不到。及来僰

道（戎州），舟中观长年荡桨，群丁拔棹，乃觉少进。意之所到辄能用笔，然比之古人，入则重规叠矩，出则奔轶绝尘，安能得其仿佛耶。（黄庭坚《山谷别集·跋唐道人编余草稿》）

予学草书三十余年，初以周越（图一）为师，故二十年抖擞俗气不脱。晚得苏才翁（舜钦）子美书（图二）观之，乃得古人笔意。其后又得张长史、怀素、高闲墨迹，乃窥笔法之妙。今来年老懒，作此书如老病人扶杖，随意倾倒，不复能工，顾异于今人书者，不扭捏容止，强作态度耳。（黄庭坚《山谷集·书草老杜诗后与黄斌老》）

余在黔南，未甚觉书字绵弱，及移戎州，见旧书多可憎，大概十字中有三四差可耳。今方悟古人沉着痛快之语，但难为知音尔。（黄庭坚《论书·跋兰亭》）

元符二年三月……张长史折钗股，颜太师屋漏法，王右军锥画沙、印印泥，怀素飞鸟出林、惊蛇入草，索靖银钩虿尾，同是一笔，心不知手，手不知心法耳。若有心与能者争衡后世不朽，则与书工艺史辈同功矣。（黄庭坚《论书·论黔州时字》）

直须落笔一一端正，至于放笔，自然成行。草则虽草，而笔意端正，最忌用意装缀，便不成书。（黄庭坚《论书·与宜春朱和叔》）

……元师更欲得予手墨，因为作草书。近时士大夫罕得古法，但弄笔左右缠绕，遂号为草书耳，不知与科文、篆隶同法

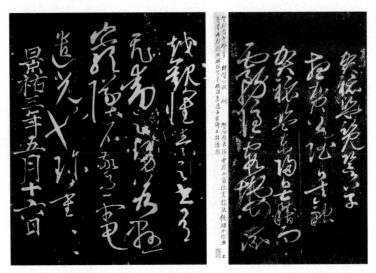

图一　〔北宋〕周越《怀素〈律公帖〉跋》（左）、《草书贺秘监赋》（右）

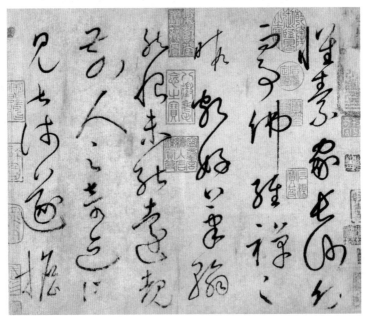

图二　（传）〔北宋〕苏舜钦补书《怀素帖》前六行

同意。数百年来，惟张长史、永州狂僧怀素及余三人悟此法耳。

（黄庭坚《山谷别集·跋赠元师此君轩诗》）

黄庭坚晚年书法的点线，坚洁圆厚，韧健凝练。无论行书、行楷书，还是草书，无不如此。简单地说，是能将笔下与科文、篆隶同法同意。在渐修以至顿悟后的晚年《诸上座帖》草书中，这些特点非常明显。

草书最难下笔圆实、不尖滑。黄庭坚下笔不论此画走向如何，每每当空掷下，入纸深透，然后行走，走笔老健苍劲。起、收笔均藏锋如篆，行笔不中怯，并时时回复中锋状态。正如长年荡桨，逆水行舟，桨不送到头岂能出水，方出水又没入水中继续着力，不然则船欲退也。那种迟涩感，那种道韧，都内化为手感，落入笔纸撕摩中。当笔势奔纵时，依然万毫齐力，锋芒内敛不偏侧，所出点画圆劲如屈钢丝。黄庭坚《论书》："心能转腕，手能转笔，书写便如人意。古人工书无他异，但能用笔耳。"这是长期训练所致；又如跋"柳公权《谢紫丝靸鞋帖》，笔势往来如用铁丝纠缠，诚得古人用笔意"（图三）。

《诸上座帖》有人认为是仿习怀素。其实黄庭坚已在艺术创造上超越前贤，尤其在草书结构形式上，超越了前人既有的法则，具有鲜明的独创性与现代性。

草书的最高境界，一般认为是勾连、奔放，但是真正高境界应该

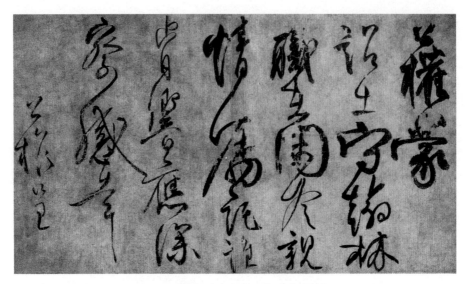

图三　（传）〔唐〕柳公权《蒙诏帖》

是清洁、沉着、简静。虽然这件作品字势凌空飞越，纵横奇宕，我们看到的是风云变幻、万象缤纷的意象，而透过表象我们感觉到其笔底是那样干净、宁静、简洁，沉着而痛快。可想见书家当下那种物我两忘、悠然独往、超凡入圣的状态。这在人生中是很难一遇的。其书写节奏变化不可端倪，极动极静，笔墨调式极丰富。行间欹侧俯仰，大开大合，声势浩荡，可谓一片神行。全卷的书写，随当下手笔感觉与心理情绪，次第出现笔墨变化，不同的段落，韵调各不相同，或主以长线运转，或主以点画跳掷，或点线交织若狂风骤雨……如一部戏剧，从开幕到情节展开，到高潮、结局，渐进而起伏，变化万端。卷尾忽跋以大字行楷，嵚崎磊落，笔力遒劲，精神抖擞。一卷书法兼出

二体，相互映衬，尤见分量。

如果与黄庭坚略早几年作品《廉颇蔺相如列传》(图四)对比，可以看到，此卷的书写，用笔主要是使转，速度较快，圆线较多。那种沉着的点画，作品里也有，但还不够突出。这件作品当时还在怀素(图五)的影响之下，故细圆线较多。有些转折处，使转过程中用笔较薄而轻滑。可见，如黄庭坚后来见"长年荡桨，群丁拔棹"所得的对笔力内涵的感悟，在此际尚未会得；而行款方面，此卷笔墨结构空间的延展，基本只在一个大调子里面冲突奔流，变化未尽丰富。想其原因，或是书写者的心、手尚未得全面解放，手笔始终为心、目所控制，一心要达到心目中既有的某种形态与意象。故心理还比较紧张，其行款与篇章形势也显得有点骤急，甚至有点急躁。或者说，黄庭坚早些年对草书的把握，还是在借鉴怀素草书于运用的过程中，更多的是在消化着，还未生长出自己的体味，在书写心理与生理机制方面，亦未全然蜕化，形成新的自在结构。

再对比一下另一件黄庭坚代表作，创作时间较《诸上座帖》晚三四年的《李白忆旧游诗卷》(图六)。这件作品在笔墨上与《诸上座帖》非常近似，但顿挫更加明显，顿挫极沉静有力，奔放时数字一笔泻下，长线回环和点画狼藉间，构成颇具张力的对比，蕴含着一种沉郁慷慨。但这件作品如果全部展开来看，有些地方如后部过于注意点

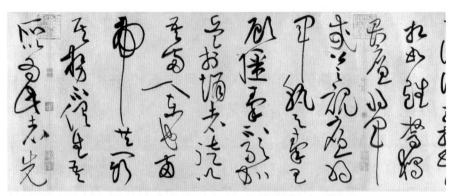

图四　〔北宋〕黄庭坚《廉颇蔺相如列传》（局部）

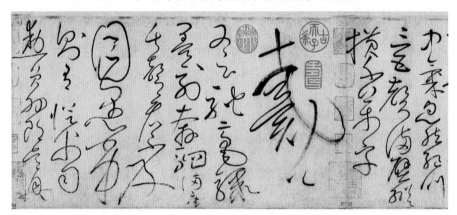

图五　〔唐〕怀素《自叙帖》（局部）

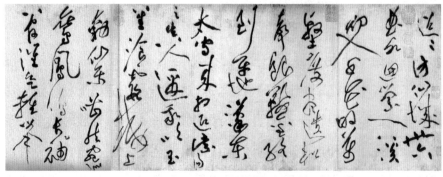

图六　〔北宋〕黄庭坚《李白忆旧游诗卷》（局部）

254

画转换之间的提按，太注重线条的顿挫感，擒得嫌多，敛处嫌多，就难免形成一种寒紧，有点拘谨，有点蹙。其笔墨的灵动飞翔感、信手信笔感，和《诸上座帖》相比，便欠缺一些。也许是晚后更淡泊了，或偏向沉郁？我们反而不能从笔迹中发觉应有的松弛感。

从表现力来看，《诸上座帖》更生动极致。此帖介于前二草之间，它葆有《廉颇蔺相如列传》奔腾不已的挥运，但点画更沉着、圆厚；同时又具有《李白忆旧游诗卷》的那种极度点顿。不同的是，在点顿的瞬间，其笔线又迅速转入激越流畅，静动之间反差既大，而又丝毫不滞，对比力度更强，却不嫌过头。故兼具长线回环与点画狼藉之妙，笔墨有飞跃感，极具穿透力；其结构之移位变形、行款之开合振宕，精微奇诡；其精神之昂藏郁勃，情韵之沉着痛快，空前绝后。

任何一位书法家，其个性书风的成熟圆满，最根本的是由其个性的笔法，及其运用的自然老到渐而生成的。如苏东坡用三指撮笔，腕不能离纸作字，应是相当别扭的。看他《寒食帖》中笔尖游丝的走向，与点画位置间的差互，可知其手笔起落间甚为费力（图七）。一面自己的执笔运笔方法改不了，一面又必须写出合法度、位置准确的点画来，其间的"战斗"便时时进行着。可最后的书法效果一派天然。这是因为他长期的手笔功夫渐成习惯，默契自然。而我们眼里的别扭感，正是其书法个性的根源，苏轼书体从点画到结构及篇章风格的形成，亦源于此一独特执运方式。

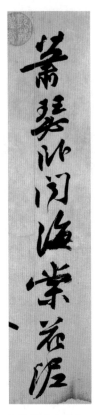

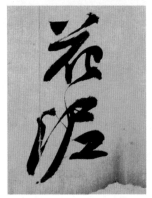

图七　苏轼《寒食帖》一行，"闻海""花泥"字间牵丝不相接应

　　黄庭坚书学受苏轼影响甚多。不单取资方面如颜真卿、杨凝式等，更有许多字法、形态是直接袭用苏轼的。于执笔与挥运方式，早期也与苏轼差不多，并曾被时人批评过。后来却能自觉地异于苏轼。黄庭坚在《跋法帖》中说："字中有笔，如禅家句中有眼，直须具此眼者，乃能知之。"又在《论作字》中说："凡学书，欲先知用笔之法，欲双钩回腕，掌虚指实，以无名指倚笔，则有力。"又有

256

图八　何绍基回腕执笔

题跋《论写字法》曰："用两指相叠，蹙笔压无名指，高提笔，令腕随己意左右。"黄庭坚对字中之"笔"的关照非常用心，故于如何获得有利于"字中有笔"的"笔法"很着意。从山谷（即黄庭坚）后期笔迹来揣摩，显然是高提笔，已避开苏轼不能悬手的弊病；所谓"回腕"，亦非如何绍基将腕连臂肘一同弯转横在面前作书（图八），有违生理畅适，根本不可能作草书。山谷说的回腕，应只是将腕略回转，将掌心倾向自己，而肘关节只作小幅度弯曲即可。

为体会黄庭坚草书独特点画，及其结构生成与变化之理，笔者根据其横撇竖画及其排列的弧度与向度、行的空间势向等，对其执笔、手势、笔纸间距等反复作过还原测验：因作小字手卷，其书写大约以肘为圆心，挥运范围即在笔杆到肘为半径的半圆内；手指执于笔杆高处，斜小臂于前，肘或支于桌面，或自然悬离身体；笔下书写之地不过右肩，视角略偏左前，且勿频频移正纸卷，落笔随纸自然向左行进，不得已而后移纸。这样书写下去，便会自然出现一种敧侧形态。如一些稍长的竖画往右下方侧弧，长撇从下方回笔。如笔线运行时的摇曳感，字形的正侧敧动，行气的错叠交互等特色，皆不期然而然出现了。又如某一行的串连，或组成一左弧形，当属以肘点为圆心所致。肘点的移动，从右向左观察，每行或一二处移动，从上往下估摸，或二三行一移（随纸面宽窄移动），有时或悬肘挥臂且书且移不着故地。若展开全卷来看，不难估测到这些肘点的变动之迹。当然，这里的描述并不一定精确，只是在刻意做实验时，才隐约见到的效果。对于人书俱老的黄庭坚来说，则完全是自然放松的书写，如他所体会到的："直须落笔一一端正，至于放笔，自然成行。草则虽草，而笔意端正。最忌用意装缀，便不成书。"已是"心不知手，手不知心法耳"。

由是，被人看到的那些点画间的奇特搭接，前后字间的错互甚至并叠，行款的敧侧、摇摆、开合、飘移变化，都是手笔自主，随势而生，一任天放。或以为黄庭坚草书的这些字法章法是"意在笔前"，

刻意变态的，则谬矣。他自己在彼时已非常明白地讲过："今来年老懒，作此书如老病人扶杖，随意倾倒，不复能工，顾异于今人书者，不扭捏容止，强作态度耳。""若有心与能者争衡后世不朽，则与书工艺史辈同功矣。"这种书写状态，正是苏东坡所谓"书无意于佳乃佳"的境界。其后的朱熹《跋朱喻二公法帖》讥之曰："黄（庭坚）米（芾）而敧倾侧媚，狂怪怒张之势极矣。"元人鲜于枢也说："张长史、怀素、高闲皆名善草书……至山谷乃大坏，不可复理。"（张丑《清河书画舫·鲜于枢与赵子昂评书》）明人莫是龙《评书》说："苏、黄二家，大悖古法。"实皆不解黄庭坚之法之意也。

由此帖中随时可见那种奇特的"点线结构"，进一步考察，黄庭坚的草书，在书写时，其手笔感觉与审美思维，已突破向来的一字一结的单字空间制约，在纯粹书法审美的层面，自觉地对点线进行别样的自由的空间组构。

在黄庭坚之前的草书中，这种情形极少见。历代草书遗存如传为张芝的《冠军帖》（图九），"二王"诸帖，张旭帖，怀素帖等，无论如何狂放奇异，其书写当下的手笔与思维着意点，都是一个字构一个字构地完成，次第串叠成行的结构，从而延展其篇章空间。即使是所谓"一笔书"，如王羲之的《大道帖》（图十），一笔连作几个字，可依然是一个字一个字去结构的，每个字的空间是相对封闭而完整的，只是外部笔迹有牵连。怀素《自叙帖》有些地方写得那样飞动，大开大

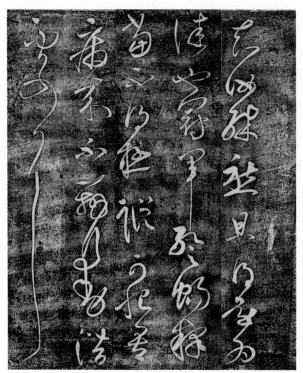

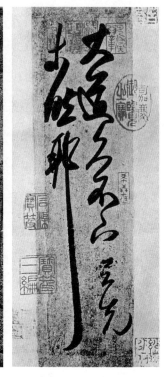

图九　（传）〔东汉〕张芝《冠军帖》（局部）　　图十　〔东晋〕王羲之《大
道帖》

合，其实还是一个字一个字结构下来，即按照汉字原始节奏来完成
的，其字间的连笔并不少，但全是因构词即语词的关联所致，是语义
导引的不自觉的手笔萦带，而不是书法层面的审美勾连。这仍是典型
的传统草书的书写思维与感觉方式。可黄庭坚不是，他仿佛是在脑子
里做梦一样整体地呈现一组点线，然后于纸上迹现之，这是黄庭坚超
越前辈的地方。这种呈现或曰结构方式，并非偶尔运用的，在《诸上
座帖》的很多地方，同时也在黄庭坚的多件晚年草书作品里，甚至行

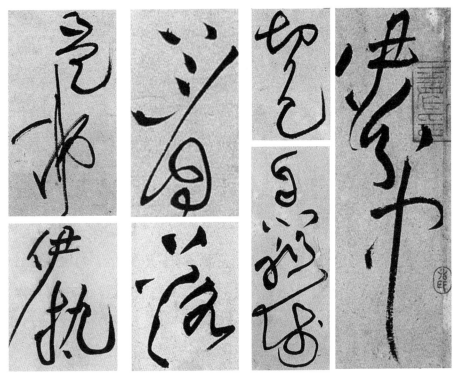

图十一 "是佛""伊执" 图十二 "著""落" 图十三 "切色""自心祖师""伊分中"

楷作品里，都有运用。

黄庭坚对传统书法的突破，从点画搭构，到字间结构，以至全篇章法的构成，在《诸上座帖》中，我们看到已具备属于他自己的一套笔墨系统。

具体举例：将本来的常规点画，或凝缩成点，或断开，或几倍延长其线，如"是佛""伊执"（图十一）；有时将一个字写若两个字、三个字，如"著""落"（图十二），上下参差，全失原形；有时将几

个字写若一个字，如"切色""自心祖师""伊分中"（图十三）。与其说是在写字，不如说是在书写当时，在感觉中已将原字结构打散，反回到当初的那一堆点画，再将之作当下的笔墨组合，从而减弱单字之形，唯见神采，那些点线已交融一片，有机地统一在一个调子中，成为一个特别的单元。这种单元，已非一个字构或几个字构，有时甚至一行字看去，只是一个"有机性"的结构空间，不可分割的点线单元。

黄庭坚草书中有很多连接方式异乎寻常。或借势省并点画。比如"么""却""诸"（图十四），其间省略粘并了一些东西，空中有动作，但笔不着纸。省并的结果，"白"就多了，白是底子，有空气流通和光感效果，这种黑白反差，在草书很密集的点线中，可实现节奏节点。或借势跳越，笔断意连。与前例似而不同。比如"诸"字，右部"者"第三四笔常规是交叉的，可它不相交，跳起，到另外一个位置反向下走。笔断而意连，不但显得笔势振迅，且借机回复锋颖，也留下白，愈见空灵。帖中许多"广""厂""艹"头，以及一些横竖交叉、横撇之间、撇折之间，每见此借势跳越写法。这种结构最多，是很自觉地运用，在其行楷书中也屡屡见用。这种书写方式让人感觉其书写动作中提按丰富，可迹于纸上者并不多，是黄庭坚书法非常有价值的一个技巧。

或不断硬断，不连硬连，二者往往交叉为用。如"时光""祖师"

262

图十四　“么”“却”“诸”

图十五　“时光”“祖师”“在众”

之间的反向断连，是不断硬断；如“在众”二字之间又是不连硬连，均有奇妙的节奏效果，形成一种咬合，将背景分割成很陌生但均衡而融洽的一些“白”（图十五）。又如“自心祖师”（图十三）四字间的融合，可将上部看成“息”字，也可把下方看成另一字，可它已是一个不可分割的整体，无办法去移动某一点画。好像王羲之小行草字，哪一点你移动一丝就觉不对，古人笔下的精确，不是我们视觉可控制

263

的，而是通过躯体感觉、潜意识作用，心闲手敏合作而成。这种合作，不是人为与视觉可控的，是不可设计的。它既不是用白作背景的分割，也不是用黑，它是整体地迸发出来的一种玄构，所以它是"有机性"的。

又有以笔墨情调为主的连接。或所书写全是点断，像鼓点一样，敲击般的节奏，如"但且恁""动者""所以寻尝""著空亦"（图十六），点画密集又极空朗。又如"见此多""著些子精"（图十七），几个字用一根纯粹的线全部连下，气息很长。这种小旋律性的笔墨，往往与上下左右的别种情调结构对比错置，形成强烈的视觉节奏印象。

至于相反元素的对比运用，就更丰富。如点一线、粗一细、转一折、曲一直、开一合、浓一枯等，既时时可见于字内字间，亦常常可见于数行段落的开合间。在书写当下关注时序结构的同时，又时时打破汉字原有的时序，"放笔自然成行"，任由手笔下意识——实则长期自觉关注和训练所致——进行全新的时空结构。这或许正是黄庭坚作为一名书法创作家的"近现代性"意义所在。

黄庭坚在《跋此君轩诗》曾谈道："近时士大夫罕得古法，但弄笔左右缠绕，遂号为草书耳。不知与科斗、篆、隶同法同意。"在篆籀笔意化用的同时，古篆籀、先秦玺印文（图十八）中常有的不成行列的形意符号错杂组构或合文，或许是对黄庭坚草书深有启发？——相隔千年的后人看这些字不成个儿的东西，自然眼生，因

图十六　"但且恁""动者""所以寻尝""著空亦"

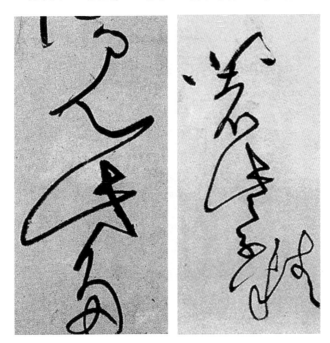

图十七　"见此多""著些子精"

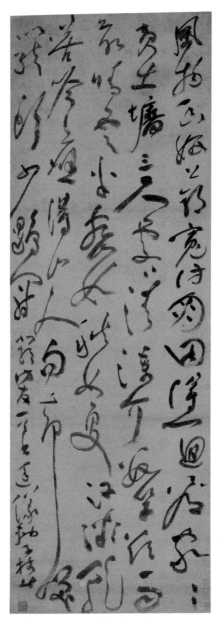

图十九 〔明〕祝允明《北郭访友诗》

为他所知的文字样式（背景）全是一个一个的。在上古人眼中，却形（符）意（符）俱在焉——对于一向对诗文讲究"无一字无来处"的黄庭坚而言，在书法中这种无中生有、毫无来历、前不见古人的"建构"，有几人能会其深意！难怪这样明白大胆的"破坏"不能被人接受，因为有背于"正统"。

殊不知，黄庭坚的大胆，还有另一层背景：古人无大草。他在《与胡逸老书九》中说："草书大字，古无此法。近世唯张长史、僧怀素时时作数字耳，其余皆俗书尔。""大草殊非古，古人但作小草耳。"这样说来，如何超越张旭、怀素之外、之上，对大草作一番"黄家建构"，原是黄庭坚下意识中的历史使命。然而"黄家建构"在前，遗憾的是，后来者很少有学黄庭坚大草者，除明代祝允明有部分领悟（图十九），直到今天，亦无几人能理解"黄家建构"的价值。大多数书人，仍只是沿着"正统"的草书路子，绕黄庭坚而去；或欲学黄庭坚，徒拟其奇字异形，却不能从书写机制及其审美出发点上，去体验黄庭坚手笔，与黄庭坚心神合拍。

拾

《急就章》：古质丽今妍

〔明〕宋克

王学雷/文

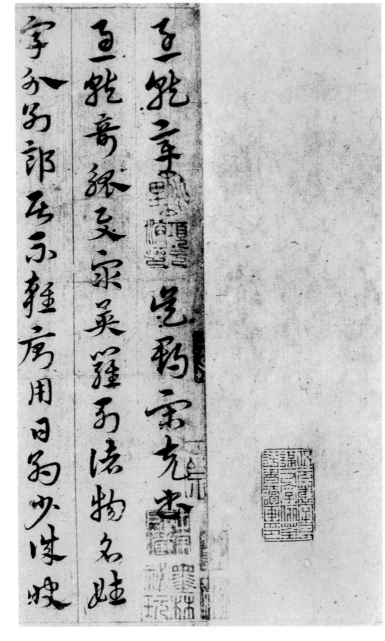

急就奇觚与众异，罗列诸物名姓字。分别部居不杂厕，用日约少诚快

〔明〕宋克《急就章》（局部）

墨迹纸本，纵 20.3 厘米，横 342.5 厘米，

现藏于故宫博物院

意。勉力务之必有熹，请道其章∷宋延年、郑子方、卫益寿、史步昌、周千秋、赵孺卿、爰展世、高辟兵。第二，邓万岁、秦眇房、郝利亲、冯汉强、戴护郡、景君明、董奉德、桓贤良、任逢时、侯仲郎、田广国、荣惠常、乌承禄、令狐横、朱

交便孔何伤沛猇而石敢当而不侵

龙未央伊婴齐第三翟回庆毕稚

季昭小兄柳尧舜药禹汤淳于登

费通光柘恩郡洛正阳霍圣宫颜

文章莞财历遍吕张鲁贺憙灌宜

王程忠信吴仲皇许终古贾友仓陈

交便、孔何伤、师猛虎、石敢当、所不侵、龙未央、伊婴齐。第三，翟回庆、毕稚季、昭小兄、柳尧舜、药禹汤、淳于登、费通光、柘恩郡、路正阳、霍圣宫、颜文章、莞财历、遍吕张、鲁贺憙、灌宜王、程忠信、吴仲皇、许终古、贾友仓、陈

元始、韩魏唐。第四，掖容调、柏杜扬、曹富贵、李尹桑、萧彭祖、屈宗谈、樊爱君、崔孝襄、姚得赐、燕楚严、薛胜客、聂邢将、求男弟、过说长、祝恭敬、审无妨、庞赏赣（同『赣』）、藜士梁、成博好、范建羌、阎欢喜。第五，宁可忘、苟贞夫、

元始韩魏唐。第四掖容调柏杜杨氏

富贵李尹桑萧彭祖屈宗谈樊

天崔孝襄姚得赐燕楚严薛

客邢将求男弟祝恭敬

审无妨庞赏赣藜士梁成博好范

建羌阎喜第五宁可忘苟贞夫

茅涉臧、田细儿、谢内黄、柴桂林、温直衡、奚骄叔、郖胜箱、雍弘敞、刘若芳、毛遗羽、马牛羊、尚次倩、丘则刚、阴宾上、翠鸳鸯、庶霸遂、万段卿、泠幼功、武初昌。第六，褚回池、兰伟房、减云军、桥窦阳、原辅福、宣弃奴、殷满息、充

申屠、夏修侠、公孙都、慈仁他、郭破胡、虞荀（尊）偃、宪义渠、蔡游威、左地余、谭平定、孟伯徐、葛咸轲、敦圉苏、耿潘扈。第七，锦绣缦旄离云爵，乘凤县钟华赎乐。豹首落莽兔双鹤，春草鸡翘兔翁濯。郁金半见霜白蒿，

275

缥縹绿丸皂紫硋。蒸栗绢绀缙红繎，青绮罗谷靡润鲜。绨杂缣练素帛蝉。第八，绛缇缥绸丝絮绵，帊币囊橐不直钱，服琐俞此与缯连，赍贷卖买贩肆便。资货市赢匹幅全，络纻枲缊裹约缠。纶组绶以高迁，

量丈尺寸斤两铨。取受付予相因缘。第九，稻黍秋稷粟麻粳，饼饵麦饭甘豆羹。葵韭蓉（同『葱』）葱蓼鲞苏姜，芜荑盐豉醯酱浆。芸蒜荠介菜夷香，老菁蘘何冬日藏。梨柿柰桃待露霜，枣杏瓜棣懒怡饧。园菜果蓏助米粮。

第十，甘麱恬美奏诸君，袍褕表里曲领帬。襜褕袷複（指古代的夹衣）袭绔緷，单衣蔽膝布无尊。箴缕补袒缝缘循，履鸟沓袁越缎细。鞁鞮印角褐袜巾，尚韦不借为牧人。完坚耐事愈比伦。第十一，展荞素（絮）粗赢寠贫，游裘索

择蛮夷民。去俗归义来附亲，译漠赞拜称妾臣。戎貊怠阅什伍陈，廪食县官带金银。铁鈇钰钻釜鍑鍪，锻铸铅锡镫鐎锭。铃镳钩鋋斧凿锄。第十二，铜钟鼎铏销匜铫，釭铜键钻冶铜镐。竹器簦笠篁籧

椟家，板柞所产谷口茶。水虫科斗蝇（同『蛙』）虾蟇（同『蟆』），鲤鲋蟹鳢鲐鲍虾。妻妇聘嫁赁媵僮，奴婢私隶枕床杠。蒲蒻蔺席帐帷幢。第十四，承尘户帘缲纵，镜奁梳比（同『篦』）各异工。黄

薰脂粉膏泽筩，沐浴揃搣寡合同。襐饬刻画无等双，系臂琅玕虎魄龙。璧碧珠玑玫瑰瓮，玉珉环佩靡从容。射魑辟邪除群凶。

第十五，竽瑟空侯琴筑铮，钟磬鞈（同『鞈』）萧謦

鼓鸣。五音杂会歌讴声，倡优俳笑观倚庭。侍酒行解宿昔醒，厨宰切割给使令。薪炭萑苇孰炊生，膹脍炙骹各有形。酸醎酢淡辨浊清。第十六，肌膈脯腊鱼臭腥，沽酒

渠荷的歷　園莽抽條　枇杷晚翠　梧桐早凋
陳根委翳　落葉飄颻　游鵾獨運　凌摩絳霄
耽讀玩市　寓目囊箱　易輶攸畏　屬耳垣牆
具膳餐飯　適口充腸　飽飫烹宰　飢厭糟糠
親戚故舊　老少異糧　妾御績紡　侍巾帷房
紈扇圓潔　銀燭煒煌　晝眠夕寐　藍筍象床
弦歌酒讌　接杯舉觴　矯手頓足　悅豫且康
嫡後嗣續　祭祀蒸嘗　稽顙再拜　悚懼恐惶
牋牒簡要　顧答審詳　骸垢想浴　執熱願涼
驢騾犢特　駭躍超驤　誅斬賊盜　捕獲叛亡
布射僚丸　嵇琴阮嘯　恬筆倫紙　鈞巧任釣
釋紛利俗　並皆佳妙　毛施淑姿　工顰妍笑
年矢每催　曦暉朗曜　璇璣懸斡　晦魄環照
指薪修祜　永綏吉劭　矩步引領　俯仰廊廟
束帶矜莊　徘徊瞻眺　孤陋寡聞　愚蒙等誚
謂語助者　焉哉乎也

284

〔明〕宋克《急就章》（墨迹纸本，局部）

宋克（1327—1387），字仲温，长洲（今江苏苏州）人，因家居长洲北郭之南宫里，故号"南宫生"。宋克四十几岁前生活在元代，少时即博览群书，喜结交，性豪侠仗义，能够"击剑走马，弹下飞鸟"。成年时正值群雄竞起，兵戈交争的元代末年，遂研习兵法，企望一展抱负，建功立业，终以北上道路梗阻而不果。张士诚据吴时，欲延其入幕，因恶张之为人，拒之，于是杜门隐居，寄情书画。入明后，宋克被征为侍书，出为凤翔府同知。宋克多才多艺，书画以外，复以诗文称于当世，与居于长洲北郭的诗人高启、张羽、徐贲、王行、高逊志、唐肃、余尧臣、吕敏、陈则相往来，故时有"北郭十友"之称。当然，历史给予宋克最多的还是书法上的关怀。

明初书坛最有名者五人，所谓"三宋二沈"，"三宋"者宋璲、宋克、宋广，"二沈"者沈度、沈粲。清人杨宾最称赏宋克，他在《大瓢偶笔》中说："璲字仲珩，能草、篆。克字仲温，能行、楷，而章

草尤佳。广字昌裔，能正、行。度字民则，粲字民望，皆工行、楷。然传于今者，克为最，璲次之，余皆不传，岂工力固有间耶？抑传亦有幸不幸耶？"又说："'二沈三宋'俱有名于国初，余仅见仲温书，谓可追拟古人。其他皆未主见，以意度之，二沈自是朝体，但未识仲珩。昌裔何如仲温耳。"分明就是说宋克第一。由于家富收藏，宋克自幼于历代法书名迹即耳濡目染，后又师事于元末书家饶介，书艺大进。加以精勤异常，书名甚炽，《明史·文苑传》即称其"杜门染翰，日费十纸，遂以善书名天下"。宋克的书法渊源于魏晋，吴宽《跋宋仲温墨迹》云其"书出魏晋，深得钟王之法，故笔墨精妙，而风度翩翩可爱"。在师承方面，解缙在《春雨杂述》中则揭示了赵孟頫、康里巎巎、饶介、宋克这一传承过程。至于宋克所擅长的书体，今人黄惇先生说："宋克最擅长的书体是小楷、章草及狂草与章草的糅合体。"可谓的论。

宋克最有名的书法作品，主要集中在小楷和章草的创作上。其小楷杰作是他四十一岁时所书的《七姬权厝志》，被后人视为颇得钟繇神脉的法书，可比美于王羲之所书的《曹娥碑》和王献之所书的《洛神赋》。近人吴湖帆先生在《丑簃日记》中则谓是书"似欹而正，似疏而浑，真具天然之美也"。那么，宋克的章草创作如何，具有代表性的作品是什么呢？不妨先说一下章草书法的源流和发展背景。

东晋时期，书法艺术的发展达到了高峰。当时的草书流行的是

被称为今草的新体草书，为了和这种草书相区别，于是流行于两汉的那种字字皆独立而不相连贯，带有八分书波势的早期的草书，就被称为章草。大致就是我们今天所见汉代竹木简上的草书。章草属于一种较为古老的书体，魏晋以后即人所罕习，南朝则有梁代萧子云以擅章草称于当时，至隋唐复渐趋衰微，故欧阳询就曾有"章草几将绝矣"之叹。唐张怀瓘在《书断》中仅列擅章草者数人，亦只居"能品"。到了宋代，这种书体几成绝响，时人黄伯思在《东观余论》中就说："章草惟汉、魏、西晋人最妙，至逸少变索靖法，稍以华胜。……萧景乔《出师颂》虽不迫魏晋人，然高古尚有遗风。……隋智永又变此法，至唐人绝罕为之。近世遂窈然无闻，盖去古既远，妙指弗传，几至于泯绝邪？"当时虽偶有一些地方人士勉强习学，结果却未必令人满意，于是黄伯思又说："唐人更不作章草书，近来有济及洪府人强学之，所谓'不堪位置，举止羞涩，终不似真'。"章草书法在宋代已然到了绝境。由于宋代书法的积弊深重，元代大书家赵孟頫提倡"复古"，篆书、隶书等古老的书体在这时期的书法创作中得以复兴，章草也逐渐回到了书法创作者的视野之中，因"复古"而"复兴"，章草可谓搭上了一艘"顺风船"。由赵孟頫、邓文原等的身体力行开始，之后的康里巎巎、俞和、饶介、杨维桢等人的刻意为学，章草书法在元代的书法创作中蔚然成风。这无疑为宋克的章草学习和创作提供了较为坚实的现实基础，在他一生的创作中，章草或狂草与章草的糅合体的书法作品确实占了不少的比例。

宋克流传下来的章草作品中以临仿《急就章》为著，现存有三种，分别是故宫博物院藏本、天津艺术博物馆藏本和北京市文物局藏本。本文着重介绍的是现藏故宫博物院的藏本。该本为纸本手卷，由十张纸粘接而成，乌丝栏界，纵20.3厘米，横342.5厘米，一百六十行，一千九百余字。卷首题"急就章"，下署"吴郡宋克书"，后系自跋一则，很有意思："庚戌七月十八日，偶阅此纸，爱其光莹，遂书皇象《急就章》，计十纸，共千九百余字。行笔涩滞，不成规模，岂敢示诸作者，聊以自备遗忘耳。东吴宋克仲温又识。"庚戌是明洪武三年（1370），这时宋克四十四岁，正值壮年。他说"偶阅此纸，爱其光莹"，说明这卷作品的纸质是非常光滑细腻的，因为纸张质地是否光洁密致是古人判断纸张优劣的重要标准，纸张越是光滑就越容易表现用笔的细微之处，南朝宋泰始年间书法家虞龢就曾夸赞当时的造纸高手张永的纸为"紧洁光丽"。细鉴该卷的笔迹，锋颖毕露，使转流便，的如所言，而宋克后面说"行笔涩滞，不成规模"仅可视为他的自谦罢了。那么，这件作品的审美价值在哪里，它在赏析宋克的章草书作及评价其成就方面有何意义呢？

　　自来章草的法帖主要有《出师颂》《月仪帖》和《急就章》。前两者传为晋代索靖所书，但字数较少，《急就章》则有近两千字，因而更利于学习。《急就章》又名《急就篇》，原本只是汉代的童蒙识字课本，现在发现的汉简上的《急就章》都是用隶书所写，魏晋时方以章草书写，最有名的是三国吴人皇象的写本。皇象的本子在北宋时被叶

梦得刻石于颍昌，明正统间杨政又将叶氏本翻刻于松江，并将残缺处以宋克的临本补足，就是有名的"松江本"。元代章草得以复兴，出现了许多版本的"皇象《急就章》"，赵孟頫、邓文原、俞和也都有临本传世，足见作为章草学习范本的《急就章》要比《出师颂》《月仪帖》更为广泛适用。

元代除了诸家的临本，各种翻刻的皇象《急就章》今多不传。我们所能见到最早的是明代的"松江本"，这个本子据称是最接近于皇象原迹的范本，而皇象的书法风格自来被视为"古质"，但细观这个本子似乎已不算"古质"，却略显"今妍"（图一），这可能是后人摹刻时出现的种种原因所致。然而，相较于皇象以后人所写章草书作，似乎这个"松江本"上的字就较为"古质"了。前引黄伯思的话说"章草惟汉、魏、西晋人最妙，至逸少变索靖法，稍以华胜"，值得注意的是"稍以华胜"，所谓"华"即是华饰，指用笔上增加了华美的成分，据虞龢在《论书表》中所发表的逻辑"古质而今妍，数之常也；爱妍而薄质，人之情也"，就是说书法的发展在技法上总是会越来越向华美的趋势发展的，技艺会随时间打磨得越来越精致，那王羲之的章草"稍以华胜"正是这种逻辑的一种自然反应。而在章草书法的创作上"以华胜"则体现为起笔露锋顿入，收笔波挑显露而顿出的程度增加。相较于汉代简牍上多为藏锋起笔，收笔波挑不甚显著的草书（图二），就从王羲之章草《豹奴帖》（图三）的书写上已可窥见端倪。

290

第一烏兎鹿熊奄羆又家禽奇羅而

第一急就奇觚與衆異羅列

諸物名姓字分別部居不雜

洪物名姓字分別邪正示雜

房用日豹勉力務

廁用日約勉力務

图一 《急就章》（松江本，局部）

291

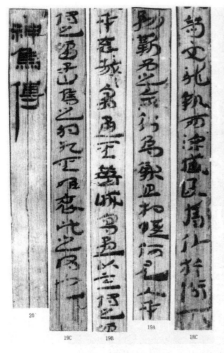
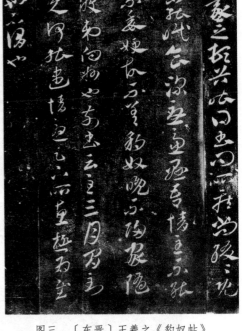

图二　尹湾汉简《神乌傅》　　　　　图三　〔东晋〕王羲之《豹奴帖》

那么，顺着这个逻辑穿越七八百年，"妍"就应该变本加厉，在元人那里，他们的章草自然将"妍"发挥到了极致——赵孟𫖯（图四）、邓文原（图五）如此，宋克自亦难逃。就此可见，虽然松江本《急就章》晚于元代，但它所保存的"古质"成分却比元人章草要多些。我们再回过来看宋克的这本《急就章》，拿它与赵孟𫖯和邓文原的《急就章》相比不难发现，他借助于纸张的"光莹"，在"妍"的表现上并不输于两位前辈，似乎又验证了虞龢所谓"古质而今妍""穷其妍妙，固其宜矣"这个常数。

292

一般而言，"爱妍而薄质"是人之常情，但过于"妍美"或"妍媚"反易招致一些鉴赏家的非议，认为是"俗"。宋克这种妍美的章草书风自然会招来持异议者，明人詹景凤《詹氏小辨》就批评说："气近俗，但体媚悦人目尔。"明代文学家王世贞在《宋克〈急就章〉》则批评为："波险太过，筋距溢出，遂成侻下。"宋克的这本《急就章》出锋与收锋都很显露，运笔婉转迅疾，就算拿以"媚"著称的赵孟𫖯所书的《急就章》相比，也未必逊之，遑论"松江本"了。前面已经说过，书法的发展在技法上总是会越来越向华美的趋势发展的，技艺会随时间打磨得越来越精致，所谓"体媚悦人目"原本并不是一件坏事，只要是一种自然的呈露也就无可厚非。我们从宋克的这本《急就章》中确实看到了他通过章草这种古老的书体，将"妍美"发挥得淋漓尽致。至于是否"俗"，则人言人殊。

宋克对《急就章》的爱好与学习贯穿其一生，可谓至死不渝。明洪武二十年（1387），也就是他六十一岁去世的那一年六月十日，他还在书斋中临写了一遍《急就章》，这个本子现藏于天津艺术博物馆（图六）。该卷纵 13.8 厘米，横 232.7 厘米，与故宫博物院藏本相比，面幅要小许多，所用的纸张也略为粗糙，没有栏界，前段文字佚去约全篇八分之一。对于一个书家而言，时光过去了近二十年，他的书法应更趋于老成，的确，宋克的这卷《急就章》虽然面幅上要比四十四岁时所书的要小，但风格更趋老辣，由于没有了界栏，笔与笔、字

希石敕當匝不復龍未央伊留高第

涇淅街術曲筆研投美富火燭救叙救

舟好秋福耶鄒河罵沛巴蜀訟臨使救

篆漆錄依恩汙撮寬老高第四謹

地廣大豐不容甚芳才未豹玉妾女冬

邕完豐子中國安宇百娃筆徙陰陽

袁飲朱矢至並蓬博士先生長

和平風雨时曾不崇整去不犯五

樂豐趨老復丁

至大二年九月玩雪子日印臨

与字之间显得更为呼应，雄浑朴茂，一气相生，不经意处时露天机。
那我们为什么还要着重介绍故宫博物院所藏他早年所书的《急就章》
呢？理由主要有两点，一是法度的谨严，二是内容的完整。我们先说
前一点。清初宋荦在卷后的跋尾中评论道："仲温先生书不拘于一格，
此仿古尤其精意之作，如此气韵于唐诸大家无多让也。……细玩用笔，
端谨而法备，流传数百年神采如新，真奇宝也。"首先这是宋克章草

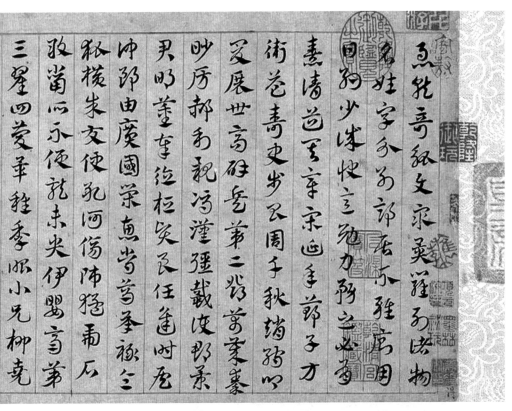

图五　〔元〕邓文原《急就章》（局部）

书法中的一件"精意之作"，特点在于"端谨而法备"。我们还可从明人周鼎在后面所写的跋尾中寻求论证，他写道："仲温《急就章》，有临与不临之分：临者全，不临者或前后段各半而止，或起中段随意所至，多不全。若临摹则不能不自书全。予所见盖不可指计矣，独此卷全好可爱，第对临欲规矩不失，故不有纵意处耳。"周氏最后指出的"规矩不失""不有纵意处"，正可与宋荦的观点相印证。周氏指出

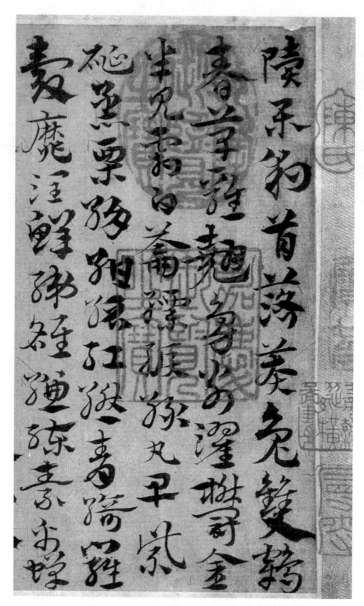

图六　〔明〕宋克《急就章》（天津艺术博物馆藏本，局部）

这是他所见宋克《急就章》中文字最全最多的一本，也就是第二点，即内容的完整。周鼎是明成化间人，所见宋克所书的《急就章》内容完整者已是稀有，而此卷犹"流传数百年神采如新"保存到了今天，则不能不说是件"奇宝"。更重要的是，这件作品不仅是宋克书法中的代表作，也成为后人研究宋克书法的素材和学习研究章草的重要资料。

以上，我们不仅对故宫博物院所藏宋克《急就章》作了较为细致的赏析，同时也简要地了解了章草这种古老的书体的兴盛、衰落、复兴的过程。为了使读者更深入地了解宋克这件作品在章草书法史上的价值和意义，增加感性上的认识，不妨选取其中的一些字和汉简与其他《急就章》章草作品中的字例，制作成一个表格（表一）以略微展示其脉络。

表一　汉简与各版本《急就章》字例对比表

字例	汉简	松江本《急就章》	赵孟頫《急就章》	邓文原《急就章》	宋克《急就章》故宫博物院藏本
就					

奇				
物				
延				
寿				
复				

　　当然，表格中选取的字例非常有限。尽管如此，我们还是能够较为清晰地看出章草书法发展的大致脉络。汉简中的草书字例很多，一个字往往有多种写法，结构用笔实际还不怎么稳定。到了后汉，尤其是魏晋时期，严格意义上的书法家涌现出来，他们把以往书写中的不

规范的结构和用笔规范起来，将不美观的东西修饰得美观，将不稳定的因素降到最低点。这或许可以帮助我们理解，为什么我们总是感到汉代简牍上的章草和后世书家写出来的章草很是不同；皇象作为后汉的书家，肯定在当时是"先人一步"的，尽管他的书风相较后人要显得"古质"，但比起前人，乃至时人自然就是"今妍"了。传世的松江本《急就章》据说是依据皇象的原迹摹勒，它的规范性，以至程式化已经昭示出书法家介入后章草发展的迹象；从王羲之父子开始，书法在技法上锤炼得已是成熟，成为一种明确的艺术体系。在这种体系之上，精益求精，踵事增华，乃至无可复加，成为之后书家们的努力方向，于是就出现了赵孟頫这样的追求者。章草这种古老的书体，在赵孟頫的手里变得十分精致，而将精致推向极致的似乎应该是宋克，故宫博物院所藏的这卷《急就章》正反映了这一点，也就是本文着重加以介绍的理由。

拾壹

《前后赤壁赋》：允明草书天下无

〔明〕祝允明

姜寿田 / 文

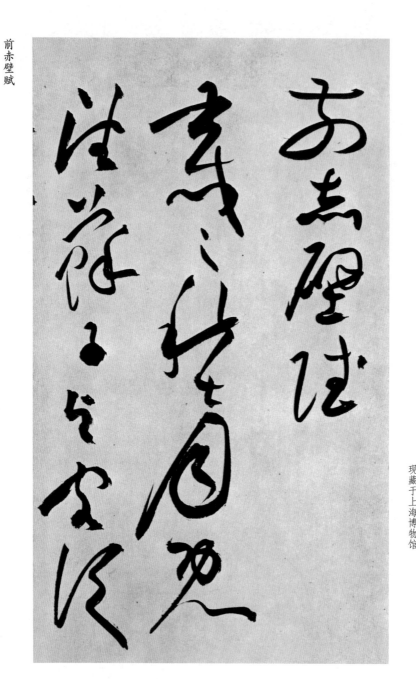

前赤壁赋

壬戌之秋，七月既望，苏子与客泛

〔明〕祝允明《前后赤壁赋》（局部）

墨迹纸本，纵31.1厘米，横1001.7厘米，

现藏于上海博物馆

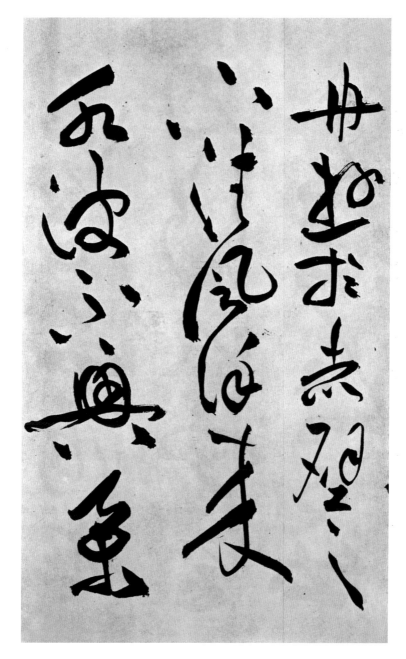

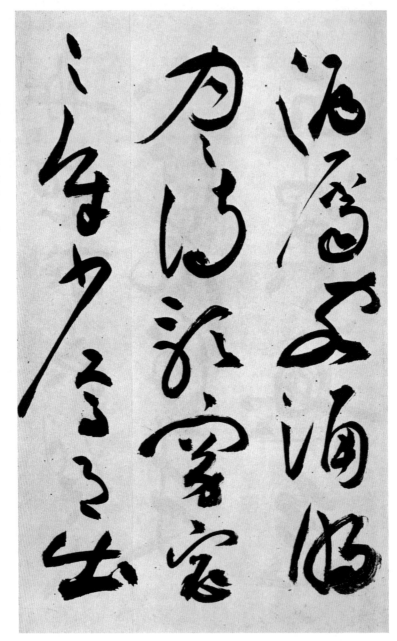

酒属客，诵明月之诗，歌窈窕之章。少焉，月出

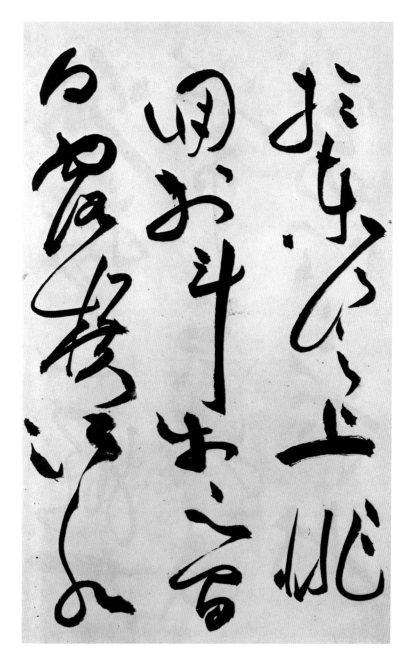

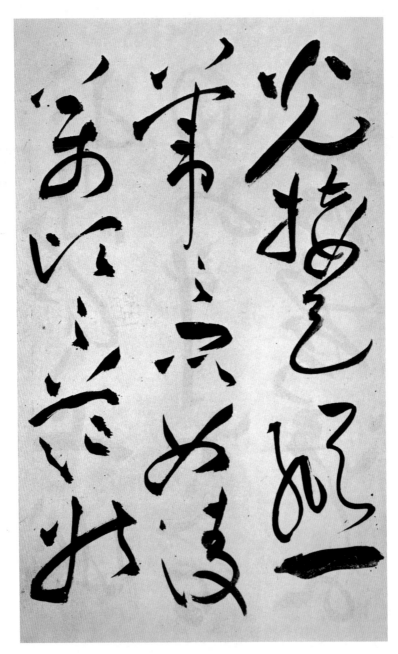

光接天。纵一苇之所如，凌万顷之茫然。

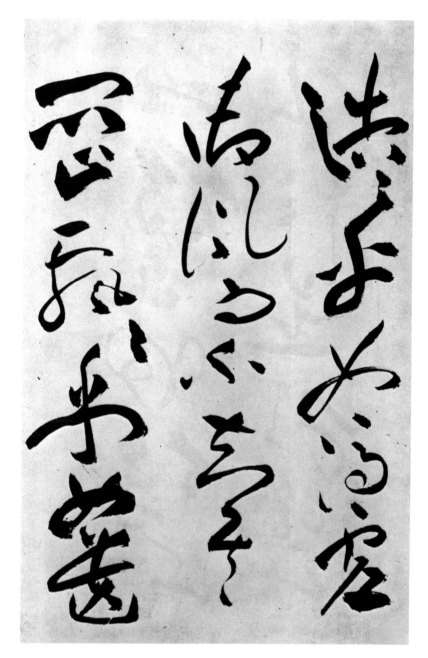

浩浩乎如冯虚御风，而不知其所止；飘飘乎如遗

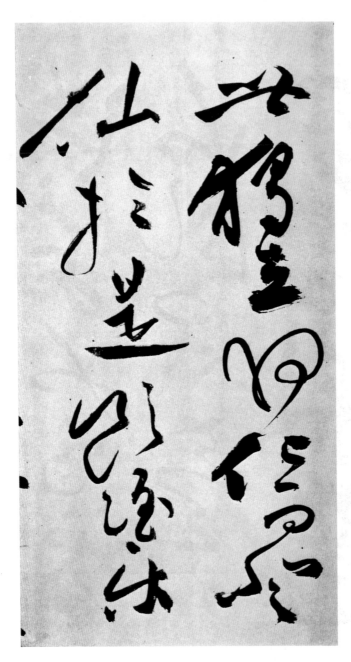

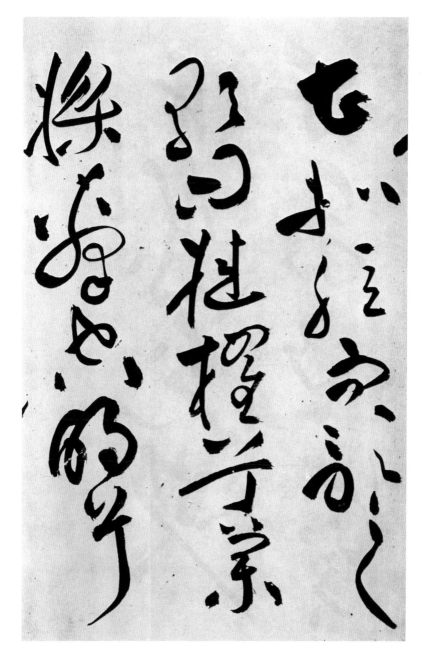

溯流光。渺渺兮予怀，望美

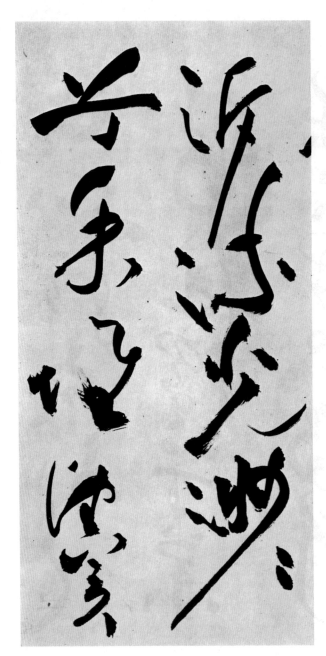

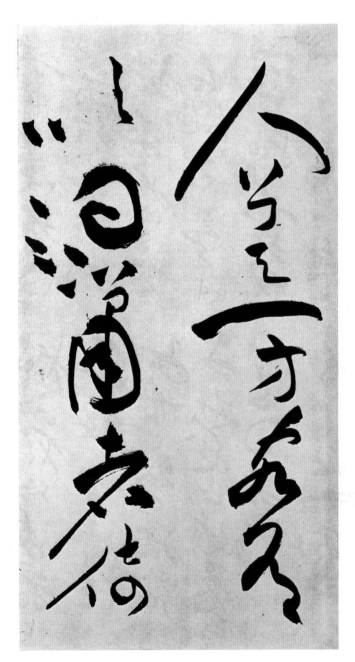

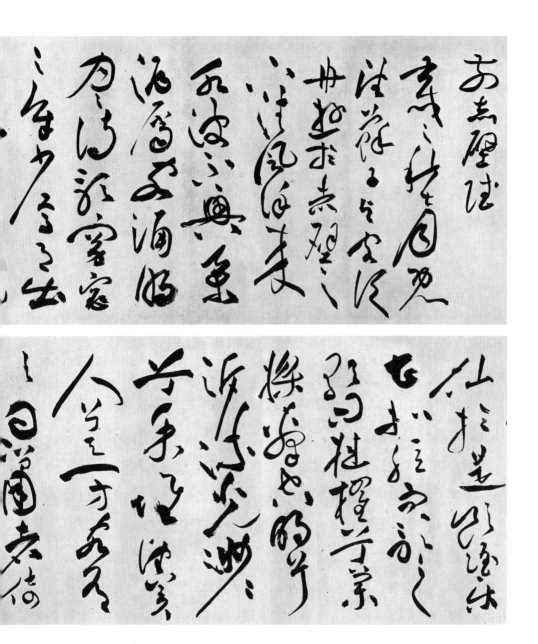

〔明〕祝允明《前后赤壁赋》（墨迹纸本，局部）

315

祝允明是明代中期书法风气转换的枢纽性人物，也为明代书法中兴之主。吴门书派赖祝允明以超越华亭派而成为明代中后期影响最大的书法流派，祝允明由此也成为吴门书派的巨擘。而其对明代中晚期书法的影响则早已超越个人和门派成就的限阈，而产生了时代性整体影响。

　　身处明代中期书法审美思潮嬗变，祝允明承启两种书法境遇。一是打破笼罩明代近百年的赵孟頫正宗书风的桎梏；二是开启明代书法审美新变，隔代重振被元代复古主义书风压抑湮没的宋代尚意书风。不过，作为明代中期入古最深的人物，祝允明对赵孟頫书法的评价始终留有余地，对时人称赵书为奴书的批评加以反拨，而对赵孟頫复归晋唐的价值取向则持全面肯定的态度，称其"独振国手，遍友历代，归宿晋唐，良是独步"。这与祝允明固守的"沿晋游唐，守而勿失"的书学观念是完全一致的。而祝允明之所以能够取得超越前辈的成就正在于他对晋唐书法传统的全面固守。王世贞《艺苑卮言》称："京

兆少年楷法自元常、"二王"、永师、秘监、率更、河南、吴兴，行草则大令、永师、河南、狂素、颠旭、北海、眉山、豫章、襄阳靡不临写工绝，晚节变化出入，不可端倪……直至上配吴兴，它所不论也。"

祝允明（1406—1526），字希哲。自号枝山，又号枝指生，亦称祝枝山，祝京兆，长洲人（今江苏苏州），弘治五年（1492）举人，正德九年（1514），官广东兴宁知县，嘉靖元年（1522）迁应天府通判。后九试礼部不遇，遂辞官，一生坎坷，债务缠身，沉迷声色，寄情翰墨。与唐寅、文徵明、徐祯卿并称"吴中四才子"，小楷师钟繇、王羲之，狂草学怀素、黄庭坚，与文徵明、王宠为明中期代表书家，传世书迹有小楷《出师表》，草书《落花诗卷》《洛神赋卷》《将归行诗》《客居晚步偶成诗帖》《箜篌引诗帖》《七言律诗卷》《和陶渊明饮二十首》，著有《怀星堂集》。《前后赤壁赋》大草，书苏东坡《前后赤壁赋》两文。前赋八十六行，后赋六十三行，识语七行。纵31.3厘米，横1001.7厘米，金栗山藏经纸十七页粘合成长卷，现藏于上海博物馆，刊于《中国明清书法名品图册》，有单行本。

大草《前后赤壁赋》是明代祝允明晚年代表作，也堪称明代草书史上的里程碑式作品。它将祝允明草书的个性化风格特征作了集大成的发挥。祝允明草书得力于黄庭坚。这也是吴门书家的共同选择，如沈周、文徵明（图一），书法皆渊源于黄庭坚。沈周为祝允明前辈，他一

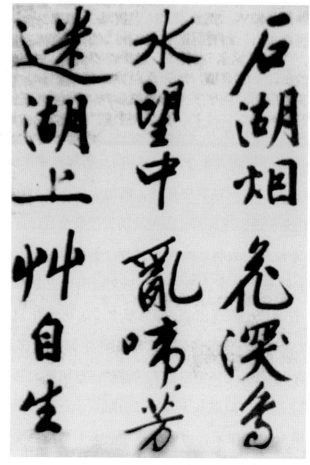

图一 〔明〕文徵明《石湖烟水诗卷》（局部）

生专力黄庭坚，对祝允明影响尤多，而同侪文徵明草书也学黄庭坚。看得出，这种影响与陶染带有明显的地域及流派特征。事实上，明代中期，吴门书家正是从宋代苏、黄、米尚意书风中寻找到突破赵孟頫及明代前期台阁体束缚的契机，从而走向明代中期书风与审美的转换，而这

种书风转换在很大程度上，是以祝允明的大草为标志的。祝允明大草的出现真正冲破了明代前期赵孟頫书风的笼罩，而以天才无法为旨归，奠定了明代草书的审美价值追寻与基本格局，并对晚期徐渭、王铎草书产生极大影响，甚至可以说如果没有祝允明在明代中期草书的开拓性和创造性转换，就不会有晚明草书的辉煌实绩。当代学者启功《题祝枝山草书〈杜诗秋兴八首〉》评祝允明书法说："祝书在明中叶声名藉甚，盖其时华亭二沈之风始衰，吴门书派继起，祝氏适当其会，遂有明代第一之目。"在这方面祝允明无疑超越了文徵明，乃至王宠。王世贞《艺苑卮言》云："天下书法归吾吴，而京兆祝允明为最，文待诏徵明，王贡士宠次之。"

从书史上看，草书的美学典范与文人化意趣奠基于魏晋"二王"，南朝王慈、王志加以恢扩，沿递至唐代草书堂庑始大，所谓"一笔书"，狂草始出，而由旭素造其极。晚唐彦修、高闲、亚栖、巧光、贯休、缁流、草僧推其波，蔚成唐草巨澜。宋代书家讲求心性，因此，多求意趣自足，颓然天放，而对一味狂禅的旭素草书则抱有抵触心理。如苏东坡《题王逸少帖》便对怀素草书大加诋訾：

颠张醉素两秃翁，追逐世好称书工。何曾梦见王与钟，妄自粉饰欺盲聋。有如市倡抹青红，妖颜嫚舞眩儿童。谢家夫人澹丰容，萧然自有林下风。

在宋代，黄庭坚是唯一一位具有创造力的草书大师。不过，宋代禅宗美学，心性化旨趣，还是使他对草书作了参禅般的运思。他几乎是破坏性地降解了草书的时间性，而却极大地强化了草书的空间性，以至他的草书给人以时间性凝固于空间性的感觉，这应是黄庭坚草书与草书史上任何一位草书家的草书迥然不同之处。在这方面，黄庭坚以向草书史的冒险挑战，赢得他对草书史一种个人化试错的契机，并幸运地成为成功的挑战者。

从唐宋之后，草书——这里指的是狭义的狂草——无一例外地都面临在唐宋草书之间寻求一种张力与平衡。祝允明作为明代中期草书转换风气的一流人物，自然在面对唐宋大草的问题情景中，会产生更深的创作焦虑与历史瞻顾。从心性上而言祝允明无疑是服膺心仪唐代旭素大草的。旭素具有强烈酒神精神的天才性狂草，与祝允明嗜酒清狂的超然浪漫气质相契合。所以祝允明的狂草，如孤蓬自振，惊沙坐飞，在节奏与时间性上完全承袭了旭素狂草的颠狂品格，包括手卷式草书布白也沿自唐旭素草书。不过，在草书结构风格上，祝允明对草书显然有着个人化的理解和风格意志追寻。在这方面，他主要回避了旭素狂草，而取法黄庭坚。唐人草书的宇宙精神使其狂草在结构风格上趋向开放性和空间的扩张性，笔法上则以使转圆势为主，而相对缺乏陌生化的奇拙姿致。相对于唐代旭素大草，黄庭坚草书强化了空间结构的陌生化与草书内部结构的变异性和构成性的丰富变化（图二）。如草书的上下钩连，回互环抱，伸缩穿插，更显奇绝迥异。

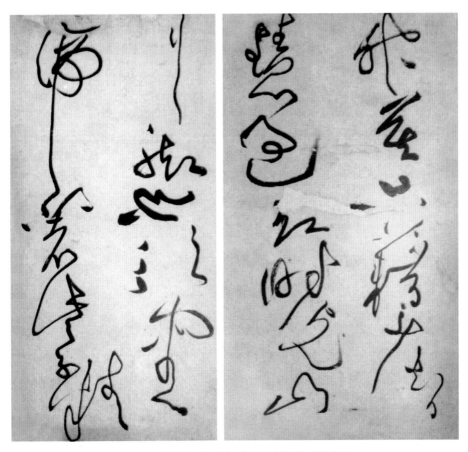

图二　〔北宋〕黄庭坚《诸上座帖》（局部）

由此，祝允明在草书风格结构上倾力黄庭坚便变得可以理解了。从草书精神上说，黄庭坚草书所体现出的禅宗美学精神与祝允明草书的阳明心学背景也颇为一致，都旨在强调一种绝对自我的精神主体性和对世俗生活的内在超越。祝允明草书成功地将唐代旭素草书的狂颠的笔势节奏和强烈的时间性和宋代黄庭坚草书的空间性与繁复变异性

相统合，创造出一种融汇唐宋，新的具有时代风格的草书气象。简言之，以唐人笔势写宋草，同时打破了黄庭坚对草书时间性的降解。可以说，祝允明面对唐宋草书，以其对时间性与空间性的双重修正试错，在唐宋草书的中间地带建立起自我草书的疆域。

《前后赤壁赋》在祝允明草书创作中，是具有典型性和超越性的剧迹。它保持了祝允明草书的风格审美特征，但又有创造性变化。这主要表现在强化了拆线为点的点曳之美。

在《后赤壁赋》中，有些字皆作点处理，如《后赤壁赋》"复游于赤壁之下江流有声"句中，"下""江""流"三字即全以点构成（图三），"登虬龙"的"登"字也皆作点，这不能不说是祝允明的匠心独具之举，也构成了祝允明独特的草书语言。通篇草书，点画狼藉、率绝，触笔生机，较之前期草书依赖长线，《后赤壁赋》在跳跃跌宕的笔势节奏中呵成一贯，视觉图式饱满，草势弥漫，显示出清雄之美。它打破了祝允明取法黄庭坚草书不可避免的拖曳之弊，对黄草是一种个人化的突破。在这方面，对比文徵明草书，就可以明显看出，文徵明草书之所以无法冲破黄庭坚草书的藩篱，即在于沉酣于黄草长枪大戟的放射性长线而不知收束，这也是书史上取法黄草者的通病。

祝允明草书取法黄庭坚卓荦处即在于破线为点，收缩草书空间，弱化使转，乱石铺砌，点线穿插。以点带线，从而构成明代草书狂狷美学的一大特点。晚于祝允明三十年的徐渭即是从祝允明草书得到启发，而将祝允明草书对点曳的强化发挥到淋漓尽致、无以复加的程度

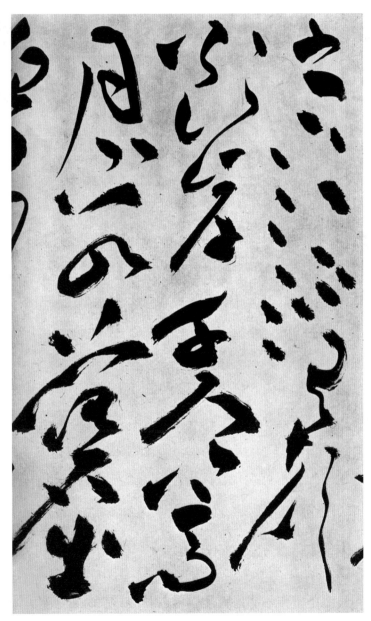

图三 〔明〕祝允明《后赤壁赋》（局部）

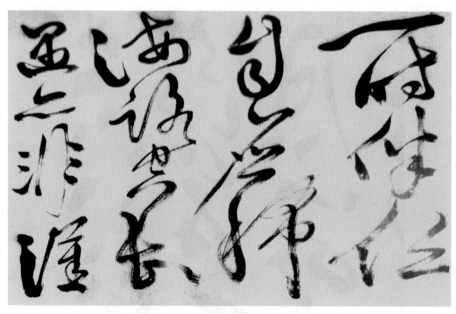

图四 〔明〕徐渭《白燕诗卷》（局部）

（图四）。因而，如果说，唐代草书以势胜，宋代草书以韵胜，祝允明草书则以气胜。从这个意义上，明代草书实可以与唐宋草书并驾为三而无愧。《赤壁赋》草书皇皇一卷，实足当之。王世贞《艺苑卮言》称其"变化出入，不可端倪，风骨烂漫，天真俊逸"，可谓有明一代旷世杰作。

《赤壁赋》在草书笔法上也实有突破，侧利绵厚，并显肥劲之势，与祝允明其他草书作品明显有别。草书瘦劲易，而肥劲难。怀素《自叙帖》为篆籀笔法极则，黄庭坚《诸上座帖》《李白忆旧游诗卷》《廉

颇蔺相如列传》亦多以中锋为主，基本无中侧锋的变化。祝允明《赤壁赋》中侧锋互用，尤以侧锋绞裹刷扫，尤为精彩。它将旭素狂草的使转与黄庭坚草书的辐射状长线弱化，而以点或短线整合空间节奏，笔法跳荡、激越，如骤雨狂风。在这方面祝允明似得力于高闲草书《千字文残卷》。只不过，祝允明将草书的侧利之势推到一个前所未有的高度，而其肥劲之势，也使其草书与南朝王慈、王志草书遥接。从祝允明开始，明代草书线条为之一变，突破了唐宋草书对中锋笔法的绝对遵循，而在情感表现的前提下对草书笔法作了全方位的铺陈，正如文徵明之子文嘉在此帖跋上所言："枝山此书，点画狼藉，使转精神，得张颠之雄壮，藏真（怀素）之飞动。所谓屋漏痕，折钗股，担夫争道，长年荡桨，法意咸备，盖其晚年用意之书也。"

祝允明此作既是其草书走向审美转换的开端，也奠定了明代草书的审美价值图式和趣味。既如同代王宠草书也可以明显看出来自祝允明的影响，而后世徐渭草书尤私淑于祝允明，可以说是祝允明的再造化身。包括晚明王铎、黄道周、倪元璐、傅山，其草书的审美精神渊源皆可溯之祝允明。由此，可以说，祝允明不仅是草书史上的中兴者，也是明代草书导夫先路的真正开山。

在章法布白上，《赤壁赋》也表现出杰出的创造力。它采用满构图的乱石铺砌法，视觉图式上极具张力，在强烈的运动节律下，字字如飞蛇走虺，表现出高亢的风格意志，密匝而不拥塞，纵恣而不野

怪，透露出一种清雄之气，这种乱石铺砌法后来为徐渭所效仿弘扬，几成绝唱，并倡言世间无物非草书。徐渭之后，能够在草书创作中运用这种犯险章法的草书家便少之又少了。

从草书章法风格选择上看，祝允明擅用手卷形式，他的草书代表作如《箜篌引诗帖》《杂书诗帖》等形式皆采用手卷形式，这也是唐宋草书惯常的经典形式。他较少采用如晚明中堂大轴的章法，偶一为之，也颇为精彩，如《杜甫诗轴》，纵横无列，豪荡感激，此作直启徐渭草书和晚明大草洪流，相对而言，祝允明更喜用长卷这种承载包容量更大的草书形式，继怀素、黄庭坚之后，他将手卷这种草书形式发挥到极致，他在粉碎一切空间，又在塑造一切空间，从而显示出一流的空间掌控能力。在草书史上，除张旭、怀素外，即要数祝允明了，即便黄庭坚也要让一头地，祝允明之外更无来者。

祝允明《赤壁赋》，无疑是草书史上荡气回肠的天才之作，它率性而为，显真气逸志，是才情、功力、气势三者达到高度统一的杰作。草书史上可与比肩之作寥尔，直可厕身《古诗四帖》《自叙帖》《诸上座帖》之列而无愧。观其作，想望风采，为之观止罄折矣。

拾贰

《试笔帖》：入古三昧而风华自足

〔明〕董其昌

姚国瑾 / 文

癸卯三月，在苏之

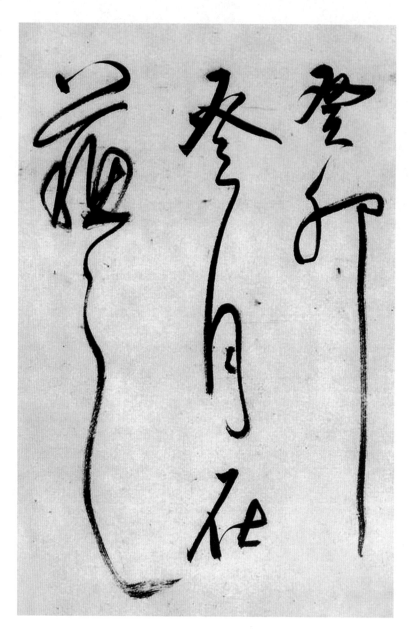

〔明〕董其昌《试笔帖》
墨迹纸本，纵31.1厘米，横631.3厘米，
现藏于日本东京国立博物馆

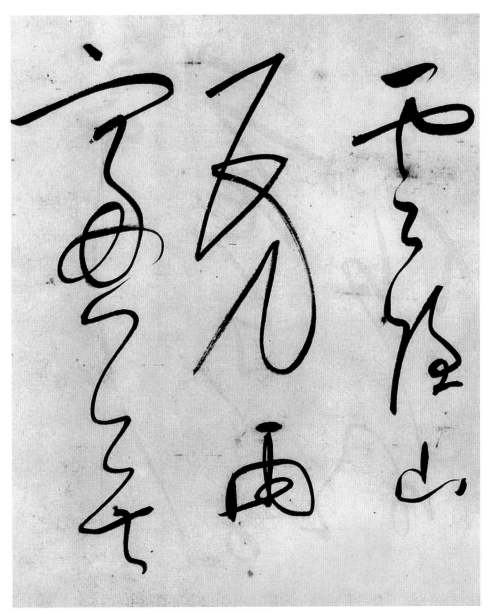

事，范尔孚、王伯明、

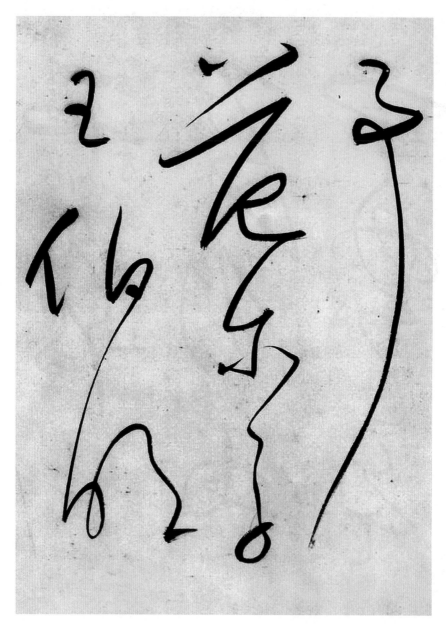

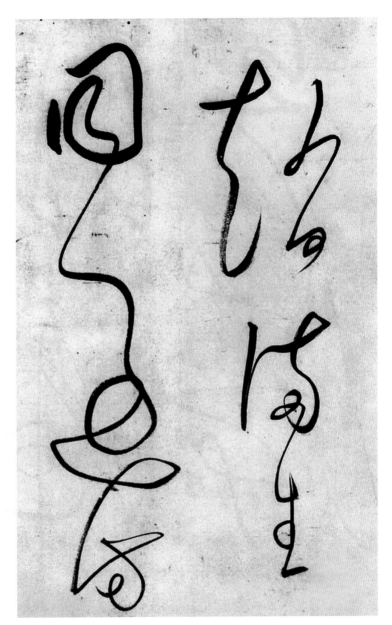

赵满生同过访，

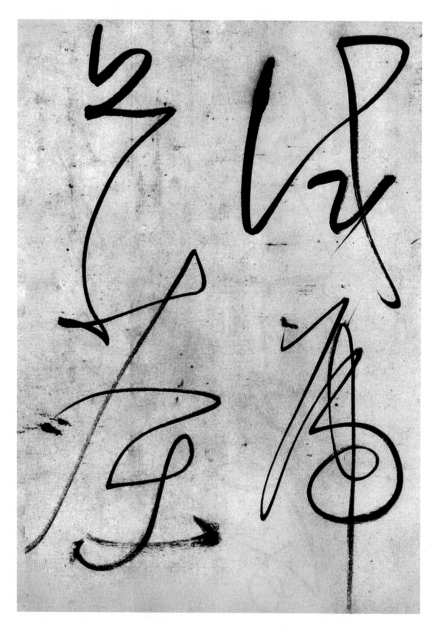

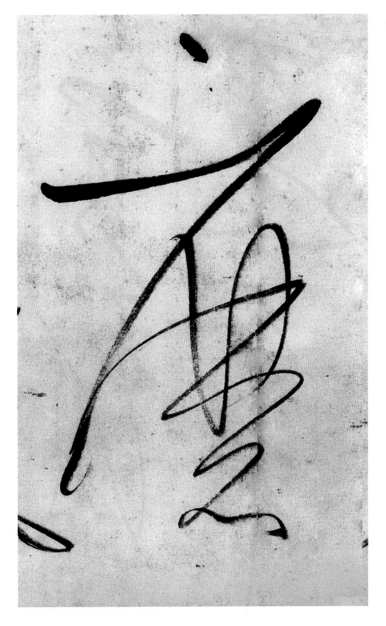

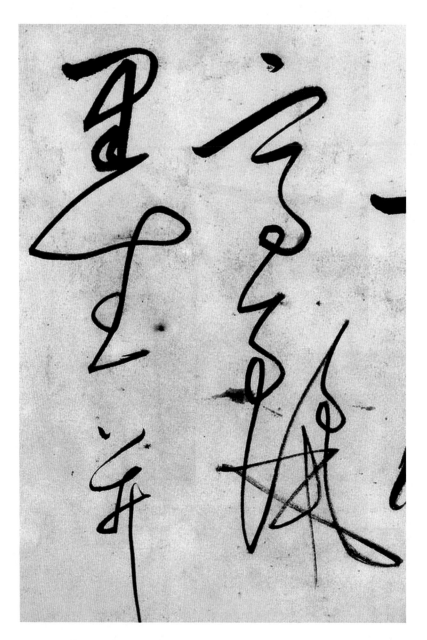

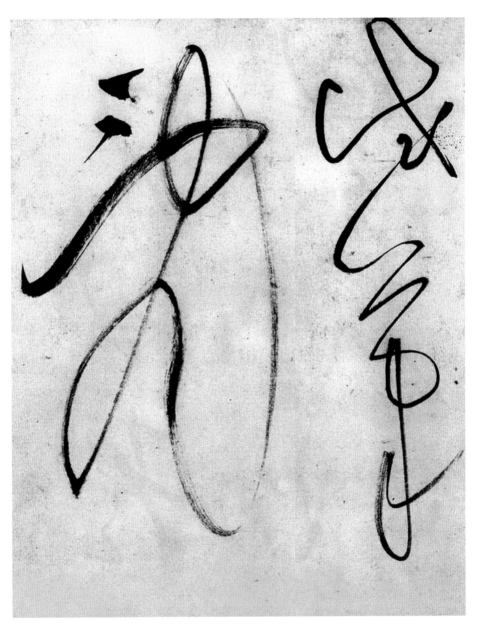

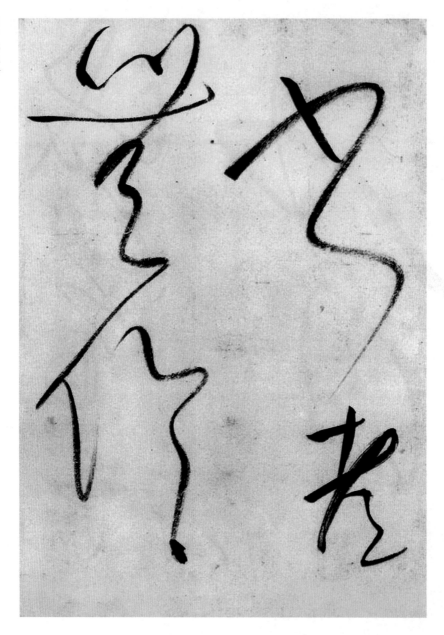

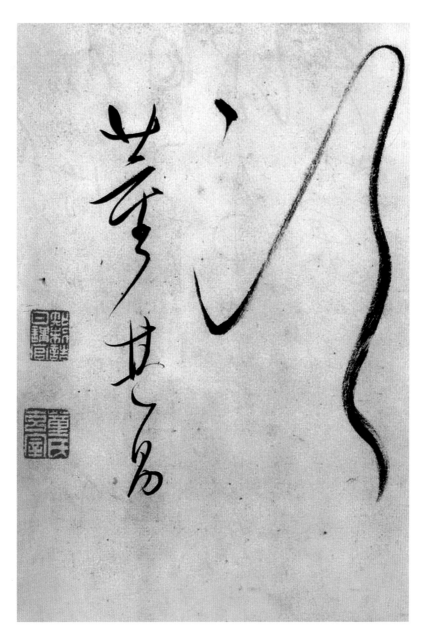

次。董其昌。

337

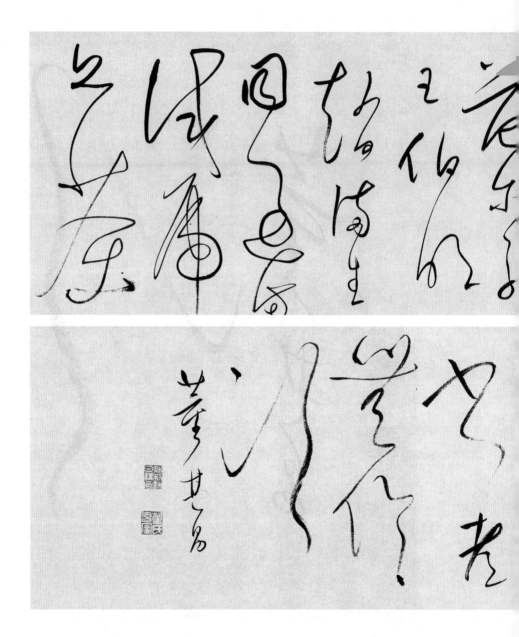

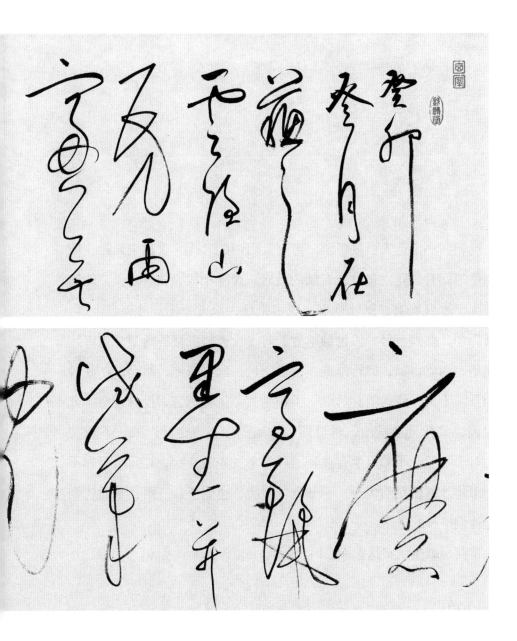

〔明〕董其昌《试笔帖》（墨迹纸本）

明朝，一个让人可歌可泣、可爱又可恨的时代。太祖朱元璋在取得皇位的同时，建立起独裁专制的政府。废除相权、诛杀功臣，株连数万人，暴残程度，罄竹难书。成祖朱棣，杀方孝孺，被夷者十族。尤开厂司，酷烈至极。后世继承者，对士大夫轻者鞭笞捶楚，重者廷杖逮治，内监审狱，肆行淫威。终明之世，犹未断绝。然而，在此种统治下，士大夫缘何前赴后继，不顾生死，正直谏言，投身舍命？究其原因，蒙元异族统治，种分四等，级列十色。穷兵黩武，不重文治。对于一般士子赖以生存途径的科举考试先后废除，其间所行亦不过二十年。这就是明代士子明知官场险恶，也要拼命一搏，学而优则仕是他们唯一的道路。

　　董其昌就生活在这么一个时代。

　　董其昌，字玄宰，号思白、香光居士，学者称之为思白先生，谥文敏。生于明嘉靖三十四年（1555），卒于明崇祯九年（1636）。华亭

（今上海市松江区）人。万历十七年（1589）进士，授翰林院庶吉士。万历二十六年（1598）以编修充皇子讲官。万历三十三年（1605）后，曾以按察副使分督湖广、福建学政，任太常寺卿兼侍读学士，擢礼部左侍郎，官至吏部尚书，诏加太子太保。

董其昌出生时，正是明王朝由盛转衰的一个时期。嘉靖以外藩入继大统，以其父兴献王跻武宗之上，从而引起"大礼仪"之争，前后三四年。下廷臣一百三十四人锦衣卫狱，杖杀十六人，成为明代中叶最酷烈之事。此后嘉靖崇信道士，任用奸佞。正如《明史》所云："若其时纷纭多故，将疲于边，贼讧于内，而崇尚道教，享祀弗经，营建繁兴，府藏告匮，百余年富庶治平之业，因以渐替。"虽然，隆庆至万历初年，皇帝及阁臣欲革除旧端，亦曾经有过一段时间的辉煌，但嘉靖初年由于"大礼仪"之争而引起的朋党倾轧愈演愈烈，万历年间"毁天下书院"以塞言路的独断专行所造成的恶果，遂成为明灭亡的痼疾。

董其昌的一生，始终在逃避这种政治上的倾轧。做官，休病，复出，再休病，在这种不断的循环往复中，他把更大的心力倾注在书画的创作与研究上。

董其昌对书法的用心缘于其科场上书拙的失意。

隆庆五年（1571），董其昌参加松江府学考试，文章优秀，但因书法不佳被知府衷洪溪置于第二，深受刺激。此见董其昌《画禅室随

笔·评法书》："吾学书在十七岁时。先是，吾家仲子伯长，与余同试于邑，邑守江西衷洪溪以余书拙，置第二，自是始发愤临池矣。"学书须有门径，入手的优劣决定着书法风格的取向。董其昌《画禅室随笔·评法书》云其"初师颜平原《多宝塔》，又改学虞永兴，以为唐书不如魏晋，遂仿《黄庭经》及钟元常《宣示表》《力命表》《还示帖》《丙舍帖》"。如此三年，其已"不复以文徵仲、祝希哲置之眼角"（董其昌《画禅室随笔·评法书》），由此可见董其昌对书法临习不仅仅是用功，而且是博学，所以，其见解之高，基础之固是必然的。

隆庆六年（1572），董其昌从学于莫如忠。万历五年（1577），从学于陆树声。这两位都是董其昌的乡贤前辈。莫如忠，字从良，号中江，松江华亭人。嘉靖十七年（1538）进士，官至浙江布政使。陆树声，字兴吉，号平泉。松江华亭人。嘉靖二十年（1541）状元，历官南京国子监祭酒、礼部尚书。据《明史·文苑传》载，莫如忠、莫云卿父子俱善书，董其昌云其为自沈度以后"云间书派"的中兴人物。陆树声虽然不以书名显，但就其状元出身而言，其于书法必有一定造诣。因为他对古代书法有收藏的爱好，许多作品留有他收藏的印鉴。

自万历五年（1577）始，董其昌便对书画产生了浓厚的兴趣，于正业之余，把精力投入对书画的临习与研究。五代董源，宋代米芾，元代黄公望、赵孟頫都成为他的临摹对象，如此者数年。或与友人唱和题咏，或于藏家处观摩真迹。《容台集》中所记载者，万历五年（1577）三月，于镇江张太学修羽家得观五代杨凝式《韭花帖》。万历

七年（1579）秋，赴南京参加乡试，得观唐摹王羲之《官奴帖》。万历十七年（1589）董其昌考中进士后两年，即万历十九年（1591），其又于京中其馆师韩世能处观得西晋陆机《平复帖》。这些名帖都对处于盛年的董其昌眼界的提高，起到了不可估量的作用。

《试笔帖》或称《试墨帖》，原帖和《罗汉赞》等装池在一起，因而被一些研究者认为是《罗汉赞》诸帖的跋文。纵 31.1 厘米，横 631.3 厘米。原为日本高岛菊次郎收藏，后寄赠于日本东京国立博物馆。

《罗汉赞》诸帖是行书，共分三个内容：一是《罗汉赞·贝叶像》《罗汉赞·龙水像》《初祖赞》，皆是四言八句；二是《送僧游五台》《送僧之牛山鸡足》，两首都是五言律诗；三是读佛经的一些札记，记后有小字跋语。这些内容和《试笔帖》内容似无关联，疑非一作。《试笔帖》为连绵大草，每行多则三字，少则一字，加名款，共廿二行四十七字。其内容为：

癸卯三月，在苏之云隐山房，雨窗无事，范尔孚、王伯明、赵满生同过访，试虎丘茶，磨高丽墨，并试笔乱书，都无伦次。董其昌。

此帖从第一行"癸卯"始至第四行"云隐山"，或用米芾行书起

笔的方法，切笔而入，果断有力，转折之处，提按有致，节奏分明。自第五行"房"字起，则全出怀素《自叙帖》（图一），中锋用笔，或省或连，离合有度，完全是线的运动。偶有偏锋，随即归正，并有生涩老辣之感。这种由润到燥、由慢到快、由繁到简的变化，是那么轻松和自然，既是有形的舞蹈，又是无声的乐章，给人以高贵、高雅的感受。

癸卯为万历三十一年（1603），董其昌时年四十九岁，奉旨以编修养病江南。这一时期，董其昌遍览名帖，勤于临习，为我所用，多有创获。临习米芾、怀素诸帖便是其中之一。

董其昌《容台别集》卷二有云："余见怀素一帖云，少室中有神人藏书，蔡中郎得之。古之成书，欲后天地而出，其持重如此，今人朝学执笔，夕已勒石，余甚鄙之。清臣以所藏余书摹勒，具见结习苦心，此犹率意笔，遂为余行世，余甚惧也。虽然余学书三十年，不敢谓入古三昧，而书法至余，亦复一变，世有明眼人，必能知其解者，为书各体以副清臣之请。"董其昌见怀素帖时，已经学书三十年。据同书卷二又有："余十七岁学书，二十二岁学画，今五十七人也，有谬称许者，余自校勘，颇不似米癫作欺人语。"以董其昌十七岁学书计算，其见怀素帖时，当为四十七岁。《容台别集》卷二又有："怀素《自叙帖》真迹，嘉兴项氏以六百金购之朱锦衣家，朱得之内府，盖严分宜物，没入大内，后给侯伯为月俸，朱太尉希孝旋收之，其初吴郡陆完所藏也。文待诏曾摹刻《停云馆》行于世，余二十年前在檇李

344

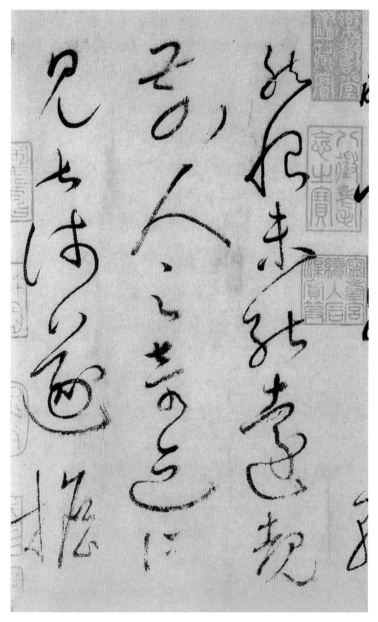

图一 〔唐〕怀素《自叙帖》（局部）

获见此本，年来亦屡得怀素他草书鉴赏之，惟此为最。本朝素书，鲜得宗趣，徐武功、祝京兆、张南安、莫方伯各有所入，丰考功亦得一班，然狂怪怒张，失其本矣。余谓张旭之有怀素，犹董源之有巨然，衣钵相承，无复余恨，皆以平淡天真为旨，人目之为狂，乃不狂也，久不作草，今日临文氏石本，因识之。"《容台别集》卷三："藏真书余所见有《枯笋帖》《食鱼帖》《天姥吟》《冬热帖》，皆真迹，以淡为宗，徒求之豪宕奇怪者，皆不具鲁男子见者也。颜平原云：'张长史虽天姿超逸，妙绝古今，而楷法精详，特为真正。'吁！素师之衣钵，学书者请以一瓣香供之。"虽然，此二据未能确定具体的年月，但足以说明董其昌在草书方面受怀素的影响之深。董其昌同书卷三又云："余每临怀素《自叙帖》，皆以大令笔意求之，黄长睿云：'米芾《见阁帖》，书稍纵者，辄命之旭，旭、素故自"二王"得笔，一家眷属也。'旭虽姿性颠逸，超然不羁，而楷法精详，特为正真，学狂草者，从此进之。"董氏学怀素并不是教条式地去学，而是互相参证，用王献之笔意来理解怀素，这就由狂放不羁进入了高雅而自由的一面，由感性进入了理性。

董其昌一生对米芾也是情有独钟，他自万历十三年（1585）九月于西湖舫斋观得米芾草书九帖，至万历三十一年（1603）辑刻《戏鸿堂法书》十三、十四卷收录米书，这期间对米芾的临习和研究应该说是深入和细致的。《容台别集》卷三有董其昌万历十七年（1589）己

丑临米书札记："米海岳行草书传于世间，与晋人几争道驰矣，顾其平生所自负者为小楷，贵重不肯多写，以故罕见其迹。余游京师，曾得鉴李伯时《西园雅集图》，有米南宫蝇头题后，甚似《兰亭》笔法。己丑四月，又从唐完初获借此《千文》，临成副本，稍具优孟衣冠。大都海岳此帖，全仿褚河南哀册《枯树赋》，间入欧阳率更，不使一实笔，所谓无往不收，盖曲尽其趣，恐真本既与余远，便欲忘其书意矣。聊识之于纸尾。"同卷又有："三十年前参米书在无一实笔，自谓得诀，不能常习，今犹故吾，可愧也。米云以势为主，余病其欠淡，淡乃天骨带来，非学可及。《内典》所谓无师智，画家谓之气韵也。"

董其昌在五十岁前对米芾书法的钟爱犹如对怀素的草书，这不仅是此二人有着类似的"癫"症，而且有着相同的境界。此可见米芾《论草书帖》："草书若不入晋人格，辄徒成下品。张颠俗子，变乱古法，惊诸凡夫，自有识者。怀素少加平淡，稍到天成。而时代压之，不能高古。高闲而下，但可悬之酒肆。辩光犹可憎恶也。"（图二）在唐代的草书家中，米芾是最看重怀素的，虽然他们的用笔有差异，米芾更多的在取势，但二人对意境的把握的确是有一致的地方。

这种境界就是"简淡"，董其昌一生的艺术追求就是"简淡"二字，这是他艺术风格的灵魂。《试笔帖》虽为草书，用笔无论如何省减和盘绕，章法不管如何跌宕起伏，而整体都给人一种静穆和简淡的感觉。

《试笔帖》所记述的是友人之间的品茶、写字的情景与状态，虽

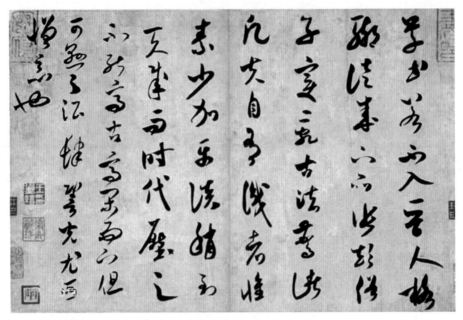

图二 〔北宋〕米芾《论草书帖》（局部）

然不到五十字，但已把文人之间的雅兴描绘得淋漓尽致。其中提到的
友人有范尔孚、王伯明和赵满生。王伯明和赵满生情况不详。范尔孚
则多有记载。陈继儒《思白董公暨元配龚氏合葬行状》："有太学范尔
孚者，捐资助公游北雍。"太学在明代是国子监的俗称，而学生多由
府、州、县学中生员选拔，一般都是比较优秀的学生。这些学生称之
为太学生，也简称为太学。董其昌的游学曾得到范尔孚的资助，可见
他们的关系非同一般。《容台集》卷一收录有董其昌《送范尔孚北归》
诗："旅食同千里，分襟此一时。烟沙征路远，风雨客帆迟。乡梦随
芳草，春愁带柳枝。平生任慷慨，能不洒临岐。"友人分别，含泪相

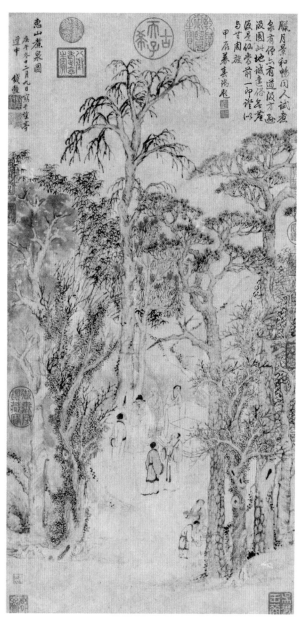

图三 〔明〕钱谷《惠山煮泉图》

送，情真意切，同时也反映出他们的交往及范尔孚平生慷慨的侠义精神。

　　万历二十年（1592）壬辰，董其昌三十八岁，任翰林院庶吉士。前一年三月，礼部左侍郎田一俊以教习卒官，董其昌告假护柩南行，在京友人多感其义，赋诗相送。秋，自闽北返，逗留松江。此年春，董其昌北上京师，路过无锡，与范尔孚等人游惠山寺（图三）。《容台别集》中记："惠山寺余游数次，皆其门庭耳。壬辰春与范尔孚、戴振之、范尔正、家侄原道共肩舆从石门而上，路窄险孤绝，无复游人，扪萝攀石，涉其巅际，太湖淼茫，三万六千顷在决眦间，始知惠山之大全。"范尔正或为范尔孚之兄弟，与董其昌亦为友人。董其昌《容台别集》又言："范尔正新构草堂于云隐兰若之旁，嘱余颜其额，余题之曰'寻云庄'，盖取谢公诗所谓'寻云陟累榭，随山望茵阁。不对芳樽酒，还向青山郭'者。"

　　此草堂或为《试笔帖》中的云隐山房，董其昌休病江南期间当游居于此，适逢春雨，友人过访，饮茶聊天，兴致而起，磨墨濡毫，一挥而就，留下了令后人瞩目的书法乐章。

拾叁

《赠张抱一草书诗卷》：
集百家之长成神笔

〔明〕王铎

黄惇 / 文

张抱一公祖招集湖亭。

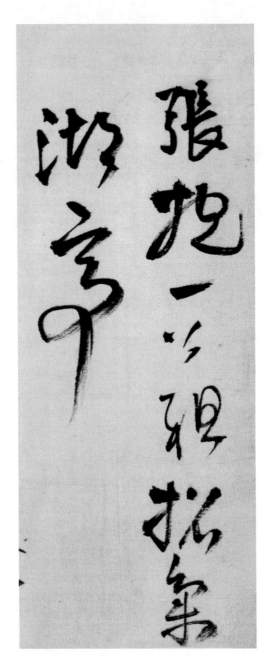

〔明〕王铎《赠张抱一草书诗卷》（局部）

墨迹绫本，纵 26 厘米，横 469 厘米，

现藏于日本东京国立博物馆

352

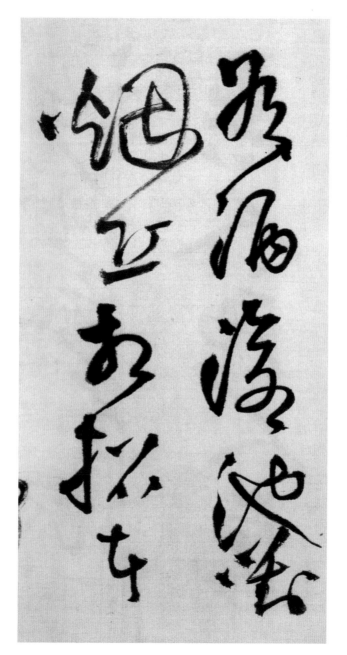

有酒沧池对烟丘，相招者

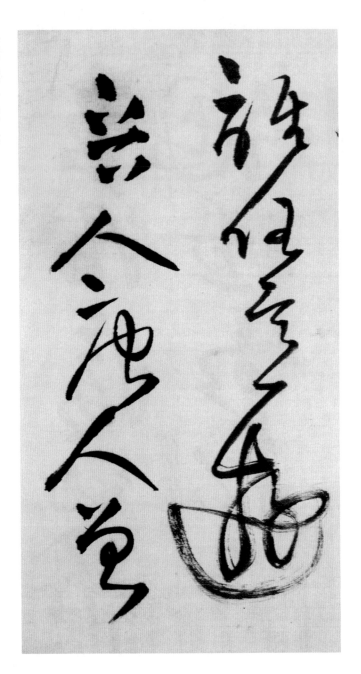

谁任意游。晋人唐人曾

354

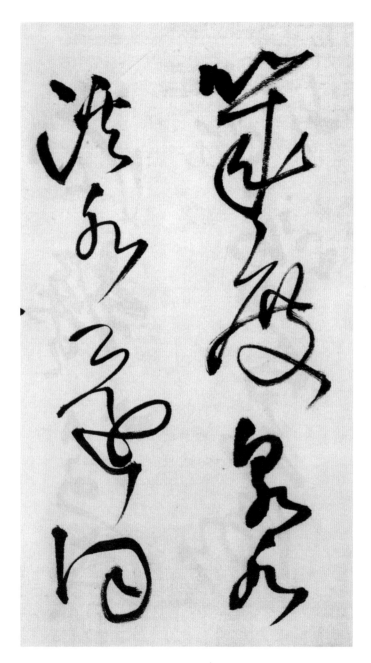

355

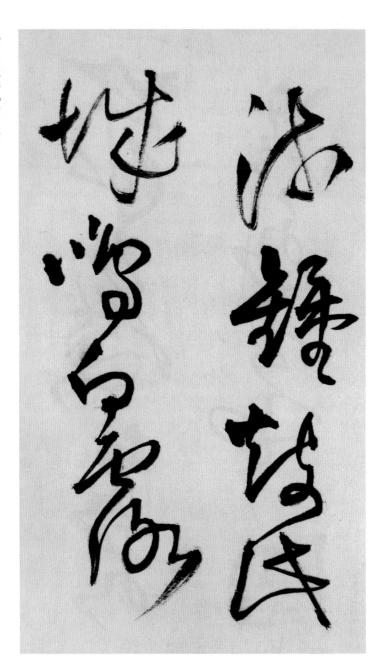

流。钟鼓此城鸣白露，

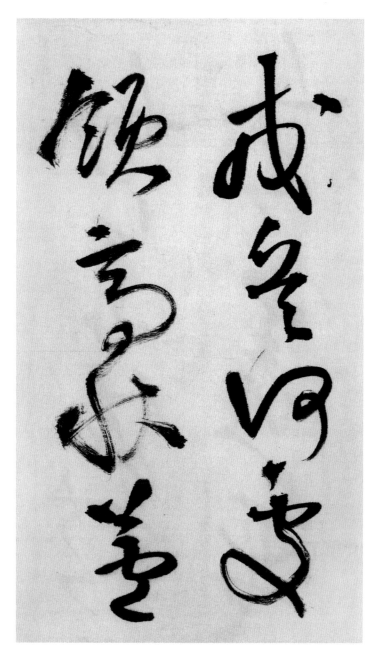

戎兵何处领高秋。芦

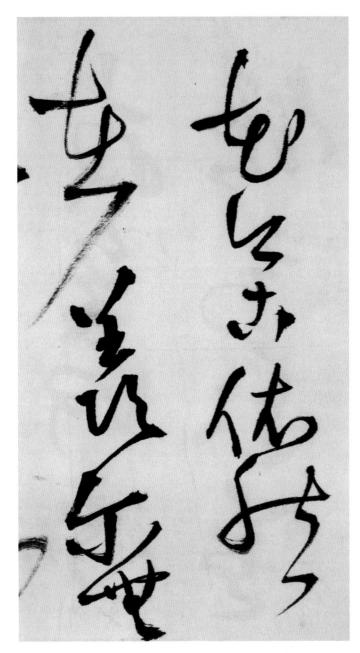

358

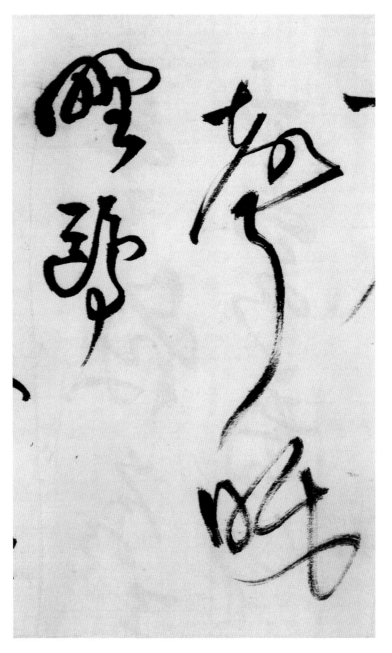

登岳庙天中阁看山

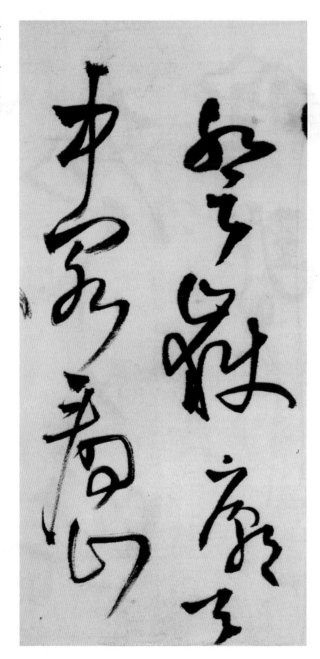

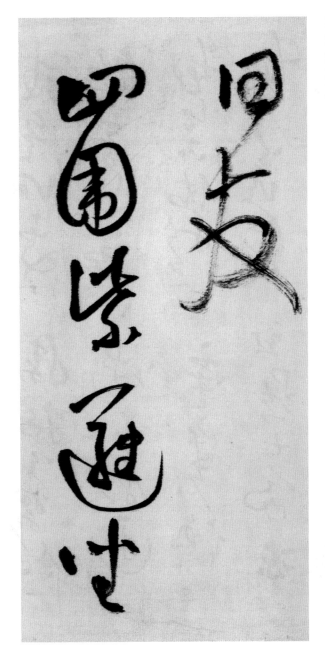

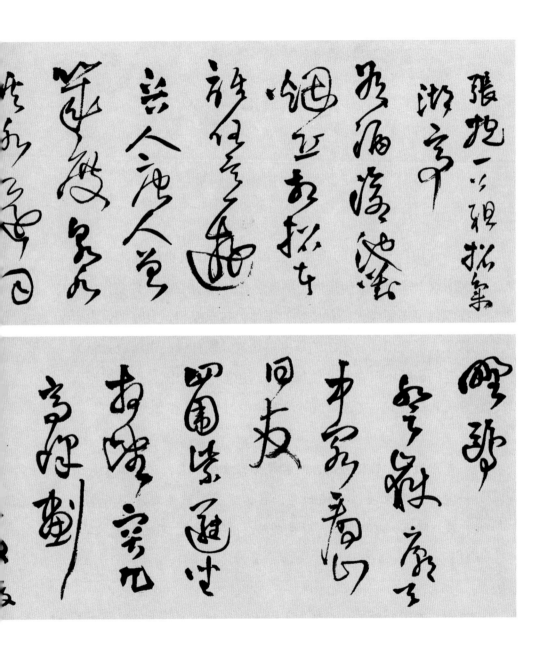

〔明〕王铎《赠张抱一草书诗卷》（墨迹绫本，局部）

草书，在中国书法中的表现，是最具艺术特质也最具艺术魅力的。本文所议王铎所书《赠张抱一草书诗卷》，便是这样一件名作。

早在汉代草书便成为一种成熟的书体，在东汉桓、灵时期，由于人们的喜爱，涌现出许多杰出的草书书法家，以杜操、崔瑗、张芝为代表，张芝的影响不仅在西北敦煌地区，还影响到全国，形成流派现象。赵壹《非草书》一文，对当时草书热中习草的人作如是描述：

> 专用为务，钻坚仰高，忘其疲劳，夕惕不息，仄不暇食。十日一笔，月数丸墨。领袖如皂，唇齿常墨。虽处众座，不遑谈戏，展指画地，以草刿壁，臂穿皮刮，指爪摧折，见鳃出血，犹不休辍。

提笔忘我而不知疲倦，旁若无人而专心练草，以至于地上、壁上都成了练习的地方，臂穿皮刮，指爪摧折，也不停地写草。这种痴迷

的状态，几乎疯狂。当时人说张芝学草书，池水尽墨，也是痴迷成癖的另一种表述，此言传到后世则变成形容刻苦用功的成语，一直流传到今天。原本赵壹文章的用意是"非"——否定草书的，却客观地反映了草书的惊人魅力。

如果随意地潦草写字，当然不需要如此下功夫，但赵壹提到的草书，既要合草法，背记草书结构，又要写得熟练、美观，所谓戴上脚镣跳舞，当然不易。所以自汉代以来，草书虽被奉若圣明，也是最能表达情性的一种书体，然草书书法家却并不多，如果作统计，其数量远逊楷、行书家。汉以后，经东晋王羲之、王献之父子努力拓展，草书从汉代的章草，发展出今草、大草。唐代的张旭、怀素，一肥，一瘦，是唐代草书高峰期的大家。唐代的大诗人，都忍不住赞美他们，为后世留下许多脍炙人口的诗篇。史书上将李白歌诗、张旭草书和斐昊舞剑并称有唐"三绝"，成为艺术史上的佳话。宋代的大草似有衰退之势，除苏易简善大草外，似仅黄庭坚大草可以与前代旭、素比美。以后元代赵孟頫以复古为己任，力挽狂澜于既倒，但他的章草、小草甚佳，却不涉狂草，盖时代及其个性使然。元末明初的宋克是将大草、小草、章草混写了的高手，惜其生逢乱世，且于洪武六年（1373）去西北凤翔做了个小知县，从此远离了艺术，迄今人们未能见到他离开苏州以后的作品。

明代善草书者还有沈度、张弼、文徵明、祝允明、文彭、陈道复、董其昌等，也称得上蔚为大观。但晚明出了位王铎，其草书不仅

可抗衡各位前辈，乃至使其中大多数等级下降。入清以后，风气大变，一股求质的艺术思潮袭来，碑学渐起。王铎虽入清九年后去世，但大约是贰臣的原因，他的书法在清代中后期却并没有再得到发扬光大。而其所善的大草，清三百年竟成绝响。至清末，康有为写《广艺舟双楫》称"草书既绝灭"时，人们似乎还在睡梦中，并未思量代表中国书法最高境界的大草，何以在清代凋零如此。所以从客观上说，王铎成了东晋以来绵延不绝的帖系书法一脉上最后一位草书大师。晚清以来，在章草、小草、大草上都有努力向前的艺术家，不过在观念上、在才情上种种制约，并没有一位可与王铎草书比肩。如将作品放在一起比较，则无论笔法、结字、章法、墨法，皆不及王铎丰富，更不言气势、骨力、神采上的差异了。

王铎（1592—1652），字觉斯，号痴庵、嵩樵、烟潭渔叟等。河南孟津人。晚明时于天启二年（1622）及进士第，与黄道周、倪元璐同年。三人为庶吉士时，相约攻书以振书坛，时称"三株树"。黄道周攻钟繇，倪元璐学苏东坡，王铎则师"二王"。崇祯十三年（1640），王铎被擢拔为南京礼部尚书。明亡后，他又身不由己地在南明弘光朝出任了东阁大学士，加太子太保、户部尚书、文渊阁大学士。弘光元年（1645）五月十五日在清军高压下，福王与首辅马士英纷纷出逃，作为次辅的他，打开南京城门，与钱谦益等重臣一起迎降多铎率领的清军。与他的两位书友黄道周、倪元璐皆成为大明的忠臣

烈士相反，王铎做了贰臣。王铎于仕途进取心本不强，亦不结党，以清流自居，而命运却将他推到了朝代更替的当口上。他曾自言："我无他望，所期后日史上，好书数行也。"（谈迁《枣林杂俎·王铎》）正是这样一种以书法寄托人生的信念，促使他升迁也罢，逃难也罢，得意也罢，失意也罢，即便在时局最动荡、紧张之时，他也依然如故、不知停息地临古与创作，故而留下数量惊人的作品传世。如其所言书法是"饮食性命"，在他的生活中真是须臾不可离的。

黄道周尝在《书品论》谈及王铎书法，称：

> 行草近惟王觉斯，觉斯方盛年，看其五十自化，如欲骨力嶙峋，筋肉辅茂，俯仰操纵，俱不谬人……

这是说王铎的书法，在五十岁时如日中天，由学古人的经历中脱胎而出，自化为我，在风格上已完全独立。《赠张抱一草书诗卷》，写于崇祯十五年（1642）暮春三月，时王铎五十一岁，故当可视为其自化后的代表作。

《赠张抱一草书诗卷》，墨迹绫本，纵26厘米，横469厘米。卷中所写内容为王铎自作七律诗五首。据统计凡十五行，共三百三十六字。现藏于日本东京国立博物馆。

绫，今人已鲜见这种书写材料，而在晚明除用笺纸外，书家亦喜

用绫书写。这种丝织品，有素色，也有花绫。优质而绵柔的绫，书写起来十分流畅，蘸一次墨可写十数字，且用笔清晰，既飞白亦丝痕毕现。由于绫为织品，故下笔有摩擦力，更善于表达笔意的变化。王铎的许多作品喜用绫，足见其驾驭这种书写材料的高超本领。

这卷草书是赠给张抱一的。张抱一何人？据刘正成主编的《中国书法全集·王铎卷》中作品注释的作者高文龙所考，称："张抱一，名培，浙江平湖人，擅写山水，兼通医道。"以后张升所著《王铎年谱》，在崇祯十五年三月，系有《赠张抱一草书诗卷》，按语云："张培，平湖人，字抱一，号画禅。"后者显然是沿用了前者的考证。不过二人所言均寥寥，张抱一与王铎的交游关系只字未题。而据薛龙春研究，张抱一并非浙江平湖人，而是山西长垣人，二者相差何啻千里！崇祯十三年（1640）已接任南京礼部尚书的王铎从孟津移家怀庆（今河南省沁阳市），张抱一乃是此时结识的朋友之一。薛龙春在《谈王铎行书五律五首诗卷》中写道：

崇祯十三年九月，王铎被任命为南京礼部尚书。当年十一月取道卫辉返回孟津。冬日，因父亲去世，孟津大饥，王铎移家黄河对岸的怀庆府……本卷的受书人张抱一，名宏道，山西长垣人。崇祯元年举进士，初为寿光令，补兰阳晋为刑部郎，调职方。王铎寓居怀庆时，张宏道仕为河北道右参议，驻郡。后拜光禄少卿，闻变避兵江南。顺治初归里，闭户吟咏，究心于养生家

言，逍遥林壑十有余年。所著有《获我斋》《北游草》《林下风》若干卷。除了赠与张宏道若干书作之外，王铎还曾撰、书《公建抱一张公惠里碑》，记载长垣既患寇氛，复告饥邑，张宏道数次捐俸以赈之，活士民千余人，费钱一千万贯的事迹。

原来张宏道，字抱一。因为王铎寓居怀庆（别称怀州）时，张抱一仕为河北道右参议，驻郡，是地方的高级长官，故王铎称其为"抱一翁公祖"。"公祖"一称，在明清时，专用以知府以上地方官的尊称。对地位较高的则称大公祖、老公祖。与此卷草书同年（崇祯十五年）同月所写的《赠张抱一行书五律五首诗卷》的末尾，王铎题云"抱一张老公祖教之"，以及卷首所记"壬午春莫（暮），书于怀州公署"，均可证此时张抱一正在怀庆任上。"抱一"，语出《老子》，曰："少则得，多则惑，是以圣人抱一为天下式。"以名句中的词语作名、字、号者，当然容易相同。但考察抱一其人若忽视了怀州这个条件，仅凭查阅人名字典之索引，张冠李戴也就难免了。

在《赠张抱一草书诗卷》中，王铎共写了自作诗七律五首，分别是《张抱一公祖招集湖亭》《登岳庙天中阁》《牛首山》《频入》《汴京南楼》。五首写了五个地方，除第一首是写给受书人的，其余都是纪游诗。我们今天认识的王铎是位书法家，殊不知他的诗在晚明也享有大名。王铎喜书杜诗，在其书作中杜甫诗卷占有相当的比重。王铎自己

的诗也专学杜甫，加上他的后半生社会动荡、战乱频繁、流离颠沛的生活与杜甫有许多相似，于是他的诗中杜诗味道甚浓。侯方域《司成公家传》曾评道："自唐杜甫没，大雅不作，至明及复振……得铎益显。"赵宾在《大愚集序》中说："以予所见，又有王文安宗伯建大将旗鼓于诗坛，奴隶古今，衣被一世人。"王铎之诗读之沉郁顿挫、抑扬曲折、大气磅礴，与他的书法可谓珠联璧合。因此在观赏其书作时，不能不注意到诗情的激越与情绪的起落在书写中产生的因素。王铎在《跋琼蕊庐帖》中曾自言：

> 余于书、于诗、于文、于字，沈心驱智，割情断欲，直思跋彼室奥，恨古人不见我，故饮食梦寐以之。

此可见王铎将诗、文、字的认识与书法置于同一高度，这是历史上难得一见的书法见识。所以欣赏他的书法，若也能与书者的心境合拍，可使我们学到更多，反之则可能失去许多认识王铎书法的契机。

《赠张抱一草书诗卷》与王铎留下的许多草书卷一样，我们可以在酣畅淋漓的运笔中感受他笔下的娴熟。古人言书者任情恣性，是指书写过程中的心手两忘，即熟练掌握书写技巧后才能达到的境界。因为非如此，必不能眼、手、心配合无间而不凝滞。然而酣畅淋漓只是外观上的认识，深入进去可发现，此卷的字里行间，用笔的点画、映带在急速的运行中表现出的精微变化。或重或轻，或急或迟，或欹或

正，或纵或横，或放或收，或圆或方，腾挪跳跃，使转反折，曲尽其妙。甚至一笔之中亦富节奏之变化，存淹留之轨迹。至于草书结构，细察之似无不有出处，这一笔来自王羲之，那一笔来自王献之；再察之又似结构新颖，皆出己手而未有似人处，羚羊挂角，无迹可寻。正如王铎曾在自作《草书颂》中所言："解者熟后，灵通径奇。"言哉！

草书因以使转为主要手法，故许多习草者常因此而失之油滑无骨。故古人常常讥笑专以画大圈小圈者，称这样的草书是画镇宅符。读《赠张抱一草书诗卷》，则可看到王铎在使转用笔中大量地使用了翻折的笔法，以第三首《牛首山同堪虚静原》为例（图一）。若"绝""巘""歌""首""树""气""挟""海"，凡每字收笔皆以翻折笔法出之。收笔是如此，而在每字书写的过程中，翻折的运用更多，且左右上下各个方向都用。使转与翻折相辅相成，则在动态中突现出刚健的骨格来。这大约便是评家所称王铎草书"笔力惊绝"的秘密。

王铎草书中的映带牵丝运用亦不同凡响，在《赠张抱一草书诗卷》中，有时是利用草书结构对笔画作减法，此时的映带运用也几乎是吝啬到极点，只要结构不少，点到为止。如"鸿""犹""首""意""芦"等字，正可谓减到不能再减。有时则以映带连笔作加法，且常以二字、三字或多字组合起来完成。如"汴京南楼"四字、"长安"二字、"新燕"二字、"相望"二字、"鸣白露"三字等，皆将映带与字相结合，在连绵不绝中以一笔完成数字。映带连笔是加法，数

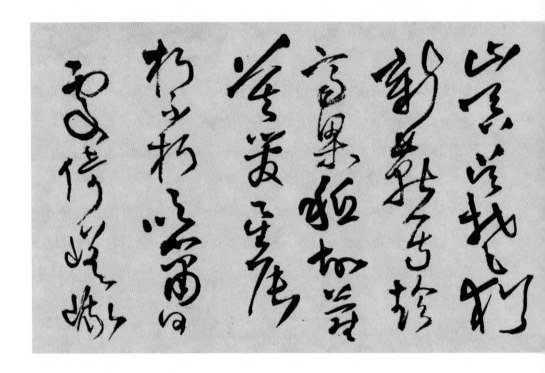

字叠写也是加法，目的是产生密集的效果，与不相连接的字，形成疏密的强烈对比，刺激视角上黑白反差的感受。忽而如江河一泻千里，忽而又如孤雁云中单飞，从而使整篇跌宕起伏，元气淋漓，节律明快而强烈。

王铎的大草，自言学古，独宗羲献。所谓独宗"二王"，当然不是"二王"以外一家不学。从王铎学草的路线看，凡是"二王"一脉之有成就者，他皆不放弃学习，其中当然也有抛弃。例如他上追张芝，即是学《三享化阁帖》中所收张芝《冠军帖》。人谓此帖假，他却说："'二

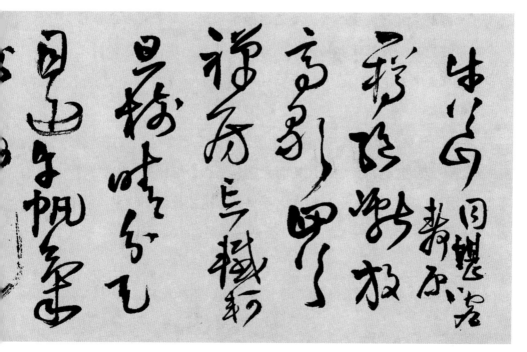

图一 〔明〕王铎《赠张抱一草书诗卷》第三首《牛首山同堪虚静原》

王'法芝，或谓为赝，强作解事，可哂。"并以为千年绵绵不死，必有物焉。此是他着意扬者。后世习大草者往往貌似怀素，他却多次声明不学怀素。这是他着意弃者。他曾在自书《草书杜诗卷》跋中写道：

吾书学之四十年，颇有所从来，必有深于爱吾书者。不知者则谓为高闲、张旭、怀素野道，吾不服，不服，不服！

在另一件《杜甫秦州杂诗草书卷》的末尾，他这样写道：

丙戌三月初五夜二更，带酒微醺不能醉，书于北都琅华馆。用张芝、柳、虞草法拓而为大，非怀素恶札一路，观者谛辨之。勿忽。孟津王铎。

"不服"何意？是不服气，还是不服输？恐二者都是。"勿忽"何意？观者不能疏忽呀，我用古法拓而大之，怎么会是怀素一路呢？我写得如此好，都是古法一脉！恨古人不见我。这才是他的心声。可是实际上他也学怀素，曾在《临怀素律公帖后》写道：

怀素独此帖可观，他书野道，不愿临，不欲观矣。

学了怀素，还要划清界线。泾渭如此分明，后人并不知因。是有友人在挑剔他，还是从怀素的作品中他发现了什么不能碰的习气？但从王铎大草中，我们却能读出他与怀素在用笔上、气质上不同的品格。至于怀素的长处，其实王铎这样的人是不会放弃的。

笔者想，有一点很重要，即王铎一生无论行草，皆以米芾做跳板，上追"二王"，又遍及"二王"帖学一脉精华，并成就了这位晚明的大师，因此，其学书路线定有价值。作为后学者，不仅可以参考其学书之路，且将王铎之优秀作品亦视为历史经典，当是正确的选择。就此而言，请君不妨立即和墨展纸，将这件《赠张抱一草书诗卷》临写一过，如何？

图版说明

壹 《平复帖》：平复无惭署墨皇

图一 《李太师帖》，〔北宋〕米芾，日本东京国立博物馆藏。

图二 《急就章》（松江本），即宋代叶梦得所摹皇象章草《急就章》，旧题为"三国东吴皇象写本"，原石现藏于松江县博物馆。《积雪凝寒帖》（停云馆刻本），《十七帖》丛帖第五通尺牍，〔东晋〕王羲之，日本东京国立博物馆藏。

图三 楼兰文书残纸，出土于楼兰遗址的墨书残纸和木简，是西晋至十六国的遗物，其内容除公文文书外，还有私人的信札和信札的草稿，书体除介乎隶楷之间的楷书外，还有行书和草书。

《豹奴帖》，〔东晋〕王羲之，是王羲之唯一传世的章草作品。

《初月帖》，《万岁通天帖》丛帖第二帖，〔东晋〕王羲之，辽宁省博物馆藏。

《知足下帖》（停云馆刻本），《十七帖》丛帖第七通尺牍，〔东晋〕王羲之，日本东京国立博物馆藏。

图四 《邛竹杖帖》(停云馆刻本),《十七帖》丛帖第十二通尺牍,〔东晋〕王羲之,日本东京国立博物馆藏。

图五 《神乌傅》,西汉晚期,连云港市博物馆藏;《殄灭简》,新莽时期,敦煌博物馆藏。

图六 《永元器物簿》,出土于内蒙古阿拉善盟额济纳旗居延遗址,全册长91厘米,是目前发现保存编联最长的简册,台湾"中央研究院"藏。

长沙东牌楼汉简,2004年出土于长沙东牌楼7号古井窖中,属于东汉后期的简牍。这批简牍计426余枚,其中218枚写有文字,内容大体是日常的文书;就书体而言,篆、隶、草、行、正书各具形态。湖南长沙简牍博物馆藏。

图七 《月仪帖》(邻苏园帖本),〔西晋〕索靖,哈佛大学汉和图书馆藏。

图八 《顿首州民帖》,〔西晋〕卫瓘,刻本刊于宋拓本《大观帖》,故宫博物院藏。

图九 《熙致蔡主簿书信》《君书信》《蔡沄书信》,湖南长沙简牍博物馆藏。

图十、图十一 楼兰文书残纸,出土于楼兰遗址,英国国家博物馆藏。

图十二 《七月帖》,〔西晋〕索靖,刻本刊于宋拓本《淳化阁帖》,故宫博物院藏。

图十六　《奏许迪卖官盐》木牍，三国吴，湖南长沙简牍博物馆藏。

图二十　《远宦帖》，《十七帖》丛帖第十五通尺牍；《逸民帖》，《十七帖》丛帖第二通尺牍；《清晏帖》，《十七帖》丛帖第二十八通尺牍；《七十帖》，《十七帖》丛帖第十一通尺牍。〔东晋〕王羲之，日本东京国立博物馆藏。

图二十一　《服食帖》，《十七帖》丛帖第六通尺牍，〔东晋〕王羲之，日本东京国立博物馆藏。

图二十二　《胡母帖》，《十七帖》丛帖第十八通尺牍；《严君平帖》，《十七帖》丛帖第十七通尺牍。〔东晋〕王羲之，日本东京国立博物馆藏。

贰　《十七帖》：韵高千古书中龙

图一　《郗司马帖》(停云馆刻本)，《十七帖》丛帖第一通尺牍，〔东晋〕王羲之，日本东京国立博物馆藏。

图二　《龙保帖》(停云馆刻本)，《十七帖》丛帖第三通尺牍，〔东晋〕王羲之，日本东京国立博物馆藏。

图三　《瞻近帖》(停云馆刻本)，《十七帖》丛帖第八通尺牍，〔东晋〕王羲之，日本东京国立博物馆藏。

叁 《鸭头丸帖》：龙蟠凤翥一笔书

图一 《廿九日帖》(唐摹本)，〔东晋〕王献之，刻本刊于唐摹本《万岁通天帖》，纵 26.37 厘米，横 11 厘米，辽宁省博物馆藏。

图二 《东山松帖》，〔东晋〕王献之，纵 22.8 厘米，横 22.3 厘米，传为米芾摹本，故宫博物院藏。

图三 《地黄汤帖》(唐摹本)，〔东晋〕王献之，纵 25.3 厘米，横 24 厘米，日本东京台东区立书道博物馆藏。

图四 《舍内帖》，〔东晋〕王献之，日本长滨博物馆藏。

图五 《鹅群帖》，〔东晋〕王献之，传为米芾临本，现存佚不详。

图八 《十二月帖》(清拓本)，〔东晋〕王献之，纵 25 厘米，横 14.7 厘米。该帖墨迹曾为米芾收藏，后摹勒上石，南宋时收入《宝晋斋帖》。墨迹早已失传，现仅有拓本传世。

图九 《冠军帖》，〔东汉〕张芝，刻本刊于宋拓本《淳化阁帖》，纵 25 厘米，横 66 厘米，故宫博物院藏。

肆 《真草千字文》：天下真草法书第一

图三 蒋善进临智永《真草千字文》敦煌石室残卷，〔唐〕蒋善进，墨迹纸本，纵约 25 厘米，横约 101 厘米，法国国家图书馆藏。

图四 智永《真草千字文》(宋拓关中本)之一，故宫博物院藏。

图五 智永《真草千字文》(宋拓关中本)之二，日本三井文库藏。

图六 《钟繇千字文》,〔东晋〕王羲之（传），墨迹纸本，故宫博物院藏。

图七 《书谱》,〔唐〕孙过庭，墨迹纸本，台北故宫博物院藏。

图八 《孝经》,〔唐〕贺知章（传），墨迹纸本，日本宫内厅三之丸尚藏馆藏。

图九 《洛神赋》,〔南宋〕赵构，墨迹绢本，辽宁省博物馆藏。

图十 《十七帖》,〔东晋〕王羲之，书札刻帖，日本东京台东区立书道博物馆藏。

图十一 《嵇康与山巨源绝交书》,〔唐〕李怀琳（传），墨迹纸本，日本私人藏。

图十二 《急就章》，传为日本遣唐僧空海之作，墨迹绢本，日本香川荻原寺藏。

图十三 《孔子庙堂碑》,〔唐〕虞世南，日本三井文库藏；《文赋》,〔唐〕陆柬之，台北故宫博物院藏；《韭花帖》(《戏鸿堂法书》本),〔五代〕杨凝式，中国国家图书馆藏；《澄心堂纸帖》,〔宋〕蔡襄，台北故宫博物院藏。

图十四 《潘六帖》,〔唐〕虞世南，刻本刊于宋拓本《淳化阁帖》，上海博物馆藏；《吾友帖》,〔北宋〕米芾，日本大阪市立美术馆藏；《真草千字文册》,〔元〕赵孟頫，故宫博物院藏。

伍 《书谱》：草书咄咄逼羲献

图七 《集王羲之圣教序》（墨皇本），〔唐〕怀仁，天津市艺术博物馆藏。

陆 《古诗四帖》：挥毫落纸如云烟

图一 《郎官石柱记》，〔唐〕张旭，此为张旭唯一楷书传世真迹。原石唐开元二十九年（741）立，原石久佚，传世仅王世贞旧藏宋拓孤本，上海博物馆藏。

图二 《晚复帖》，〔唐〕张旭，刻本刊于宋拓本《淳化阁帖》，故宫博物院藏。

图三 《肚痛帖》，〔唐〕张旭，刻本刊于《东书堂集古法帖》，中国国家图书馆金石组馆藏；另有刻石，在西安碑林曾彦修草书刻石背面下段，为明朝重刻。

柒 《自叙帖》：满壁纵横千万字

图二 《廉颇蔺相如列传》，〔北宋〕黄庭坚，草书，墨迹纸本，纵 33.7 厘米，横 1840.2 厘米，美国纽约大都会博物馆藏。

图三 《岑参诗》，〔明〕徐渭，草书，墨迹纸本，纵 353 厘米，横 104 厘米，西泠印社藏。

图四 《杜甫秋兴八首》，〔明〕王铎，草书，墨迹纸本，纵 28 厘米，横 420 厘米，书于清顺治六年（1649），广州美术馆藏。

捌 《神仙起居法》：下笔便到乌丝栏

图一 《韭花帖》，〔五代〕杨凝式，行书，墨迹麻纸本，纵 26 厘米，横 28.5 厘米，无锡博物院藏。

玖 《诸上座帖》：以劲铁画钢木

图一 《怀素〈律公帖〉跋》，〔北宋〕周越，草书，今日只能见到其刻本。

《草书贺秘监赋》，〔北宋〕周越，草书，刻本刊于《郁孤台法帖》，上海图书馆收藏。

图三 《蒙诏帖》，〔唐〕柳公权，行书，墨迹纸本，纵 26.8 厘米，横 57.4 厘米，故宫博物院藏。

图六 《李白忆旧游诗卷》，〔北宋〕黄庭坚，草书，墨迹纸本，纵 37 厘米，横 392.5 厘米，日本京都藤井斋成舍有邻馆藏。

图七 《寒食帖》，〔北宋〕苏轼，行书，墨迹素笺本，纵 199.5 厘米，横 34.5 厘米，台北故宫博物院藏。

图十 《大道帖》，〔东晋〕王羲之，传为米芾摹本，硬黄墨迹纸本，纵 27.7 厘米，横 7.9 厘米，台北故宫博物院藏。

图十九 《北郭访友诗》，〔明〕祝允明，草书，墨迹纸本，纵 148.8 厘米，横 51.5 厘米，南京博物院藏。

拾 《急就章》：古质丽今妍

图四 《急就章》，〔元〕赵孟頫，章草，墨迹纸本，辽宁省博物馆藏。

图五 《急就章》，〔元〕邓文原，章草，墨迹纸本，纵 23.3 厘米，横 98.7 厘米，故宫博物院藏。

图六 《急就章》，〔明〕宋克，章草，墨迹纸本，纵 20.3 厘米，横 342.5 厘米，天津艺术博物馆藏。

拾壹 《前后赤壁赋》：允明草书天下无

图一 《石湖烟水诗卷》，〔明〕文徵明，行书，墨迹纸本，纵 29.8 厘米，横 894.2 厘米，上海博物馆藏。

图四 《白燕诗卷》，〔明〕徐渭，草书，墨迹纸本，纵 30 厘米，横 420.5 厘米，绍兴市文物考古研究所藏。

拾贰 《试笔帖》：入古三昧而风华自足

图二 《论草书帖》，〔北宋〕米芾，草书，墨迹纸本，纵 24.7 厘米，横 37 厘米，台北故宫博物院藏。

图三 《惠山煮泉图》，〔明〕钱谷，墨迹纸本，纵 66.6 厘米，横 33.1 厘米，台北故宫博物院藏。

拾叁 《赠张抱一草书诗卷》：集百家之长成神笔

图一 《赠张抱一草书诗卷》，〔明〕王铎，墨迹绫本，纵 26 厘米，横 469 厘米，日本东京国立博物馆藏。

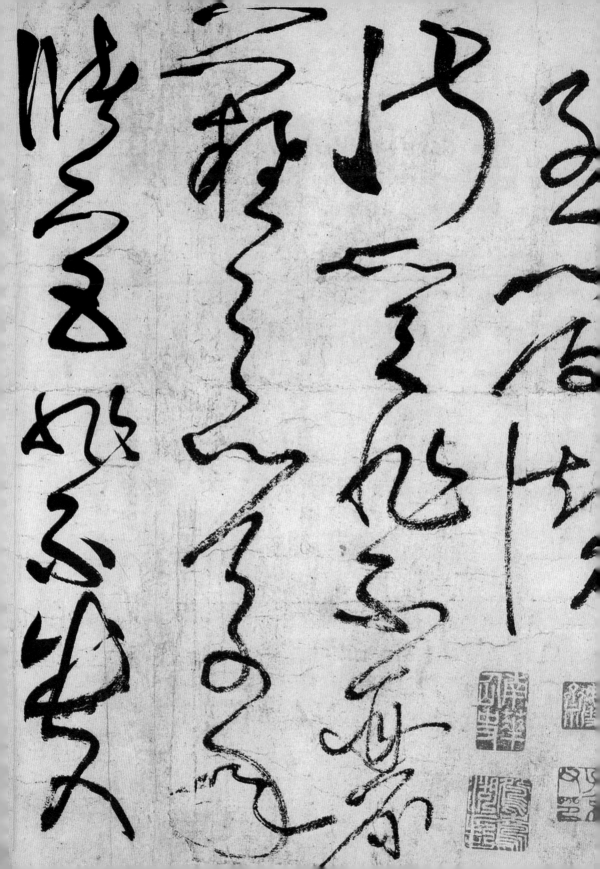